21世纪高职高专艺术设计规划教材

# 素描基础教程

黄 兵 主 编

陈沛捷 许伟婵 副主编

清华大学出版社

北 京

## 内 容 简 介

本书介绍了素描的基础知识与技巧。全书共分五章，第一章为素描概述；第二章介绍了进行素描创作的基本方法；第三章介绍了素描写生基础训练方面的内容，包括石膏几何形体写生、静物写生、石膏头像写生、人物头像写生、半身带手人像写生、全身石膏人像写生、着衣全身人物写生、人体素描写生等内容；第四章介绍了速写相关知识；第五章重点进行设计意识的训练。

本书可以作为高职高专及中职院校艺术设计相关专业的教材，也可以作为美术及绘画初学者学习参考。

本书封面贴有清华大学出版社防伪标签，无标签者不得销售。
版权所有，侵权必究。举报：010-62782989，beiqinquan@tup.tsinghua.edu.cn。

**图书在版编目（CIP）数据**

素描基础教程/黄兵主编. —北京：清华大学出版社，2017（2023.8重印）
（21世纪高职高专艺术设计规划教材）
ISBN 978-7-302-46375-7

Ⅰ. ①素… Ⅱ. ①黄… Ⅲ. ①素描技法－高等职业教育－教材 Ⅳ. ①J214

中国版本图书馆CIP数据核字（2017）第021570号

责任编辑：张龙卿
封面设计：徐日强
责任校对：李　梅
责任印制：沈　露

出版发行：清华大学出版社
　　　　网　　址：http://www.tup.com.cn，http://www.wqbook.com
　　　　地　　址：北京清华大学学研大厦A座　　邮　　编：100084
　　　　社 总 机：010-83470000　　邮　　购：010-62786544
　　　　投稿与读者服务：010-62776969，c-service@tup.tsinghua.edu.cn
　　　　质量反馈：010-62772015，zhiliang@tup.tsinghua.edu.cn
　　　　课件下载：http://www.tup.com.cn，010-83470410
印 装 者：三河市龙大印装有限公司
经　　销：全国新华书店
开　　本：210mm×285mm　　印　张：10　　字　数：285千字
版　　次：2017年7月第1版　　印　次：2023年8月第8次印刷
定　　价：59.00元

产品编号：074152-02

# 前 言

本书本着务实求真的理念，强调素描理论分析和技法学习的实用性，根据目前高职高专特别是五年制素描大纲的要求和教学计划，循序渐进地讲解教学要点，力求体现高职高专职业教育的特色，注重培养学生的实际能力，突出教材的基础性、实用性和指导性。

本书共分五章内容，分别为素描概述、素描的方法、素描写生基础训练（包括石膏几何形体、静物、石膏头像、人物头像、半身带手人像、全身石膏人像、着衣全身人物、人体素描等）、速写、设计意识训练。本书内容丰富，图文并茂，结构安排合理，通过大量的范例介绍了学习素描写生的基本知识、方法和步骤。本书不仅注意知识的完整性和系统性，同时也充分展示了素描方法的多样性。书中展示了大量的大师及美院师生的优秀素描作品，可以满足教师日常教学及学生参考的需要。

本书可作为五年制、三年制高职高专类院校美术教育、艺术设计专业的教材，亦可作为中职学校、培训机构、美术爱好者的自学辅导参考用书。

本书第三章的3.4～3.8节及第四章由黄兵编写并负责全书的总纂定稿；第一章、第二章、第五章由陈沛捷编写，第三章的3.1～3.3节由许伟婵编写。本书编写过程中得到了广东外语艺术职业学院领导及同行教师的支持，在此表示诚挚的谢意！

根据本书各章内容的特点，本书的第4章和第5章图的编号和标题没有完全采用与前三章统一的格式。其中，第4章按照平面构成的类别，分门别类地列举了一些图片来说明不同构成类型在实际设计中的应用；而第5章中的图片罗列了平面构成的各种应用效果，主要用于赏析。

由于时间有限，书中难免有不当之处，敬请各位专家和读者批评指正。

编　者
2017年4月

# 目 录

## 第一章 素描概述

1.1 对素描的理解 ... 1
1.2 大师论素描 ... 2
1.3 西方素描的发展 ... 2
1.4 中国素描的发展 ... 4
1.5 素描工具与材料 ... 6

## 第二章 素描的方法

2.1 素描的观察方法 ... 8
2.2 结构素描的表现 ... 9
2.3 明暗素描的表现 ... 10
2.4 线条与块面的表现方式 ... 12
2.5 素描的艺术表现 ... 14

## 第三章 素描写生基础训练

3.1 石膏几何形体写生 ... 17
    3.1.1 透视基本原理 ... 17
    3.1.2 几何形体的结构表现 ... 21
    3.1.3 几何形体的明暗表现 ... 23

3.2 静物写生 ... 26
    3.2.1 静物的构图方式 ... 26
    3.2.2 静物的质感表现 ... 27
    3.2.3 静物的空间感表现 ... 28
    3.2.4 静物分析 ... 29
    3.2.5 静物素描的写生步骤 ... 32
    3.2.6 静物素描学习参考作品 ... 33

## 3.3 石膏头像写生 ······ 42
### 3.3.1 头像结构分析 ······ 42
### 3.3.2 石膏头像写生的方法和步骤 ······ 43
### 3.3.3 石膏头像学习参考作品 ······ 46

## 3.4 人物头像写生 ······ 47
### 3.4.1 人物头像的构成和造型规律 ······ 48
### 3.4.2 对人物头部的几何理解 ······ 50
### 3.4.3 对人物五官的理解与分析 ······ 51
### 3.4.4 人像素描方法探究 ······ 54
### 3.4.5 正面人像素描写生 ······ 55
### 3.4.6 四分之三侧面人物头像素描 ······ 55
### 3.4.7 正侧面人物头像素描 ······ 56
### 3.4.8 素描人物头像学习参考作品 ······ 56

## 3.5 半身带手人像写生 ······ 63
### 3.5.1 人物半身像写生要点 ······ 63
### 3.5.2 手的表现 ······ 67
### 3.5.3 衣纹的表现 ······ 69
### 3.5.4 人物半身像学习参考作品 ······ 70

## 3.6 全身石膏人像写生 ······ 76
### 3.6.1 全身石膏人像写生的意义 ······ 76
### 3.6.2 全身人物的结构与比例 ······ 76
### 3.6.3 全身石膏人物写生的基本要领 ······ 76
### 3.6.4 全身石膏人像介绍 ······ 76

## 3.7 着衣全身人物写生 ······ 78
### 3.7.1 着衣人物全身像写生的任务 ······ 78
### 3.7.2 着衣全身像写生的具体要求 ······ 79
### 3.7.3 着衣全身像学习参考作品 ······ 82

## 3.8 人体素描写生 ······ 89
### 3.8.1 人体写生训练的目的和意义 ······ 89
### 3.8.2 对艺用人体解剖学的理解 ······ 89
### 3.8.3 站姿人体素描 ······ 98

3.8.4　坐姿人体素描 ·················································································· 101
3.8.5　躺姿人体素描 ·················································································· 103
3.8.6　人体素描学习参考作品 ······································································· 104

## 第四章　速写

4.1　人物速写 ······························································································ 114
　　4.1.1　人物速写要点 ·············································································· 114
　　4.1.2　速写的主要表现方法 ······································································ 121
4.2　组合速写 ······························································································ 123
4.3　风景速写 ······························································································ 125
4.4　速写学习参考作品 ·················································································· 126

## 第五章　设计意识训练

5.1　传统素描与设计素描的区别 ······································································ 135
5.2　特写训练 ······························································································ 135
5.3　材质肌理训练 ························································································ 137
5.4　意向构成训练 ························································································ 139
5.5　设计素描学习参考作品 ············································································ 140

## 参考文献

# 第一章 素描概述

## 1.1 对素描的理解

"素描"单从字义上理解是"朴素的描写",作为造型艺术的基础,是一种以单色调描绘物体的绘画方式。素描除了色彩方面的内容外,还包含了绘画造型艺术的一切基本法则、规律和要素。早期素描被视为绘画创作的准备阶段,即"草图",直到欧洲文艺复兴时期才成为一种独立的绘画形式。如今,素描成为我国美术教育必不可少的教学内容,其核心目的是通过掌握透视学、解剖学、明暗光影规律等知识,借助相关的绘画工具,在平面中运用三维空间的观念来再现或塑造对象。它既是人们理解客观世界的一种技术表达,也可以作为人们寄托情感、表达思想的一种艺术形式。

素描是一种艺术形式,更是一种关于艺术的最基本的思维方式和观察方式的训练(图1-1)。

素描是造型艺术的基础之一,而不是单纯的技术。在基本功达到一定程度之上,艺术提倡创造,单纯重复和复制不是艺术,这个世纪的审美要求和20世纪的应该有所不同,今天和明天的艺术创作也应该不同,我和你应该不同,艺术应该弘扬个性、提倡创作创新。

我们经常用"形形色色"来形容世界万物。绘画的基本问题,就是形与色的综合。素描中的"形",就是结构外形;素描中的"色",就是"调子",也就是画面的明暗深浅,以及虚实强弱的配置与处理。但是,没有"形","色"将无所依附,所以,素描的根本问题是"形"(图1-2)。

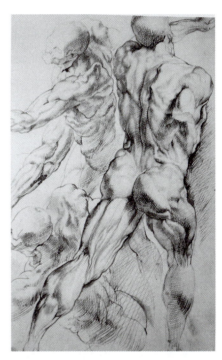

⬆ 图1-1 创作人体习作 (比利时)鲁本斯

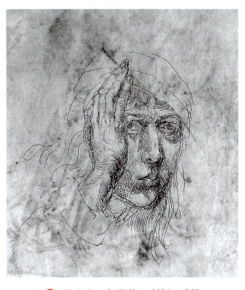

⬆ 图1-2 自画像 (德)丢勒

## 1.2　大师论素描

素描是构成油画、雕刻、建筑以及其他种类绘画的源泉和本质，并且是一切艺术科学的根基。那种已经掌握了这种东西（素描）的人，可以相信自己占有一笔巨大的财富。

素描是绘画、雕刻、建筑的最高点，素描是所有绘画种类的源泉和灵魂，是一切科学的根本。

——米开朗琪罗

拉斐尔的素描所以有价值，乃是他用眼睛看，用自己的手表达灵魂的明朗幽静，乃是从心底流露出来的对整个自然的爱。

在米开朗琪罗的素描中，可赞赏的不只是线本身的大胆透视缩减和精致的解剖，更是这位巨人像雷鸣似的那种绝望的威力。

拉斐尔的线条柔和而纯净，伦勃朗的线条往往粗犷且触目，二者成为对比。

——罗丹

素描一方面来自理智，一方面又从无数的自然界物体的形式结构中获得普遍的见解，因为自然界物体的形和结构，是完全按其自身的规律构成的，都是独具特点的，且都是无比卓越的。

——瓦萨里（注：瓦萨里(1511—1574)为意大利画家、建筑师、著名的艺术家）

素描是指南针，它指引着我们，使我们不致沉没在色彩的海洋中，因为有许多人都沉没在这色彩的海洋中，希望找到一条生路。

——勒勃仑（注：查理·勒勃仑（1619—1654）是法国画家、法国巴黎皇家绘画雕塑学院的创始人和第一任院长）

素描——这是高度的艺术诚实。

——安格尔

素描是一切的基础，是根基，素描是艺术中最刚强、坚实、稳固和崇高的东西。

——契斯恰夫

我一方面细心地追求模仿自然，另一方面我决不失掉心里的感受。现实的东西只不过是艺术的一部分，而只有感性才能使它完整。只有你真被感动了，你才能把直接的感受传给别人。

——柯罗

在每一个物体中必须抓住的，以便在素描中表现出来的最重要的东西，就是主要线条的对比。在铅笔接触画纸前，需要把这个对比深刻印在想象中——绘画中的轮廓，如同雕塑中的一样，是一种理想和虚构的现象。它应当以自然而然的方法产生，在正确地布置重要部分的结果中出现。

——德拉克洛瓦

要经常及时地画速写，不论用画笔还是用别的什么，哪怕是用钢笔也好，画不完也可以。我现在力求把被画对象的最本质的东西尽可能显示得使其更富有表现力，而把普通一般的地方留在阴暗中。

——梵·高

形体或素描，其表现形式是无限丰富的，可能表现得非常充分，而且带有气度高尚的审慎感，或者是仅仅利用线条，或者是借助于能塑造物体并能表现光线的色调。

——高更

艺术不是自然简单的再现，而是在自然中找出严密的秩序，然后重新构成画面，从而创造出新的"自然"。

——塞尚

## 1.3　西方素描的发展

西方素描的源头可追溯到史前时期法国西南部拉斯科岩洞壁画及西班牙北部的阿尔塔米拉洞窟壁画，洞中所绘形象多为动物，风格粗犷，以平涂方法为主，多表现动物的轮廓外形，这也是人类史上最早出现的图像绘画。从历史上看，早期艺术的素描形式的表现是重视线条轮廓的，且绘画形象平面化。

直到古希腊时期，人类才掌握比例、透视等方法，从而写实性地表现人物或其他物体，但是古希腊时期并未有真正意义上的素描作品传世，我们仅能在文献、雕塑、壁画等载体中，从侧面感受古希腊的素描发展，最早保留下来的素描作品是古罗马的赫尔库朗涅牟发现画在大理石上的素描作品，作者是阿特那耶的亚历山大，该作品创作于公元前一世纪，画面表现了五位妇女，其中三个正在做游戏，线条优美，调子准确[①]。

在中世纪时期，由于宗教因素的介入及统治，西方艺术并没有遵循古希腊古罗马的写实传统，相反，在绘画中又走向了平面化，绘画题材单一，表现以线为主，甚至局部夸张。直到文艺复兴时期，意大利画家契马布埃和乔托开启了新的写实形式，那时画家们不再墨守中世纪的传统，而是将绘画作为一门科学，他们不断地研究透视画法、解剖学和几何比例，因此，素描成为他们实现"科学研究"的表现载体，也成为一种重要的绘画形式。像达·芬奇、米开朗琪罗、拉斐尔、波提切利、丢勒（图1-3）、荷尔拜因（图1-4）、鲁本斯（图1-5）等文艺复兴巨匠，均流传下来不少不朽的素描作品。

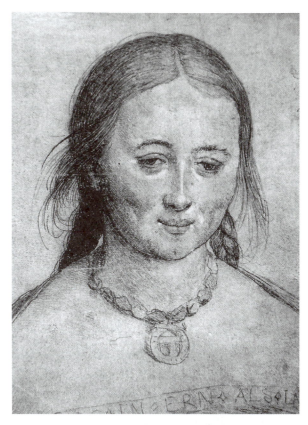

图1-4 （德）荷尔拜因作品

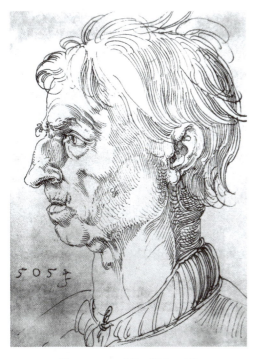

图1-3 头像（德）丢勒

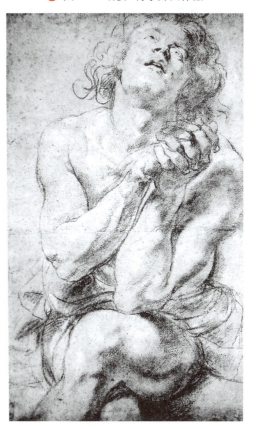

图1-5 鲁本斯作品

---

① 黄寅.中国设计素描教学研究[D].南京艺术学院硕士学位论文，2007.

文艺复兴时期开创并发展了学院派素描的教学方式。1563年成立的佛罗伦萨迪赛诺学院、1582年成立的卡拉奇学院和1593年成立的罗马圣卢卡学院均开设了素描课程，经过这些学院的课程发展，逐渐形成了"临摹大师素描作品——石膏像写生素描——人体写生素描"的教学系统的雏形。

1648年成立于法国的巴黎皇家绘画雕塑学院开始将素描教学作为艺术教育的核心，并使临摹大师素描作品、石膏像写生素描和人体写生素描的教学体系进一步系统化和制度化。在这里，一切的教学活动围绕素描课程展开，学院的素描课程由12位教授轮流执教，每位教授负责一个月，最后以表现戏剧性的动作的男性裸体形象为教学核心目标。在此，真正确立了学院派素描的教学体系，之后在18世纪中叶及19世纪上半叶，欧洲大多数美术学院的素描教学都以巴黎皇家绘画雕塑学院为蓝本，古典素描体系得以真正确立。

在19世纪中叶及20世纪初，由于照相机的出现及现代主义在欧洲的流行，古典主义的素描开始受到挑战，欧洲一些艺术家们的素描观念也发生了转变。一些画家不再遵循旧有的写实传统，而是在素描创作中，对人或物进行夸张、变形、抽象、解构、综合，并运用新材料、新技术进行探索。如西班牙的毕加索、法国的马蒂斯、意大利的莫迪里阿尼、俄罗斯的费钦（图1-6）、美国的克洛斯、奥地利的弗洛伊德（图1-7）等均有不俗的作品传世。至此，随着现代主义的发展，西方的素描也呈现出了多元化的表现风格。

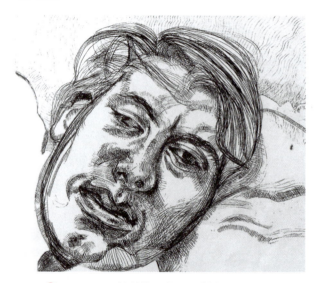

⇧ 图1-7　贝拉的第二状态　（奥）弗洛伊德

## 1.4　中国素描的发展

在中国的绘画史中，与西方绘画交融的例子不胜枚举，如早期的敦煌壁画、唐代的"胡化"风格壁画、清代外销瓷的人物画等。而素描作为一种外来画种，在中国的发展也有100多年的历史。最早的素描教学可追溯到1906年的两江师范学堂，当时学堂设有图画手工科，并聘请了日本籍的教师亘理宽之助、盐见竞来教授素描。此后，随着中国一批画家赴欧美、东洋等国游学归来，也相继在国内的美术学校开设了素描课程。如留日归来的李叔同在1912年浙江两级师范开始使用石膏模型教学；刘海粟在1920年在上海美专开始雇用女子人体模特写生；留法的颜文梁则在1930年为苏州美专购回各种石膏模型460件，专供学生写生之用；而在这批先驱中，其影响最深远、贡献最大者则为徐悲鸿。

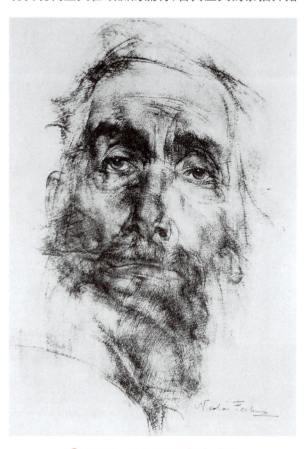

⇧ 图1-6　老人头像　（俄）费钦

徐悲鸿在20世纪初留学法国巴黎美术学院，留欧八年，所学的素描体系根源于欧洲古典主义的写实风格。归国后，于1946年任"北平国立艺术专科学校"校长，他重视素描写生的核心课程地位，并试图运用西方古典的写实主义来改良中国绘画。经过长时间的探索，徐悲鸿建立了一套有特色的素描教学体系。他主张以人物为主的素描写生训练，并为此增设了速写课与默写课。徐悲鸿还提出"宁方毋圆、宁拙毋巧、宁脏毋洁"及"新七法"等创作思想，这些理论均对新中国成立后的素描教育产生了重要的影响（图1-8）。

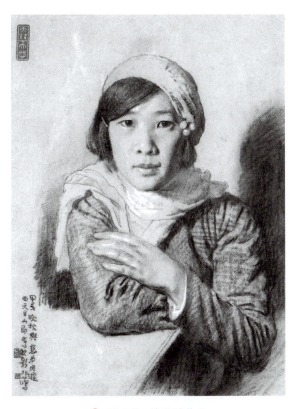

图1-8　徐悲鸿作品

1955年文化部召开了"全国素描座谈会"，讨论了有关"素描现实主义的发展方向""素描教学方法""如何学习苏联的教学经验"等问题，由于当时政治及文化的推动，我国的美术工作者开始竞相仿效苏联的素描，契斯恰柯夫的素描教学体系成为当时最热门的学习对象。契斯恰柯夫素描教学体系最大的特点是塑造典型的现实主义题材，运用体面的分析方法来画素描，并常运用铅笔来绘制长期的写生作业，强调细致的描绘方法。这套教学系统很快在各大美术院校推广开来，成为各类美术专业的"基本功"，占据课程比重较大，这一做法使我国素描的写实水平得到显著的提高（图1-9）。

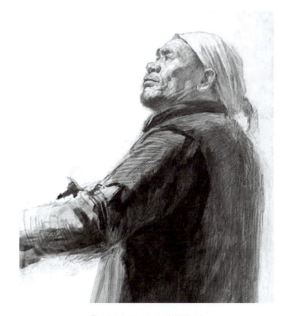

图1-9　王式廓作品

很快，随着学科的发展，这种一边倒地学习契斯恰柯夫素描的教学体系也相继呈现出一些不可调和的问题，如与中国画教学的"线面之争"、素描教学形成重"技"轻"艺"的局面等。随着1979年"第二次素描座谈会"与1982年"全国工艺美术教学座谈会"的召开，指出了我国素描教学方法和素描风格存在单一化的问题，会议指明应该根据不同的专业开设不同的素描教学内容，如设计类专业的素描，应重点培养学生的准确观察和描绘对象的能力，掌握形体结构，而不应过多强调明暗虚实关系、层次变化和风格[1]。20世纪80年代，西方大量的艺术信息涌入中国，很多画家也在此思潮交融的背景下，逐渐走出单一化素描形式，开始探索素描多元化的样貌。但是中国素描的发展并非要追随西方素描的发展脚步。如何把西方的素描方法与中国固有的绘画方法相结合，是今后中国素描的一种发展方向（图1-10~图1-12）。

---

[1] 赫蔚. 传统素描教学与现代素描教学的分析与比较[J]. 艺术教育，2008.

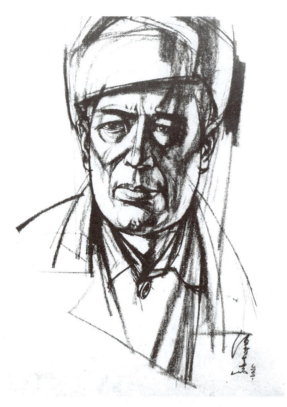

图 1-10　舒传羲作品

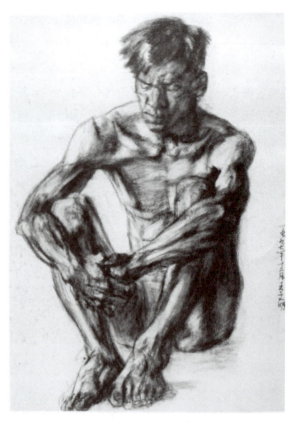

图 1-12　王文明作品　广州美术学院教授

## 1.5　素描工具与材料

素描在历史上经历过成熟的发展，产生了很多种素描工具与材料。总的来说，可分为笔（图 1-13）、纸、辅助工具三大类。

图 1-11　戴嘉作品　四川美术学院学生

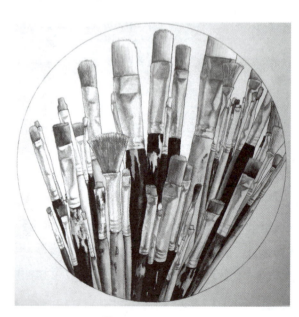

图 1-13　各种笔

## 一、笔

**（1）铅笔**

铅笔作为素描常用的绘画工具，其主要构成为石墨。初学者学习素描常常从铅笔开始，这是由于铅笔塑形具有精确细腻、便于修改、易于深入刻画等优势。现有国产铅笔分为软质与硬质两种铅笔，一般用 B 表示软质铅笔，此类型铅笔多用于绘画；用 H 表示硬质铅笔，此类型多用于精密的设计图稿；在此之间，HB 则表示软硬适中的铅笔。一般情况下，素描绘画多选用软质铅笔，从颜色由浅至深分为 B、2B、3B、4B、5B、6B，后来，为了更能适应绘画的发展，又有了 7B 与 8B，种类愈趋丰富。

**（2）炭笔**

炭笔作为素描常用的绘画工具，大多由柳树的细枝烧制而成，炭笔作画有着着色较重、表现力强、易出效果等特点。炭笔工具大致分为木炭条、炭精条、炭笔三大种类。木炭条质地松软、易于涂抹，常在起稿过程中使用；缺点是附着力不强，易于脱落，常需要绘制完成后喷上定画液。炭精条由石墨和炭构成，质地较木炭条硬，颜色附着力也较木炭条强，它既可进行精细刻画，也可进行大面积涂抹，灵活性强；但其缺点是不易修改，一般初学者不易掌握。炭笔，一般分为硬炭、中炭、软炭三类，炭笔作画可涂、可抹、可擦，可做复杂的线条或块面处理，能营造出丰富的调子变化，历史上重要的素描精品中，炭笔画占据着重要的地位。

**（3）其他画笔**

对素描工具的选择，往往取决于个人的绘画能力以及表现对象的需要。不同的绘画工具可表达出不同的形式与情感，因此，素描的绘制不仅仅停留在铅笔与炭笔这两类工具中，诸如毛笔、钢笔、圆珠笔、针管笔、竹笔或其他特制画笔等也成为艺术家的创作工具，丰富着素描这门古老技艺的艺术语言。

## 二、纸

现有国内市场专业素描纸的品牌较多，规格有 16 开、8 开、4 开、对开及全开等。对素描纸张的选择，需结合艺术家所要达到的效果、画笔的绘画特点及纸张本身的特性等综合因素。一般选用素描纸，大多选择纸质坚挺、质量密实、肌理适中的纸张。纸质坚挺、质量密实可供多次修改且刮擦不易起毛，肌理适中则易显示线条笔触及色调变化，增强整体的绘画感。

## 三、辅助工具

在素描的创作过程中，除笔纸以外，往往需辅以其他辅助工具。常见的有橡皮、擦纸、纸笔、美工刀、墨水、定画液等工具，所谓"工欲善其事，必先利其器"，这些辅助工具虽功能简单，却是成就一副优秀素描作品不可或缺的工具材料。

# 第二章 素描的方法

【教学目标】通过对素描的观察方法与表现方法的介绍,使学生了解素描的观察方法与表现技巧,掌握素描艺术的表现形式与规律,并在今后的绘画过程中,科学地掌握素描的观察及表现方法。

【教学重点】能够区分结构素描与明暗素描的不同的表现方法。

【教学难点】掌握线条与块面的表达方式。

在我国现阶段的素描教育中,主要以培养学生掌握造型能力为目的。造型能力包含两个方面:一是观察能力,即准确掌握物象的比例关系、形体结构、透视变化、运动规律等。二是表现能力,即运用点线面在二维平面上表现出三维的空间效果的能力。两者相互作用,贯穿素描学习的全过程。此外,素描作为一种艺术教育,也提倡个性化、风格化的教育,因此,素描的方法并不具有唯一性。但是,只要善于学习、总结前人的宝贵经验,就会更容易地找到属于自己的素描表现方法。

## 2.1 素描的观察方法

学会观察是学好素描的重要一环。正如德加所说:"素描画的并非形体,而是对形体的观察。"观察能力的强弱直接影响到素描最终效果的呈现。素描的观察方法是一个从感性到理性的循序渐进的过程,其重要性贯穿始末。因此,在素描教学中掌握科学的观察方法已被提升到相当重要的位置。

### 一、整体对比的观察

整体对比的观察就是指整体、全面、联系地观察对象,协调好整体与局部的关系。在学习素描的过程中,要培养学生树立整体的观念,养成全局意识,并能通过对形体之间的相互对比,克服局部孤立观察的现象。

为了清晰准确地把握对象的形体结构,首先需掌握好整体与局部的对比关系。没有对比就谈不上整体的观察,初学者在学习素描时,最易犯的错误就是抛开了全局观念,把视觉焦点总对着对象的某个局部不放。总以为把全部注意力都放在某部分就能准确地描绘对象。实际上在没有对比的情况下所观察到的局部很可能会产生视觉变形[1]。如我们在观察一组静物的摆放时,若要画好某个局部的比例,就一定要和局部周围的物象进行对比,确立好各个局部之间的大小关系,这样整体的关系才能被准确把握。尤其在起稿的过程中,整体对比的观察显得格外重要,这样可以在较短时间把握好对象的比例尺度,从大局上把握好作品的表现内容。

---

[1] 李群. 设计素描观察能力的培养 [J]. 艺术与设计,2011(1): 156.

## 二、由表及里的观察

对于素描的观察角度,不能仅仅停留在对物象的外在形态的把握中,而应该层层深入,从整体着眼,从局部入手,画整体时考虑局部,画局部时照顾整体,层层叠进,由表及里地进行观察,剖析对象的形体结构及透视变化,从某种意义上来讲,这也是一种思维分析的过程。

由表及里的观察,是指能从宏观到微观、从外在到内在地观察对象,不断推进,不断分析整体与细节的关系。在确立好整体关系的同时,也需花大力气在细节的观察上。"心灵寻找什么,视觉才能发现什么。"往往优秀的素描作品,就是在细节上打动人心。如我们在创作人像素描时,在确立好对象的五官比例之后,准备对耳朵进行描绘。在这个过程中,我们需观察耳朵处于五官中的具体位置,并注意到外耳是由外耳轮、对耳轮、耳屏、三角窝、耳垂等组成,在定位准确之时,尽可能近距离观察对象的耳朵特点,这或许会发现平时没有注意到的细节形态。这样的观察方法,更有利于正确理解对象的内部构造及特点(图2-1)。

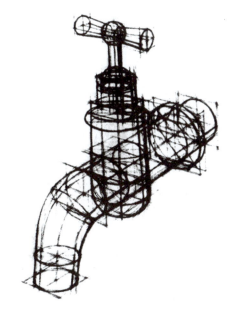

图2-1 《设计素描——瑞士巴塞尔设计学校基础教学大纲》中的学生作业

## 三、立体的观察

由于素描要表现的物体大多以立体的状态呈现在特定的环境中,要在二维的平面纸张上塑造出具有三维空间的立体形象,要求观察者掌握好立体观察的方法。立体的观察就是将绘画对象概括成为几何形体进行表现。具体来说,就是将对象的基本形象理解成为方体、圆柱体、球体、圆锥体等相关几何形体。这种分析方法有利于我们掌握对象的空间感及体积感。初学者看物体往往趋于平面化,一般重视的是外轮廓。比如,画一棵树,他所画的只是平面的外轮廓形状,或者一片片叶子地去画,看不出树木的体积[①]。因此,素描学习从一开始就要树立立体的观念,学生在平时需加强几何形体的写生练习,掌握几何形体的结构表现。在碰见复杂的形体时,学会运用几何形体进行解构分析,方能更好地表现出物体的立体感。

## 2.2 结构素描的表现

结构素描是一种单纯表现形体结构的一种素描形式,它重视解剖、透视、形体等诸多因素,并排除了自然光线对形体本身的直接影响,是一种强调形体结构的素描方法。吴宪生教授认为,结构素描在国内的发展是从20世纪50年代中期开始的,早期是中国美术学院的教师为适应人物画基础造型训练的需要,借助国外对形体结构研究的手段,摸索出的一种素描方法[②]。在20世纪80年代,随着设计学科在国内高校的蓬勃发展,素描课程也开始出现课程改革,在设计专业中开始出现"设计素描"的提法,如1985年出版的《设计素描——瑞士巴塞尔设计学校基础教学大纲》(图2-1)一书,便使用"设计素描"这样一个翻译词汇取代了"结构素描",虽两者称谓不同,但当时的核心内容并无明显差异。其教学目

---

① 裘卫健.论素描的观察方法和表现方法 [J].贵州民族学院学报,2007(3): 151.
② 吴宪生.结构素描浅析 [J].新美术,1985(2): 50.

的均是为训练学生以理性的态度分析形体、表现形体，将形体结构中可见与不可见的结构用线绘方式表现出来。后来随着国内对"设计素描"的认识不断加深，也拓展了"设计素描"更多的外延。但从目前国内"设计素描"的教学上看，仍以结构素描的训练为主（图2-2）。

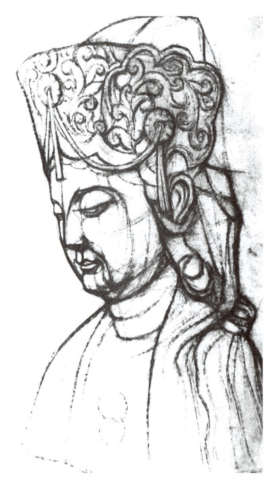

🔺 图2-2 《从素描走向设计》 学生作品

在结构素描的表现中，最重要的就是对结构线的准确表达。结构线包含物体外在结构的透视线以及物体内部眼睛所看不到的透视线。在结构线的表达中，一般塑造大的整体感觉主张用长直线，长直线易于体现大的动态和体面特征。在进行刻画时，则需要有短的线条来表现体面的转折。在结构素描的表现中，辅助线往往扮演着校对的角色，在形体表现的比例、位置、角度的处理上有着帮助作用。辅助线在描绘时也需要分深浅，要有韵律，往往练习过程的辅助线可以留下来，这也是理解形体结构的一种表达。

素描的要素是线，但是线在实质上是不存在的，它只代表物体、颜色和平面的边界，用来作为物体的幻觉表现。直到近代，线才被人们认为是形式的自发要素，并且独立于被描绘的物体之外（图2-3）。

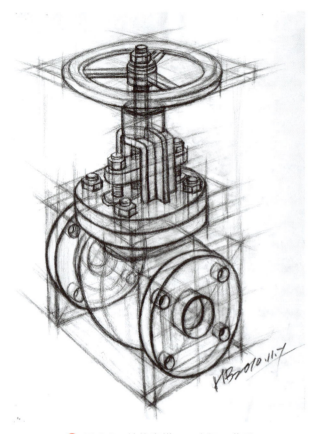

🔺 图2-3 结构素描——水阀 黄兵

## 2.3 明暗素描的表现

明暗素描是借助于对物体结构的理解，表现物体明暗色调关系的一种素描形式。明暗素描起源于欧洲，并在16世纪开始逐渐成为欧洲绘画的重要因素。文艺复兴时期，史论家瓦萨里在其《美术家列传》中就指出："作画时，画好轮廓，打上阴影，分出明暗面，然后在中间部分又仔细做出明暗的表现，亮部也是如此。"中国早在民国初年的上海美专，就已经开设了"木炭画石膏模型"及"木炭画"等课程，并对明暗素描进行了初步研究。如今，对明暗素描的表现已形成系统，其核心内容涉及"三大面"（受光面、背光面、中间面）、"五大调"（明调子、暗调子、

中间调子、高光、反光）以及"明暗交界线"和"投影"等内容（图2-4）。

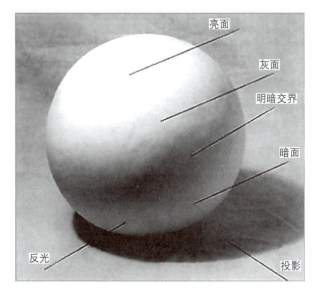

图2-4 明暗素描的基本要素

## 一、三大面

物体明暗的产生是光线照射的结果，物体在光线的照射下有背光与受光，加上中间的一层灰色调，形成我们常说的"三大面"当中的"黑白灰"。光线照射越强烈，受光面与背光面的对比越强烈，物体明暗层次也均较简单；而光线照射越弱，受光面与背光面对比关系则越微弱，这时，物体的明暗层次也较丰富。在处理"三大面"的关系时，一定要注意多从整体着眼，处理好"三大面"之间的协调关系，防止偏重一方而造成关系失调的现象。

## 二、五大调

由于现实中光源角度的不同，物体在受光之后表面色调的变化也是复杂的，因此就有了我们常说的"五大调"的说法。在对着光源的地方产生了明调子；在背向光源的地方则产生了暗调子；在物体的中间产生了中间调子；在物体明调子的范围内，当某处处于光源强烈照射处，则会产生高光；在物体暗调子的范围内，有受到周围环境反射光线的部分，则会产生反光。这五个调子是肉眼所能观察到的，但是，五大调子并非只表现五个层次，任何的调子通过光线照射是可以有很多层次变化的。黄斌斌

的静物素描中（图2-5），画家对每件静物的调子都做了深入细致的分析，连细微的花瓣也需考虑到其受到光影之后的调子变化。在画面中，有些层次变化甚至靠肉眼是观察不到的，需要靠理解、靠分析才能分辨和表现出来。在作画时，协调好五大调就是指控制好色调当中的明暗关系，按照从亮到暗依次分为高光、明调子、中间调子、反光、暗调子。这五大调的明暗关系是不可逆转的，比如，中间调子不能亮过明调子，反光的亮度往往不超过中间调子。这形成了明暗素描的教学定律，则五大调子需统一在这种整体层次变化当中。

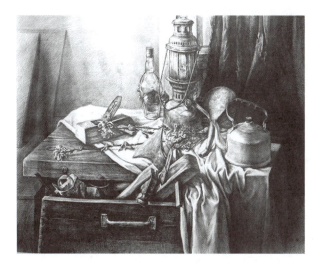

图2-5 素描静物写生 黄斌斌

## 三、明暗交界线

明暗交界线是物体受光与不受光的分界处，也是受光线影响最少的地方。说得准确点，"明暗交界线"是面，而非"线"，却是主要体现形体结构的转折线。要准确地表现明暗交界线，首先要认真观察因为物体的形体结构的起伏转折而产生的光线变化。物体受光越强，明暗交界线就越明显，反之受光越弱，则明暗交界线越模糊。明暗交界线承载着明暗的转折，由于光线构成复杂，因此，明暗交界线是丰富变化的。在表现时并不能一味将明暗交界线涂得很黑，需按照具体的情况而定，比如在明调子中的明暗交界线就可以表现为不同的层次。一旦明暗交界线处理得好，物体的结构体积便"呼之欲出"，因此，明暗交界线是最易塑造形体结构的

突破点，在明暗素描的训练中起着极为关键的作用（图2-6）。

图2-7 木椅 （美）吉普赛·辛德勒

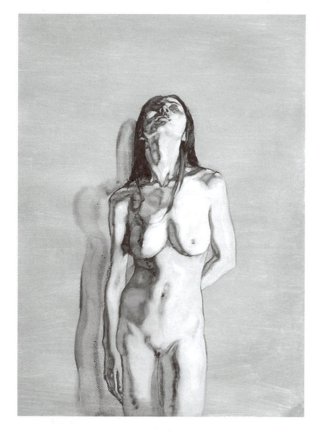

图2-6 女人体

### 四、投影

投影作为光的遮断，表现的是物体受光照射而投射下来的影子。在处理投影时，往往用暗调子来表现。一般光线越强，投影就会越清楚；光线越弱，投影就越模糊。在绘画投影时，往往越接近物体的部分投影越深，投影的轮廓也较清楚；离物体越远，投影部分也越浅淡，轮廓也较模糊。此外，由于投影的轮廓还取决于物体的形状及物体的表面属性，因此，在处理投影时，需考虑物体本身的结构和性质，不存在脱离形体结构的明暗变化（图2-7）。

处理好投影可以起到衬托主体、丰富画面的作用。

## 2.4 线条与块面的表现方式

线条与块面构成了现代素描的基本要素，讲究线条的秩序、注重块面的结构，是素描训练需掌握的方法。从历史上看，不同时期的素描风格的表现是不同的。瑞士美术史学家沃尔夫林早在1915年便撰文分析古典艺术与巴洛克艺术之间的素描风格，认为文艺复兴时期的艺术家主要是以线条来表现对象，而后期伦勃朗、委拉斯贵兹、威尼斯画派及巴洛克及洛可可时期的艺术家，则大多以块面的形式表现对象。这反映了不同的审美趣味及世界观，不同时代有着不同的表现方式。

比如对丢勒的一幅母女画与伦勃朗的一幅裸女画做比较（图2-8和图2-9），两者主题类似，且画面均有大面积的暗处衬托。然而，丢勒作品最大的特点就是有着清晰的轮廓，形体轮廓由一片暗调子衬托出来，画面中线条连续、均匀、定向，一切形象都包容在线条当中，而且这些线条能轻易被发现、被理解。而后期伦勃朗的画中，边线失去了它的意义。它不再是外形印象的基本承担者，而且本身也不具有特殊的美[①]。画面的轮廓线不再清晰明显，15世纪的连续、均匀延伸的轮廓线也被17世纪这种断断续续的线条取代。在伦勃朗的画中，笔触不再遵循

---

① （瑞士）沃尔夫林.美术史的基本概念——后期艺术中的风格发展问题[M].潘耀昌，译.北京：北京大学出版社，1980: 65.

形体,旨在表现光与人体的交错结合,并熟练运用块面的手法表现出柔软、富有弹性的人体画,这些手法是 15 世纪的艺术家所不能达到的。

在素描的发展史中,直到 19 世纪,印象派主义画家德加完成了线条与块面的完美结合。德加在早年临摹过 15~16 世纪古典主义大师的绘画,有出色的线条表现造诣,后来,当德加接触印象派主义以后,又将古典主义的线条与印象派的光影结合起来,形成了德加素描线面结合的表现方式。如图 2-10 所示的这幅梳妆换衣的裸女素描中,德加用线条勾勒了清晰的轮廓线,与文艺复兴时期的素描不同的是,这些轮廓线处处充满粗细变化,包含了作者对人体结构与虚实空间的理解;画面中的阴影,德加则用块面的形式表现了人体结构与明暗交界线之间的微妙关系,出色地还原了女性的丰腴与柔美。

在学习大师素描的过程中,任何一种方式都可以成为我们学习的对象。无论是线描形式、块面形式还是线面结合的形式,都是前人的劳动结晶。自文艺复兴以来,素描就已经包含了科学性,"科学"有功而无害,因此,我们应该更好地了解不同素描风格的本质特征,既有传承,又有发展,这样才能更好地为美术服务。

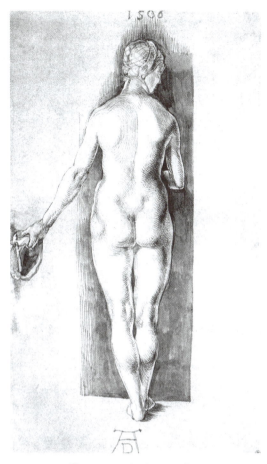

图 2-8 (德)丢勒作品

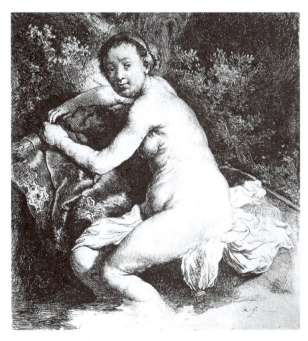

图 2-9 (荷)伦勃朗作品

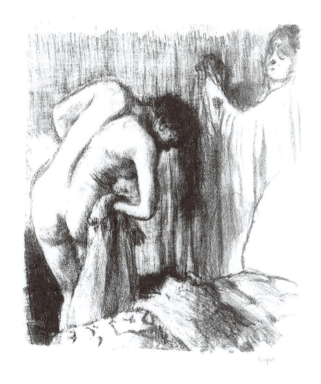

图 2-10 裸女素描 (法)德加

## 2.5 素描的艺术表现

素描作为一种独立的绘画形式,有着区别于其他画种的艺术表现。我们根据素描创作的表现类别将其分为再现性写实素描、意向性表现素描、抽象性表现素描和超现实表现素描四种表现形式。

### 一、再现性写实素描

再现性写实素描是指在创作中运用素描的手法将对象客观真实地再现于画面之中。这类作品最主要的特征就是以具体的写实形象来表达作者的立意,如人物、静物、风景、动物等均可入画。它要求创作者具备一定的写实基本功,通过表现形体、空间、结构、调子等来再现写生对象。如图2-11所示,画家通过细腻的笔法和温和的调子真实地再现了水果、竹篮、衬布的静物组合。在具体的创作过程中,创作者可以对画面的空间、位置甚至写生对象的多寡进行调整或增减,但最终不失再现具象的属性。

因此,再现性的写实素描不仅包含技法因素,也包含创作层面,可以表现出创作者的审美价值与个性风格(图2-12)。

⬆ 图2-12 (美)Huguette Despault May 超现实素描作品

### 二、意向性表现素描

意向性表现素描是指在素描创作的过程中,对客观对象采用变形、夸张等手法进行画面处理,以表现作者本人的情感或主观意念。是在充分理解物象的基础上主观性表现物象的一种素描形式,这类素描创作的形式往往界于抽象与具象之间,并在物象性与情感性之间交融。如奥地利画家席勒创作的女人体(图2-13),画家用强劲有力的线条扭曲并夸张地表现了女人瘦骨嶙峋的感觉,作者在创作时弱化了面部的复杂结构,并有意塑造妇女暗含挑逗暧昧的眼神,这些变形、夸张的处理,无疑赋予了画面更多的情感因素,反映了底层妇女的颓靡、压抑的心理状态。

⬆ 图2-11 果篮写生素描 黄斌斌

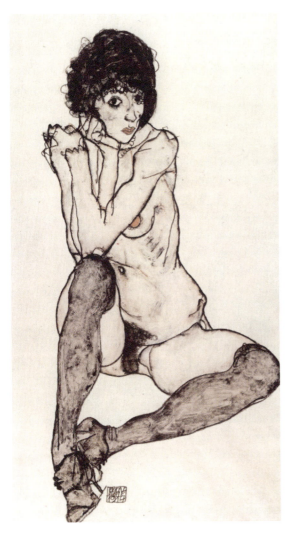

图 2-13 （奥）席勒作品

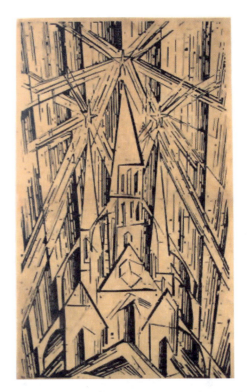

图 2-14 为"包豪斯宣言和计划"所作线描封面（美）利奥尼·费宁格

图 2-15 《缺氧》 杨宏伟作品

### 三、抽象性表现素描

抽象性表现素描是指在素描创作的过程中，运用点、线、面、黑、白、灰等基本素描要素进行组合，创造出一种抽象的形式。这类作品并不表现某一种具体的客观形象，而是借助素描的形式语言创造出具有视觉冲击力的画面，以表达创作者某种思想、情绪、意念或审美体验。如 1919 年利奥尼·费宁格为"包豪斯宣言和计划"所作的线描封面（图 2-14），创作者用线的方式将主体的建筑图像简化为几何图像，并运用线的重复、密集、发射等手法塑造了富有张力的背景，在这里，艺术的手法不再高高在上，创作者用此类抽象语言欲取消艺术家与工匠的等级差异，表达了包豪斯将会创作未来新建筑的理想（图 2-14 和 2-15）。

### 四、超现实表现素描

超现实表现素描是指画家在创作素描的过程中，将梦境与现实等题材结合起来，追寻、构造内心真实世界的一种绘画表现。这种绘画受到弗洛伊德潜意识学说的影响，认为人在日常生活中受到理性、道德、宗教、社会经验等因素的影响，并不能唤醒人类真实的精神活动。因此，艺术要表现真实，只有在本能、梦幻、下意识领域中寻找人类艺术创作的真正

源泉。此类绘画常常借助梦境入画，带有浪漫、神秘、怪诞等特点。如西班牙超现实主义大师达利的素描作品，画面中用大量的曲线描绘了一个扭曲的时钟，这件作品脱离了当时人们对于时钟的真实体验，但巧妙地运用曲线柔软的形式表现了时间的流逝，表达了人类希望不被时间摆布，渴望战胜时间的真实想法（图2-16）。

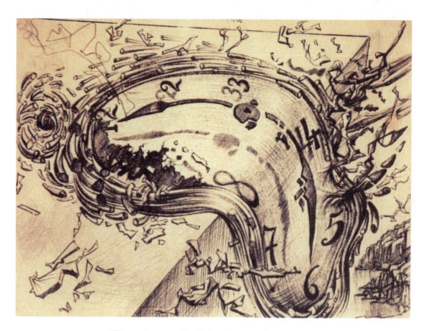

图2-16 《扭曲的时钟》（西）达利

# 第三章 素描写生基础训练

## 3.1 石膏几何形体写生

**【教学目标】** 通过系统学习，能正确运用透视原理，掌握石膏几何体的绘画方法和整体观察方法。通过对石膏几何体的形体与结构的表现，理解和掌握透视的基本原理的运用，掌握色调的表现方法，在"三大面""五大调子"的训练中逐步建立复杂的形体细节表现力。石膏几何体的写生方法是由简到繁、循序渐进，目的是通过对几何形体的描绘与表现来理解一切客观物象形态的基本组成部分，用几何形体去认识客观物象的造型法则，从而使我们掌握自然形态的造型方法，提高素描的造型能力。

**【教学重点】** 掌握结构线条、调子的运用以及整体观察方法。

**【教学难点】** 掌握石膏几何形体的透视表现方法。

几何形体写生是指画几何形体石膏模型，是初学者的必修课。世上万物的形状是纷繁复杂的，对于学习造型艺术的初学者难免感觉无从入手。因此必须掌握一种认识与把握基本形的能力——提炼几何形体，它能帮助人们从复杂的形体上看到概括的形体。因为几何体结构单纯，能让初学者掌握最基本的形体素描表现方法，从中也可循序渐进地掌握素描五大调、结构表现、明暗表现以及透视的规律等。如果作画者具备了这种能力，画好素描就不难了（图3-1和3-2）。

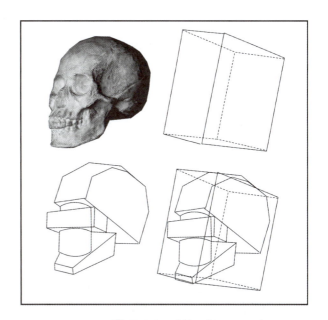

⇧ 图3-1 头骨几何

⇧ 图3-2 几何形体

### 3.1.1 透视基本原理

作画时经常会用到透视原理，如图3-3所示。

透视一般分为两大类：形体透视和空气透视。

形体透视也称几何透视，又可分为直线形体透视和曲线形体透视。

图 3-3 利用透视原理作画 （德）丢勒

**1. 直线的形体透视规律**

直线形体透视包括平行透视、成角透视、倾斜透视。

（1）平行透视的基本规律

当立方体的一个面与画面平行，且画面中只出现一个灭点的透视现象称为平行透视，平行透视也叫"一点透视"或"灭点透视"。

一个方体只要有一个面与画面平行，方体会发生近高远低、近宽远窄的视觉现象。作画时方体的垂直线和水平线保持不变，除平行、垂直以外的线向同一个灭点消失（图3-4）。

(a)

(b)

图 3-4 平行透视

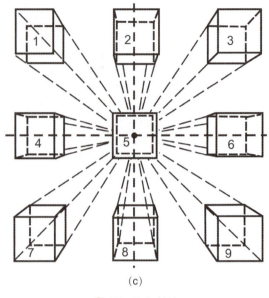

(c)

图 3-4（续）

（2）成角透视的基本规律

成角透视是一定角度的两组线条分别向左右两边延伸并消失于两个灭点（图3-5）。

(a)

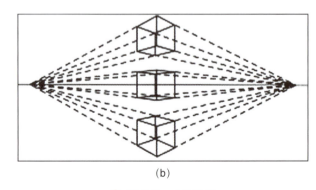

(b)

图 3-5 成角透视

（3）倾斜透视的基本规律（三点透视）

倾斜透视有三个消失点，也称三点透视（图3-6～图3-9）。

图 3-6 三点俯视透视现象

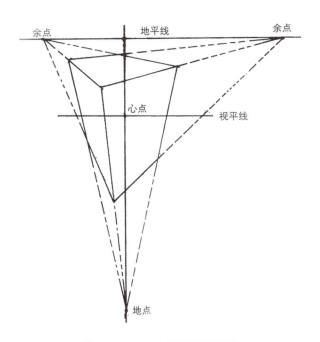

图 3-7 三点俯视透视图示

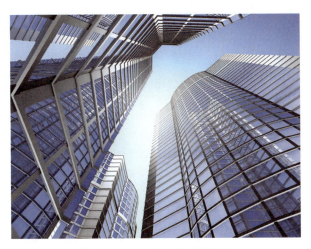

图 3-8 三点仰视透视现象

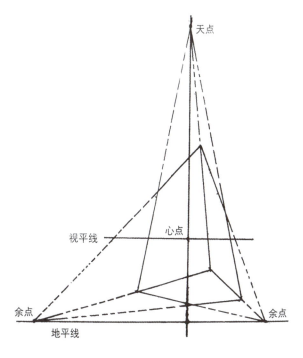

图 3-9 三点仰视透视图示

倾斜透视的产生通常有两种情况：一是因视点太高或太低，产生俯视倾斜透视或仰视倾斜透视；二是物体自身存在倾斜面，如楼梯、房顶、斜坡等，会产生倾斜透视。

**2. 曲线形体透视的基本规律**

凡是非直线形体的透视变化均为曲线形体透视。圆形是典型的曲线形体透视。曲线透视的方法是把圆形置于正方形之内，先画出正方形及辅助线的透视，求出圆形与正方形和这些辅助线的交点，然后用曲线连接而成。所以，不管是哪个朝向的圆形，都应该在相应的正方形中米字线的相关点上通过，才是合理的透视圆形。

圆形的透视规律如下。

（1）圆形透视距我们近的半圆大，远的半圆小，画圆弧线时应根据透视关系画准（图 3-10 中的（a）（b）），避免把圆画成"橄榄形"或"面包形"。

（2）圆面离视中线越近，面越窄；圆面离视平线越近，面越窄。画圆形物体时，应仔细观察和分析圆面之间的这种透视变化（图 3-10（c）～（f））。

(a)

(b)

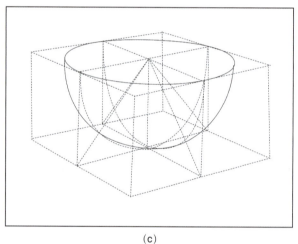
(c)

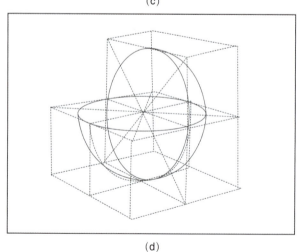
(d)

图 3-10 圆形透视

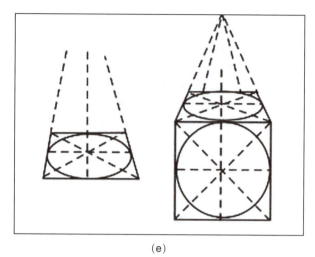
(e)

(f)

图 3-10（续）

### 3．空气透视

由于空气中存在着烟雾、尘埃、水汽等介质，这些介质对光线有扩散作用，在视觉中产生出以下的空气透视规律。

（1）近处的景物较暗，远处的景物亮，最远处的景物往往和天空浑然一体，甚至消失。

（2）距离近的景物反差较大，距离远的景物反差较小。

（3）近处的景物轮廓比较清晰，远处的景物轮廓较模糊。

（4）彩色物体（景物），近处的物体色彩饱和度高（鲜艳），远处的物体色彩则清淡，不饱和。

空气透视是表现画面空间深度感的重要手段（图3-11）。

图3-11 空气透视现象

**4．透视的基本术语**

（1）视平线就是与画者眼睛平行的水平线。

（2）心点就是画者眼睛正对着视平线上的一点。

（3）视点就是画者眼睛的位置。

（4）视中线就是视点与心点相连，与视平线成直角的线。

（5）消失点就是与画面不平行的成角物体，在透视中伸远到视平线心点两旁的消失点。

（6）天点就是近高远低的倾斜物体（房子房盖的前面），消失在视平线以上的点。

（7）地点就是近高远低的倾斜物体（房子房盖的后面），消失在视平线以下的点。

## 3.1.2 几何形体的结构表现

对事物内轮廓或解剖构造及其组合的观察和分析，是结构素描的表现主题，明暗关系基本被抛弃，主要以线条为手段强调出物体的构造特征，使其获得归纳和提炼性的画面。

结构在造型艺术中，首先是指物象的内部构造，如人或动物内部的骨骼肌肉的解剖结构。其次是指物体的造型特征，如复杂的物体外部形态中的单纯的几何性特征。再次，是指物象各组成部分之间的关系。

结构是形体的内在本质，形体是结构的外部表现。两者相辅相成，在造型因素中，结构的内部构成是相对固定的因素，形体的光影及明暗色调则属于可变的造型因素。如果结构是本质，那么形体就是现象。研究两者的关系始终是一个重点。

结构素描的理念在教学实践中日益显现出它的开拓性和重要性。由于结构素描是以理解、剖析结构为最终目的，因此简洁明了的线条是通常采用的主要表现手段（图3-12）。

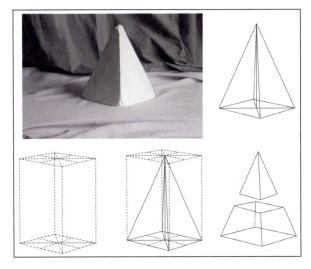

图3-12 四角方锥体结构分析

**1．结构素描的观察方法**

结构素描是以研究对象本身的结构为目的，它不受光线的影响，而把主要精力放在物象的结构本身上。这样，就要求我们在观察对象时，要对物体的长宽比例、大小比例、前后的透视关系进行比较，整体观察、整体比较、再整体去画，一下笔就要分清主次和前后关系。在写生的过程中，应迅速准确地抓住大的主要结构，从而使画面达到强烈、准确、生动的效果。

**2．结构素描的表现方法**

我们研究结构素描是为了更清楚地理解对象，更好地表现对象。结构素描以线为主，准确、有力、优美的线条，可以让画面充满生命力，丰富人们的视觉效果，那么要如何更好地处理线条呢？线条是结构素描中最主要的艺术语言和表达方式，无论在塑

造形体、表现体积和空间方面，还是表达情感方面，都显得十分明确，富有表现力和概括力。在开始学习时，首先要加强线条的熟练程度，要做大量的线条练习。提高线条质量，也就是说达到熟能生巧，"巧"线条才有质量，线条体现出坚定有力、轻松自如、有松有紧、有虚有实、有粗有细、有深有浅的特点，并随着形体的变化而变化。做到变化中有整体，整体中有变化，这样我们绘制的线条才富有生命力和动感（图 3-13～图 3-15）。

线条表达方式：
辅助分析线；
形体结构线；
解剖结构线；
空间结构线。

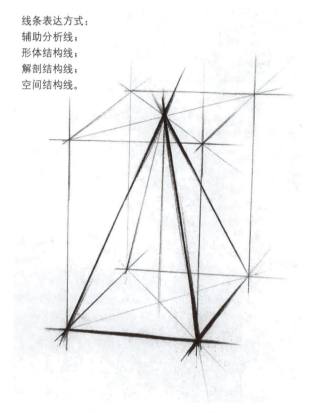

图 3-13 四角方椎体结构

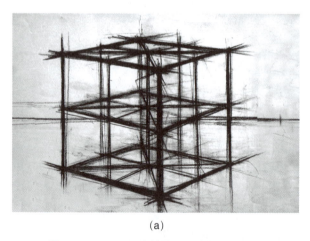

(a)

图 3-14 几何体结构造型范例 黄雄辉

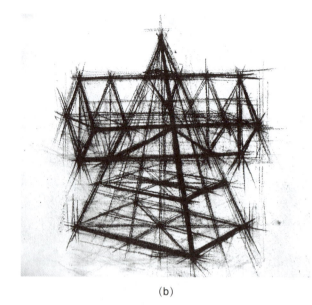

(b)

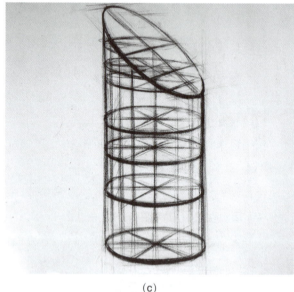

(c)

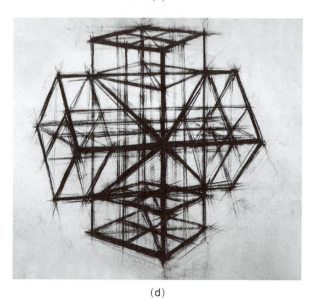

(d)

图 3-14（续）

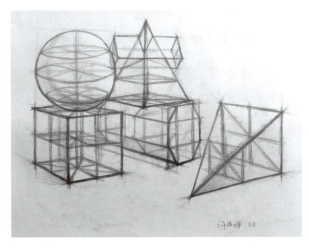

图 3-15　几何体组合结构造型范例　许伟婵

**3．利用几何形体表现"对称"**

"对称"是物体最基本的表现形式。石膏几何体全部是对称的，如正立方体的六个面的面积和边长完全相等，三角体和穿插体的两边也都相等。

对称体可以用一根垂直中心线将物体一分为二，使左右两边完全相等。对称图形对学习如何观察判断物体的比例关系非常有益。石膏几何体存在着很多"近似"的对称点，发现和判断这些近似点，培养对"近似"的感受和表现是初学者画准形体的必要训练。

在表现对称形时应做到以下几点。

（1）对物体所有对称部分沿中心作垂直和水平辅助线。

（2）对物体轮廓用直线"切形"，因为直线最便于比较。

（3）"同时"画出对称部分的直线，例如，在画出左边轮廓直线后，接着画出右边对称的直线，不要等一边全部画完，再画另一边。

从寻找"对称"到寻找"近似"，再发展到建立"关系"，是素描学习的一个必然过程（图3-16～图3-19）。

### 3.1.3　几何形体的明暗表现

明暗现象的产生，是物体受到光线的照射的结果，是客观存在的物理现象，但光线不能改变物体的形体结构。表现一个物体的明暗调子，首先就要对对象的形体结构要有正确的、深刻的理解和认识。因为物体的形体、结构的透视变化以及物体表面各个面的朝向不同，所以光的反射量也不一样，因而就形成了色调。所以，我们必须抓住形成物体体积的基本面的形状，即物体受光后出现的受光部和背光部两大部分，再加上中间层次的灰色，也就是常说的"三大面"（图3-20）。

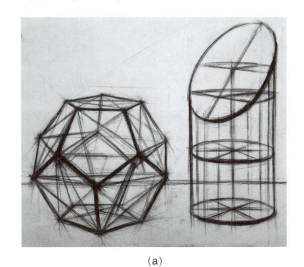

(a)

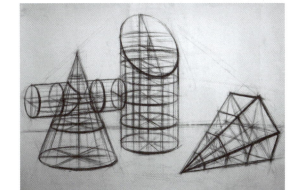

(b)

图 3-16　几何体组合结构表现　黄雄辉

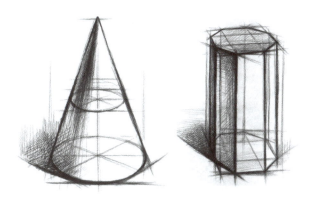

图 3-17　几何体组合结构表现　佚名

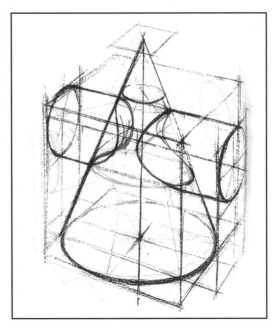

◆ 图3-18　圆锥贯穿体结构表现　佚名

**1．明暗素描的观察方法**

面对对象，眯着眼睛看整体，学会如何看，从整体入手观察对象，观察画面，先表现对象的整体关系。睁开眼睛画局部，学会如何画，在刻画的过程中认真分析局部的细节，再回到整体中去调整细节的琐碎。整个刻画的过程是整体——局部——整体的过程。

**2．明暗素描的表现方法**

明暗素描是通过光与影在物体上的变化，体现对象丰富的明暗层次。明暗是构成完整的视觉表现的重要基础，它与线条一样，具有同等重要的表现力。在素描训练中，最基本而又极其常用的方法就是用明暗来表现物象立体感的方法，有利于初学者全面理解和把握素描造型的各种规律性知识。物象由于受光照作用而产生出丰富的明暗层次变化。素描正是有赖于对这种明暗调子的深刻描绘，而使物象的立体造型得以"真实"展现。

（1）三大面

受光面和背光面两大部分，再加上中间层次的灰色，也就是经常提到的"三大面"。

（2）五大明暗调子

由于物体结构的起伏变化多样，明暗层次的变化错综复杂，但这种变化具有一定的规律性，将其归纳，可称之为"五大明暗调子"，即亮色调（包括高光）、灰色调、明暗交接线、暗色调（包括反光）、阴影，如图3-21～图3-28所示。

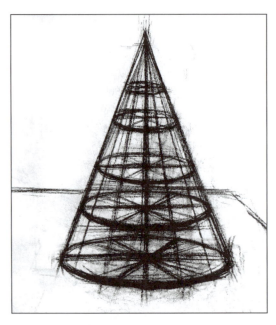

◆ 图3-19　圆锥体结构表现　黄雄辉

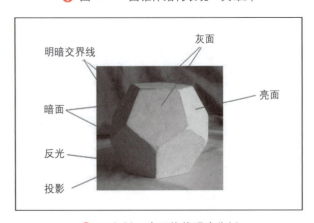

◆ 图3-20　多面锥体明暗分析

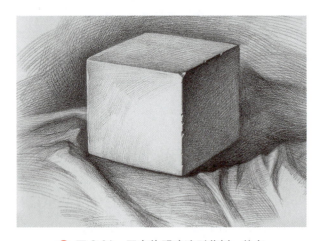

◆ 图3-21　正方体明暗造型范例　佚名

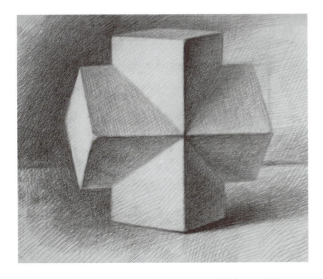

图 3-22　十字立方体明暗造型范例　王矿生

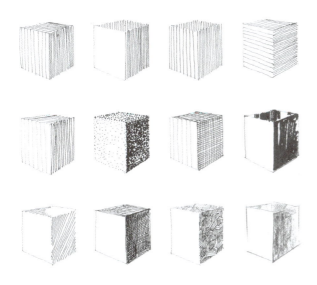

图 3-23　由线转变成面

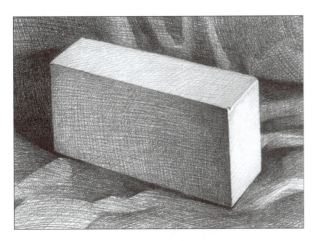

图 3-24　长方体明暗表现

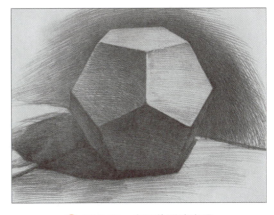

图 3-25　多面体明暗表现

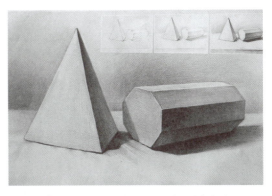

图 3-26　方锥体、八面柱明暗表现

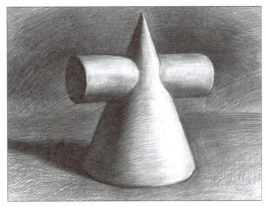

图 3-27　方锥贯穿体明暗表现

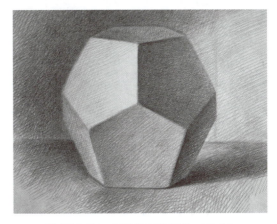

图 3-28　多面体明暗表现　王矿生

## 3.2 静物写生

**【教学目标】**通过静物写生训练使学生掌握对物象的色调、质感、立体感与空间感的表现，了解静物写生形体空间与色彩空间的表现方式。学会将物体的透视变化准确地表现于画面而造成一种空间感觉，并通过色彩空间进一步加强物体之间和物体自身的空间感，增强素描造型的真实感、生动感和艺术感染力。

**【教学重点】**对画面的立体感与空间感的表现。

**【教学难点】**对静物的整体色调和质感的表现。

静物写生就是以静物为题材的绘画，对一些瓶罐、果蔬、生活器物等巧妙地摆放和进行不同色彩、不同质感的描绘，静物比石膏更富有生活气息，通过静物写生可以有效地提高构图能力和表现能力，获得丰富的表现技法和更多的作画经验。静物写生是艺术面向生活、走向生活和学会表现生活的开始。

### 3.2.1 静物的构图方式

构图是指形象或符号对画面空间的占有状况，从心理上来说，构图所形成的画面结构会产生一种内在作用力，这种作用力有自己的作用点、方向和强度。不管一个多么复杂多变的构图，它在画面的分布必须达到一种平衡状态。因此构图的基本原则就是，达到均衡的变化统一或对称平衡。而在中国传统绘画中又被称为"布局""章法"或"经营位置"（图3-29（a））。

构图的原则有如下几点。

**1．对比**

对比是指一种造型因素就某一特征在其程度上的比较，如明暗对比、线条长短对比、形体方圆对比等。

**2．均衡与对称**

均衡与对称的作用就是使画面具有稳定性，稳定性是人类的一种视觉习惯和审美观念。均衡与对称并不是平均，它是一种合乎逻辑的比例关系。平均虽是稳定，但缺少变化，没有变化，就没有美感。

要运用"均衡"形式，应做到画面饱满和富有变化，具体应该做到如下几点。

（1）确定主要物体，并将其置于画面主要位置，主体不要太靠近中心（图3-29（b））。

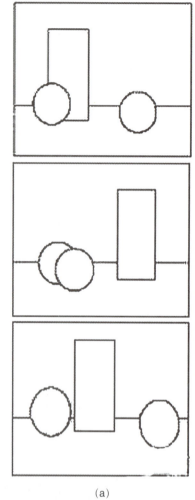

(a)

(b)

图 3-29 静物构图

（2）注意四边空留面积不要太大，也不要一致。

（3）不能让物体"跑"出画面。

（4）注意不要让两个物体在左右或前后同一条线上。

（5）物体不要太分散，也不要过于集中。

（6）不要让物体的"角"或"孔"冲着视线。

（7）画面的下方——前景空间，要比画面上方——背景空间留有更大位置，这样更符合人的视觉习惯。

**3．视点**

视点的作用是把人的注意力吸引到画面的一个点上。这个点应是画面的主题所在，但它的位置不是固定的，它可以放在画面任意一个点上。

**4．节奏**

节奏是指在造型艺术中各种形象符号有紧有松、有疏有密、有呼应的堆积，形成一种节奏美感（图3-30）。例如：

（1）深浅的节奏变化；

（2）线段大小长短的节奏变化；

（3）空间分割，既是形的大小的节奏变化，也是疏密的节奏变化；

（4）虚实空间处理的节奏变化。

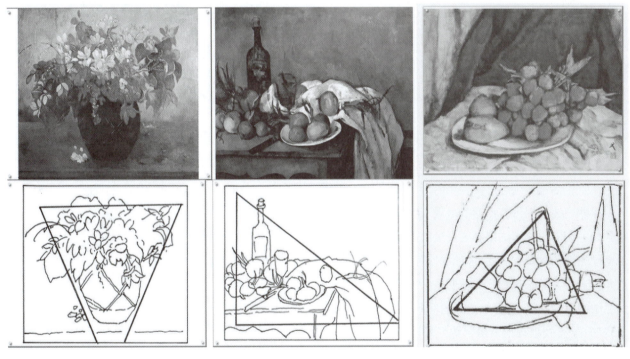

图 3-30　对名家静物构图的分析

### 3.2.2　静物的质感表现

质，是指物体的物质属性。不同的物质会给人以不同的视觉感知，这就是质感。如羽毛的柔和、陶罐的粗糙、布料的柔软、金属的坚硬等。量，是指物体的重量。不同物体的重量也会给人以不同的视觉感知，这就是量感。在素描造型中，对物体的质感与量感进行刻画，将使物象的表现更真实而富于感染力。

"质感"表现是静物素描的一大特点,因为物体的表面肌理差异很大,不同的肌理对光有不同的反射率。瓷器的反射率最大,高光部分几乎完全反射光的强度;布的反射率最低,几乎看不到高光。物体上的质感主要表现在物体的高光和反光部分,因此,这两部分是素描表现质感的重点(图3-31)。

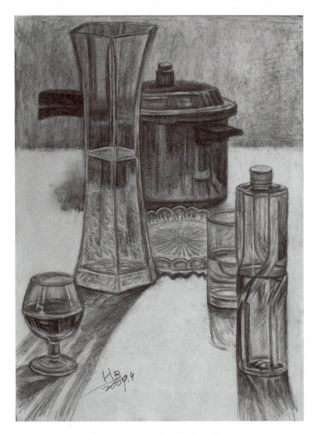

↑ 图3-31 玻璃静物 黄兵

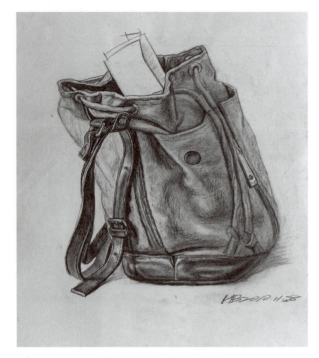

↑ 图3-32 背包 黄兵

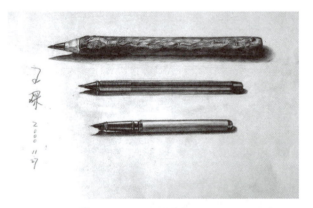

↑ 图3-33 钢笔静物 王琛

静物写生中对形体质感的表现,还可以靠笔触、线条和色调的对比来达到想要表达的效果。例如表现坚硬光滑的物体如金属、玻璃器皿等,要有严密的线条、均匀的色调,笔触不要很明显;表现松软物体如毛绒制品棉花等,要用较松散的线条色调,不要过于均匀,要有较琐碎的笔触。练习表现不同物体的质感可以丰富表现技巧,提高造型能力。通过对物体质感的表现,相信大家对素描语言的探索会有更多的收获和感受。

在现实世界中,任何物质都是由一定的材料构造而成。通过眼睛观察、用手触摸,物体就会了解到软与硬、粗与细、光与麻、冷与热、燥与湿、透明与不透明的质感(图3-32和图3-33)。

### 3.2.3 静物的空间感表现

形体空间主要是依据透视规律,将处于不同空间位置的物体的透视变化,准确地表现于画面而造成一种空间感觉。形体空间是物质存在的本质表现,是空间感表现的决定因素。对于画面的空间感的表现,物体自身的立体感是局部,画面的空间感是整体,明确这一关系十分重要。我们不能孤立地去塑造物体的立体感,而必须将其统一和服从于相应的环境空间(画面空间)。将物体的立体感融入空间之中去表现,是获得画面的空间感和整体感的关键(图3-34)。

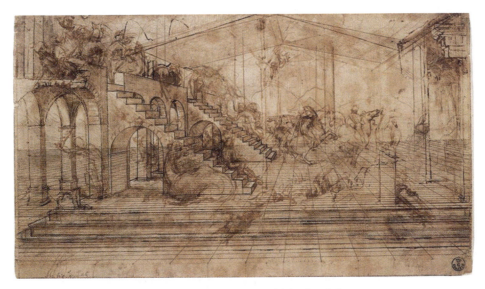

图 3-34　空间表现　（意）达·芬奇

在绘画中,依照几何透视和空气透视的原理,描绘出物体之间的远近、层次、穿插等关系,使之在平面的绘画上传达出有深度的立体的空间感觉。通俗地讲,空间感就是在二维的画纸上画出三维的感觉。那么如何塑造空间感呢?首先应该有一个好的构图,要疏密结合,然后是大的透视要准。视觉中心的部分明暗对比要强烈,刻画要细致,画面远端部分对比要弱一些,刻画得要相对简略一些。空间感,简单地说就是把画面的前后空间关系拉开,方法很多,可以通过以下途径来实现。

**1. 明暗关系**

明暗关系是衬托画面空间关系的重要因素。一幅好的作品或者一个完美特写要讲究整体的黑、白、灰关系,好的作品在黑、白、灰三种颜色中各自还有黑、白、灰,分的层次越多,画面越丰富。

明暗素描是以明暗调子来塑造对象,其主要方法是通过高光、亮面、明暗交界线、暗面、反光的五大调子的表现,来反映客观对象的体积、空间、虚实、结构等,强调素描物象的完整性。

**2. 画面的局部和整体关系**

小的细节造就大的整体,大的整体规整小的局部,相互约束,相辅相成。在处理局部时,要放眼整体画面,要时常跳出局部观望整体,要注意整体的黑、白、灰关系,不要死抠小地方而忽略整体。

画面主体可以特写,把某些东西画得淋漓尽致,背景轻描淡写,自然就可以衬托出空间关系。

**3. 画面布置**

画面中每个物体的位置都要慎重考虑。整幅画面要有一种空间视觉的冲击力,好像能够让人在画中呼吸。

### 3.2.4　静物分析

创作时要分析出物体的结构转折。画物体结构时,要防止勾画轮廓式的结构框,也不能只画看得见的结构关系。结构的交代要从整体出发,从透视解剖的角度出发,画出各种结构化画的转折与延续,同时注意理解形体的穿插,防止单调和空洞（图 3-35 ～图 3-39）。

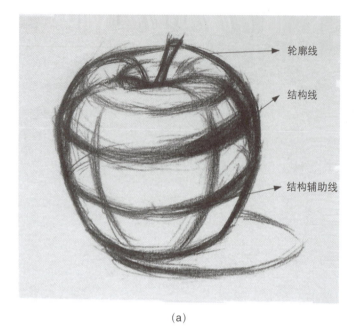
(a)

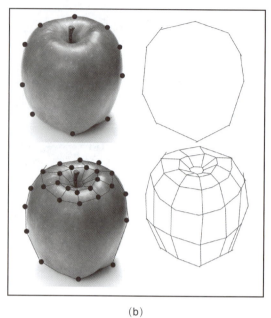
(b)

🔺 图 3-35　对苹果结构的分析

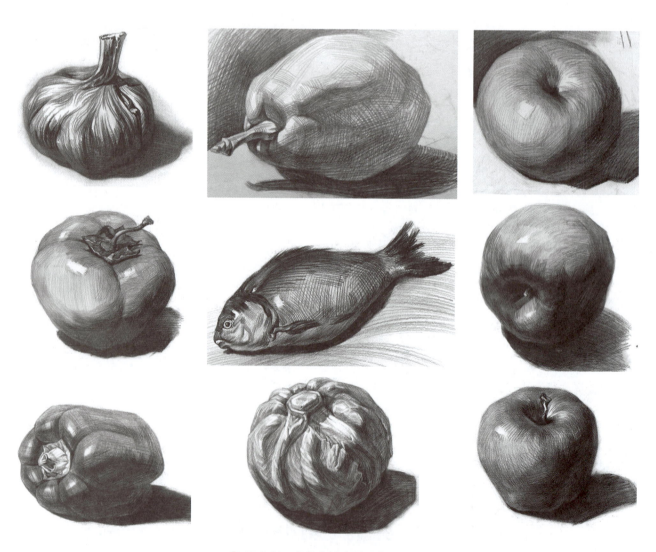

🔺 图 3-36　静物个体表现示范　佚名

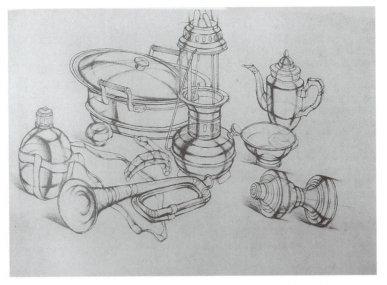

图 3-37 静物组合结构表现　四川美术学院学生作品

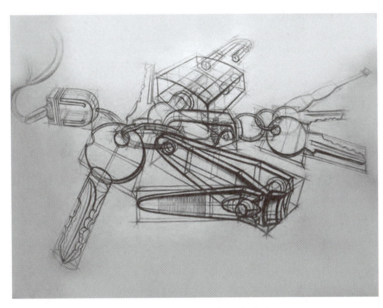

图 3-38 钥匙结构的表现

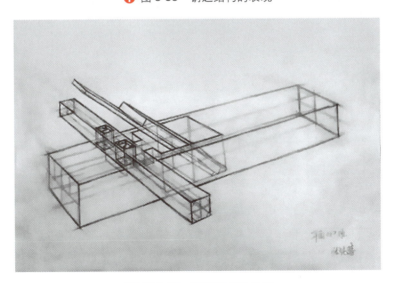

图 3-39 对刨结构的分析

### 3.2.5 静物素描的写生步骤

（1）把握构图，认真观察，选好位置，用铅笔画出大体轮廓。

（2）画出物体的大致明暗关系，塑造形体。刻画时要从整体到局部再到整体。从暗面入手，大体涂出暗面色调，需要强调物体的明暗交界线。

（3）整体协调深入刻画。注意质感、体积感和空间感的表现，把握画面的节奏感和韵律感。在调整大关系的前提下，把握画面的前后关系，注意虚实关系的表现（图3-40）。

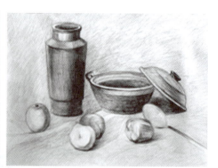

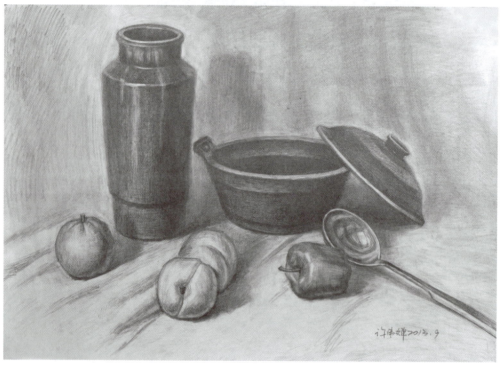

⬆ 图3-40 明暗静物表现 许伟婵

#### 1．实例1

不锈钢水壶与蔬菜静物写生的步骤如图3-41所示。

不锈钢水壶与蔬菜静物写生主要考虑如下方面。

（1）不锈钢水壶的高光与反光很多、很强烈，可以有节奏地加以刻画。

（2）蔬菜中的包菜、辣椒在体现体积的同时，更要适当扩大蔬菜的特征，避免平平淡淡。

（3）布纹有时候可以丰富、调节画面，不能省略，表现时一定要有所取舍。

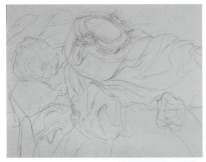
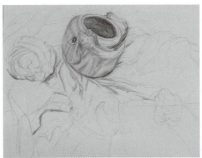
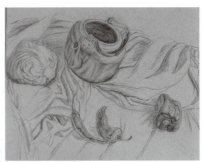

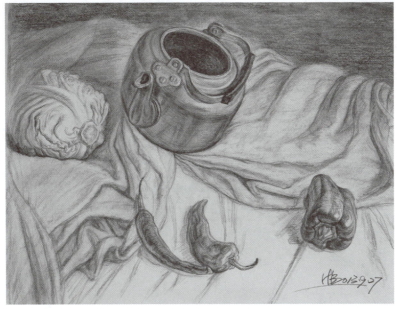

⬆ 图 3-41　不锈钢水壶与蔬菜静物示范　黄兵

**2．实例 2**

黑陶罐和苹果静物写生的步骤如图 3-42 所示。

黑陶罐与苹果静物中的黑陶罐,是黑、白、灰层次的黑,要黑得有东西看,里面的反光、高光所产生的丰富构成感可以好好地提炼处理。

**3．实例 3**

水果明暗调子的画法如下（图 3-43 和图 3-44）。

（1）起轮廓,找准明暗交界线。

（2）分出黑白两大面,铺大明暗关系。

（3）从明暗交界线出发,过渡中间调子。

（4）调整并完成。

### 3.2.6　静物素描学习参考作品

静物素描学习参考作品如图 3-45～图 3-54 所示。

莫兰迪钟情于瓶子,越是简单、平凡无奇的瓶子,他就越能自如地表现。他借着反复排列这些形状单纯的瓶子,尝试推翻我们透过定义所认知的世界,而回归视觉观察的纯粹形体,将形体、光影和空间融在一起。

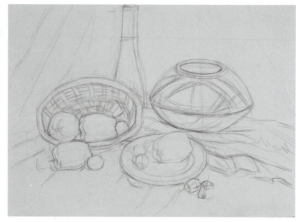
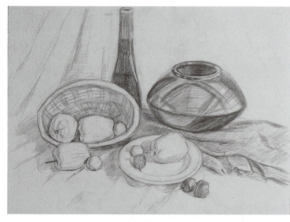
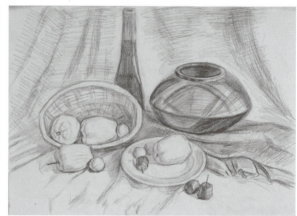
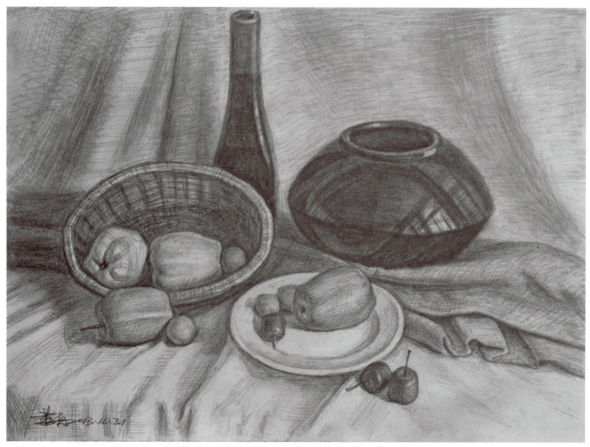

图 3-42　黑陶罐与苹果静物示范　黄兵

第三章 素描写生基础训练

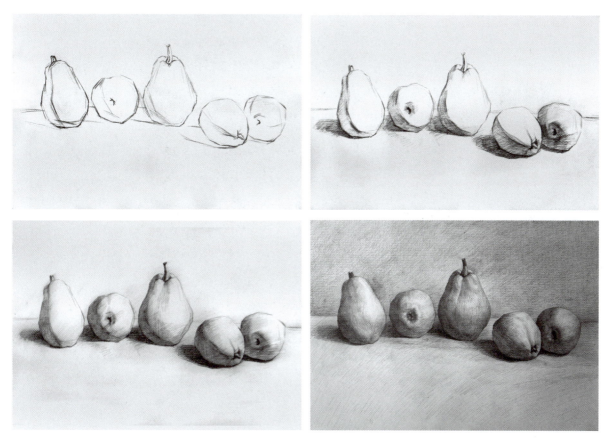

🟠 图 3-43 水果明暗调子的画法　廖敏

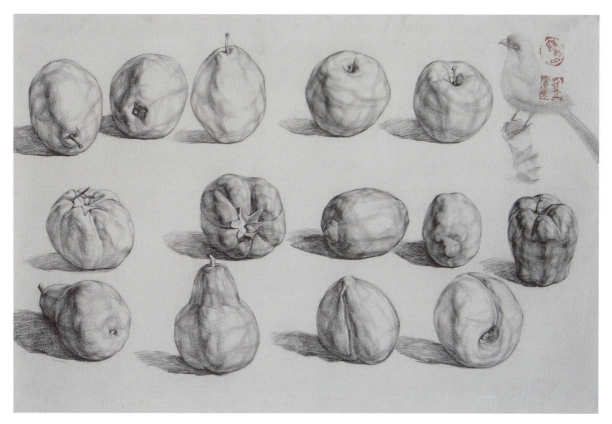

🟠 图 3-44 水果个体的练习及表现　卢富东

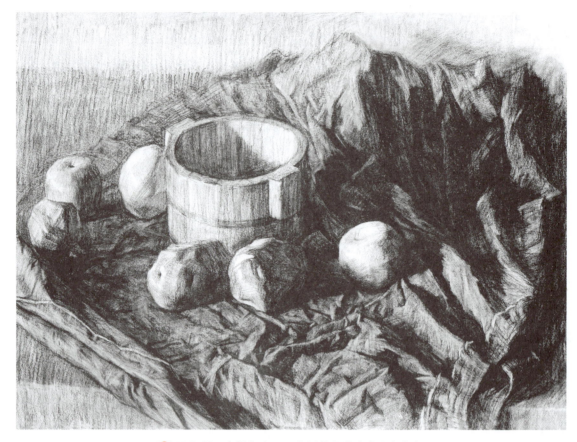

🔺 图 3-45　木桶与土豆　广州美术学院学生卢富东

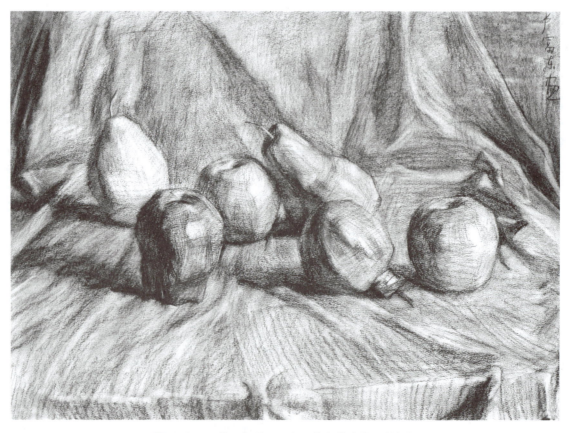

🔺 图 3-46　苹果与梨子　广州美术学院学生卢富东

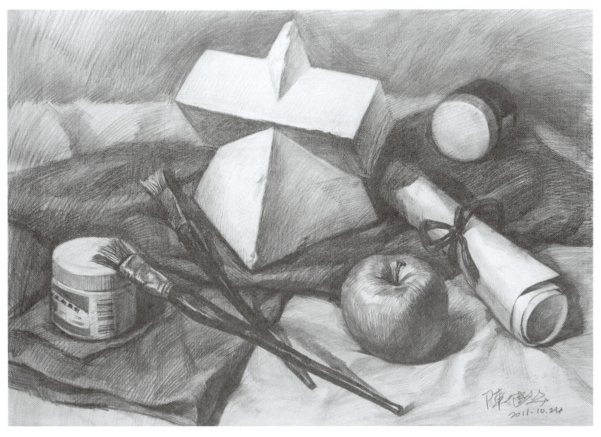

图 3-47　静物组合　陈健华

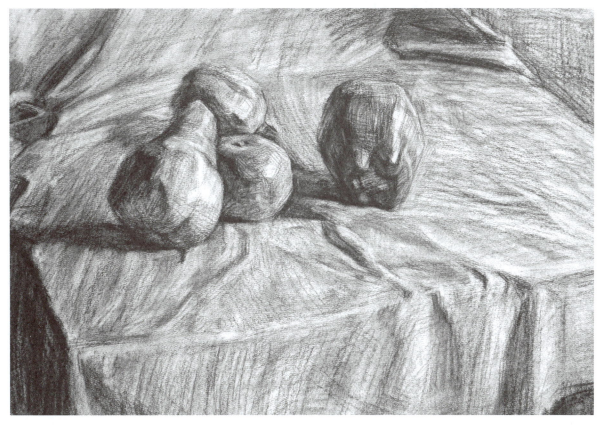

图 3-48　四个水果　卢富东

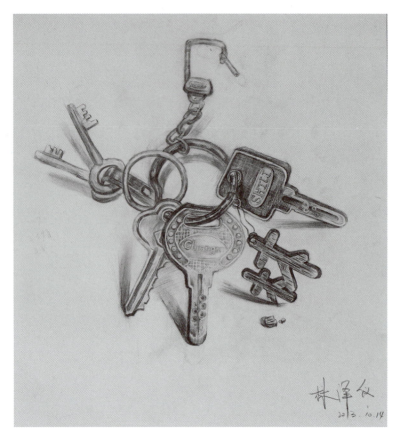

图 3-49 钥匙 林泽仪（学生）

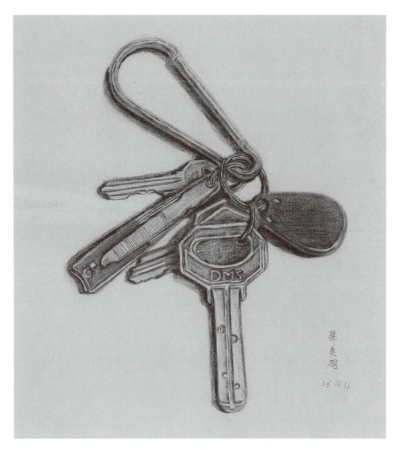

图 3-50 钥匙 梁美榕（学生）

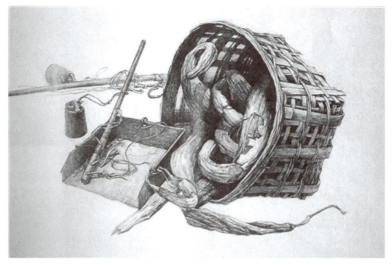

(a)

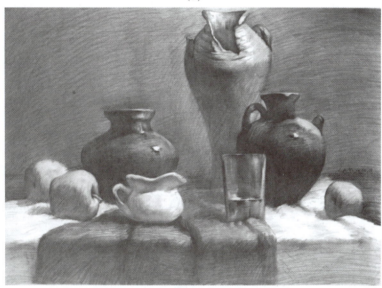

(b)

(c)

↑ 图 3-51　静物素描　佚名

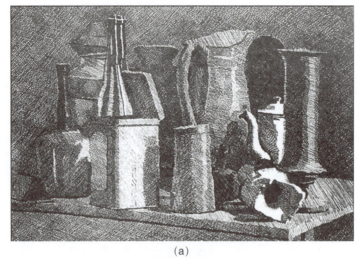

(a)

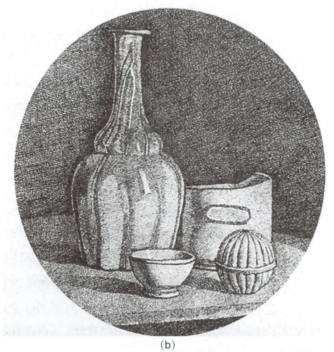

(b)

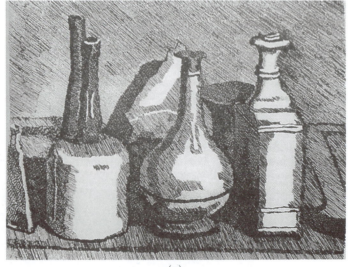

(c)

🔹 图 3-52 静物素描 （意）莫兰迪

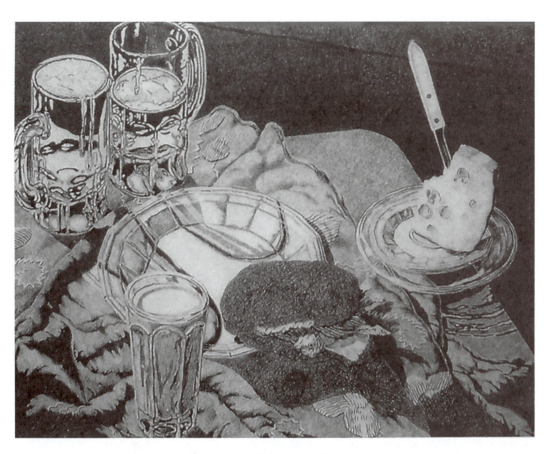

图 3-53 （美）杰克·毕尔作品

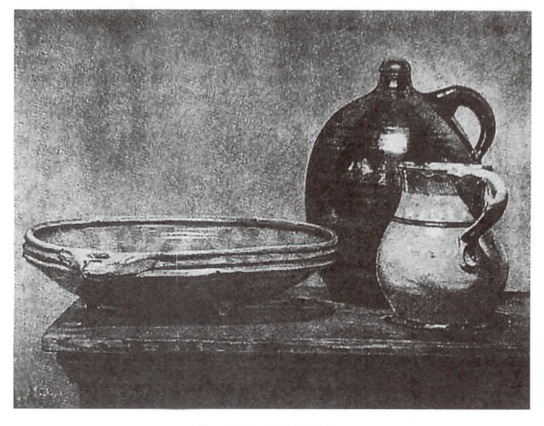

图 3-54 （美）德库宁作品

## 3.3 石膏头像写生

**【教学目标】** 通过对石膏头像的形体、结构、明暗、虚实的表现，训练学生的观察能力和造型能力，全面分析能力和综合提炼的能力，以及整体的画面表现能力。掌握正确的石膏头像写生方法及步骤，并在长时间固定的光源下研究头像的素描关系，能够充分表现石膏头像各方面的造型因素。

**【教学重点】** 掌握正确的观察方法，整体观察，整体塑造。

**【教学难点】** 正确把握形体和比例，学会分析与提炼。

初学绘画需要通过石膏训练来加强学生的素描造型能力，为后期的人物素描打下良好的造型基础。通过石膏头像写生，能让初学者更好地掌握石膏人物头像写生的步骤，更好地研究人物头像的结构和造型。

### 3.3.1 头像结构分析

熟练掌握头部骨骼的链接和头部肌肉的穿插有助于更好地理解头像的体和面。

**1. 头部骨骼**

学习素描头像应该明白头骨结构对人物的头部外形起伏起决定性作用，所以了解头骨结构非常必要。头骨包括颅顶骨、颞骨、枕骨、颧骨、鼻骨、上颌骨、下颌骨、颏结节等。头骨结构体积形状及大小骨点的转折，决定了人物头部的立体框架，也影响着人像的外部特征（图3-55～图3-58）。

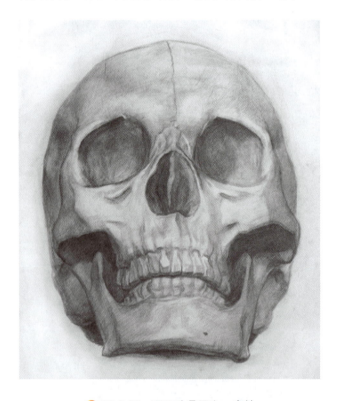

图3-55　正面头骨写生　廖敏

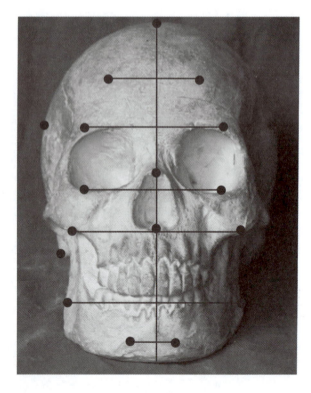

图3-56　头骨对称点

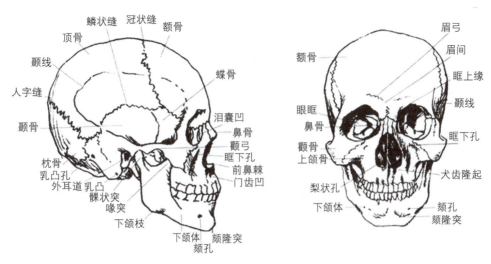

图 3-57 头骨结构名称

(a)

(b)

(c)

图 3-58 头骨写生 黄兵

**2．头部肌肉**

头部肌肉依附于头骨而又彼此相互作用。头部的主要肌肉有额肌、颞肌、眼轮匝肌、颧肌、鼻肌、上唇方肌、下唇方肌、笑肌、咬肌等。只有深入了解头部各部位及颈部之间的内在联系，并加以运用，才能主动概括和表现人物头像（图 3-59 和图 3-60）。

### 3.3.2 石膏头像写生的方法和步骤

（1）用长直线定位，确定大的比例关系、外形（轮廓）特征，注意头颈胸的运动关系。头部的运动方向可以通过眼睛、鼻子、嘴的辅助线来加以确认。

（2）把形体结构放在第一位，可利用明暗交界线强调画面造型。

（3）深入刻画，强调各种结构关系。从整体出发，完善画面的体积感、空间感。

（4）深入刻画直至形体结构完整，调子统一，形象准确生动。

三组石膏头像写生的步骤分别如图 3-61 ～图 3-63 所示。

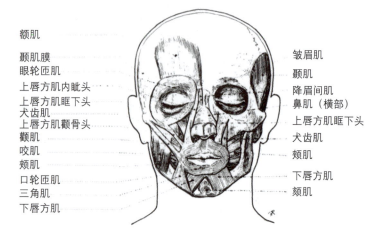

图 3-59 头部肌肉正面名称

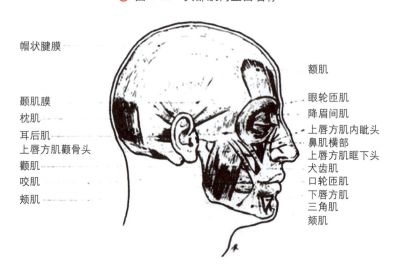

图 3-60 头部肌肉正侧面名称

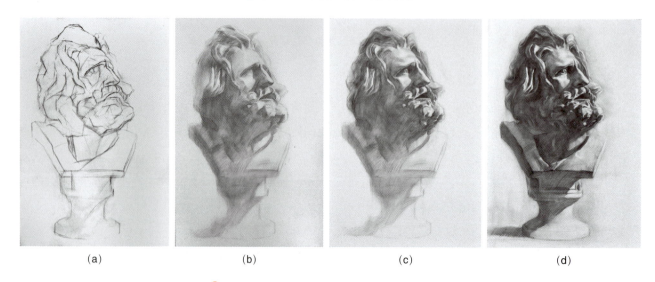

图 3-61 马赛曲胜利者石膏头像写生　廖敏

**点评**：巴黎凯旋门浮雕《马赛曲》（吕德作品）里面大胡子战士的头像复制品。《马赛曲》不仅是法国人民抵抗奥地利侵略的纪念碑，也是表现人民革命精神和热情的不朽之作。它在细节处理和整体构图的关系上十分协调，富于运动感并有统一的气势。人物造型是真实的，形象构思却是富有寓意和象征性的。

 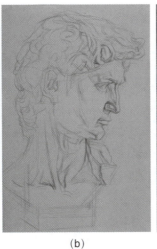 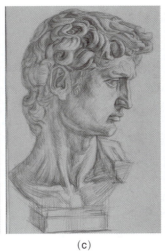 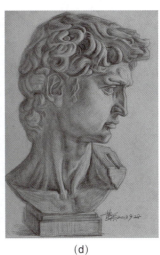

(a)　　　　　　　　　(b)　　　　　　　　　(c)　　　　　　　　　(d)

图 3-62　大卫头像写生　黄兵

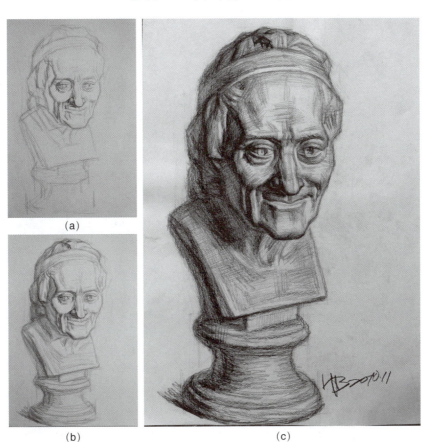

图 3-63　伏尔泰石膏像写生　黄兵

**点评**：伏尔泰是法国伟大的哲学家、戏剧家、社会活动家，法国启蒙运动中最有影响的人物，一生猛烈地抨击封建专制和宗教迷信。有着"欧洲的良心"的美誉。

步骤一：定出大体比例之后，画出大概形状，构图要得当。

步骤二：围绕五官结构和透视特点，抓住最能体现伏尔泰特征的突起的眉弓、球状的眼睑及突出的下巴，从明暗交界线向亮部推进，逐渐表现出五官的边缘。

步骤三：刻画完善，重点表现伏尔泰锐气逼人的智慧和魄力，特别是眼部的雕刻，对细微的体积关系进行深入地刻画，并控制好画面的主次虚实关系。

## 3.3.3 石膏头像学习参考作品

石膏头像学习参考作品如图 3-64 ～图 3-70 所示。

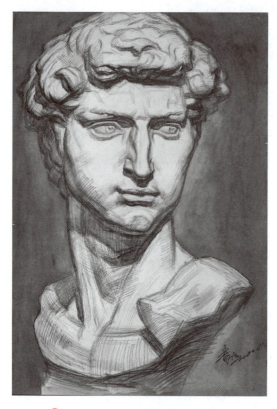

图 3-64　大卫石膏像写生　黄兵

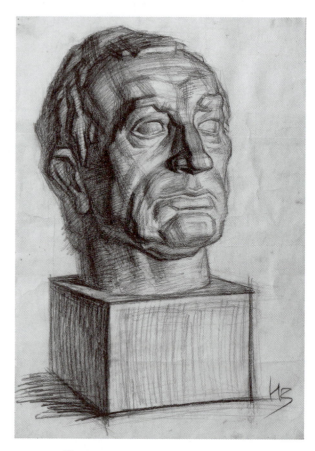

图 3-66　加塔梅拉塔像写生　黄兵

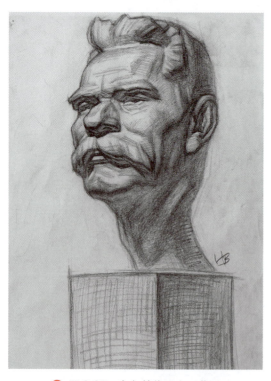

图 3-65　高尔基像写生　黄兵

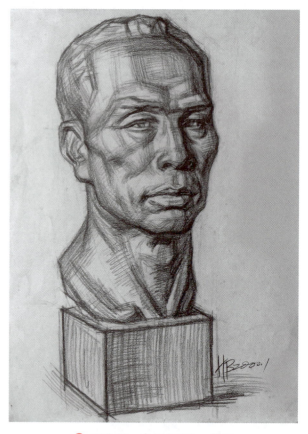

图 3-67　中年人写生　黄兵

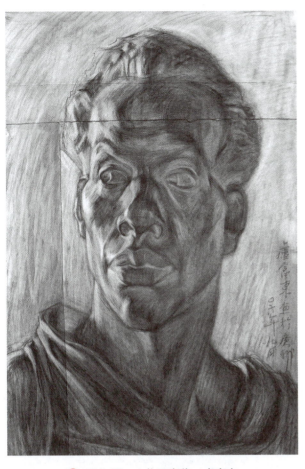

图 3-68 人物石膏像 卢富东

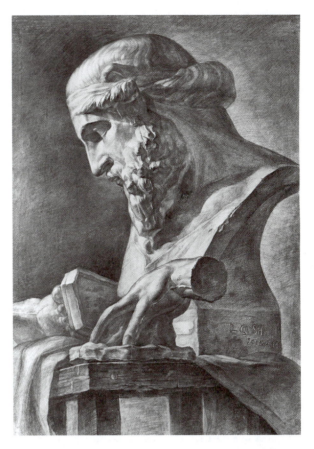

图 3-70 复杂石膏组合写生 鲁迅美术学院学生 李秋实

## 3.4 人物头像写生

【教学目标】通过学习,使学生掌握难度较大的头像写生技巧,并深入地理解人物头部的形体结构关系,能够正确合理地分析、观察、理解、表现人物形象与结构的关系,提高对人物个性特征的审美认识及表现能力。为以后学习半身、全身人物素描打好基础。

【教学重点】对头像内在结构及透视变化规律的理解。

【教学难点】对个性特征及男女老少的区分。

表现人类自己是从古到今永恒的专题,不断在变化的只是表现方法和形式。人的形象最为完美,又富于动态、表情和个性特点的变化,因此,画好人物形象也最困难,需要较强的观察力、理解力和较高的素描技巧。人物头像的写生练习是获得这些能力和技巧的必不可少的环节。

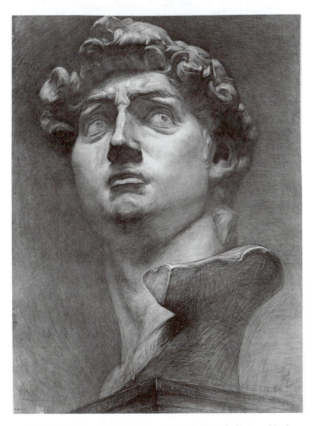

图 3-69 大卫石膏像 中央美术学院学生 韩鹏

## 3.4.1 人物头像的构成和造型规律

### 一、结构特征

头部的骨骼构架，是一个外圆内方的六面体，它由额、颧、上下颌、腮四个基本部分组成。头部形态的差异主要取决于骨骼，因为头部除咬肌和颞肌外，其他部位肌肉并不发达，颊部外脂肪很薄。创作时要形成头部的形态差异。

### 二、造型特征

人像外形特征指脸形特征，即头部正面的外轮廓形状。人类的脸形是多样的。

#### 1. 男女差异

从骨形上讲，男女差别比较明显。男子头骨骨点突出，脸形多方且直，棱角分明。女子骨点较平，骨形较圆，脸形圆润，额头呈圆形，眉弓不明显。从体表上看，男子咬肌发达，脸膛有凹陷，颌骨的形状较明显，多为目字形和国字形。女子脸庞脂肪丰厚，下巴尖而圆，脸颊圆润，多为甲字形脸和申字形。女子五官除眼睛外都小巧而圆润，男子五官粗大，线条方直。

#### 2. 老幼差异

儿童头部骨点不明显，从体表上看不到眉弓，鼻骨也较小，加之面颊脂肪丰厚，所以看上去是圆额头圆脸翘鼻子翘嘴。儿童头部各部分的比例与成人有所不同。儿童脑颅部分较大，面颅部分较小，随着年龄的增长，面颅越来越大。大人是眼睛在头部中间，儿童是眉毛在头部中间。儿童五官紧凑，下巴较短，下嘴唇位于下停中间。儿童与成人的比例不同，在于由上至下逐步缩短，把握住这一点就不致把儿童画成小大人（图 3-71 和图 3-72）。

老人有的由于牙齿脱落而下巴缩短，最重要的是老人由于机体衰老而皮肉松弛，除了脸上有明显的皱纹以外，中年以上的人随着年龄的增长，下眼睑会逐步出现泪囊下垂，将军纹、鱼尾纹逐渐明显，眶

缘逐渐清晰。整个头部的骨形随之越来越明显。

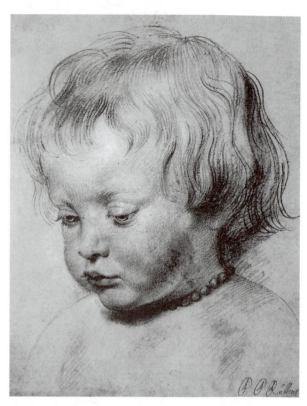

🔴 图 3-71　小女孩像　（比）鲁本斯

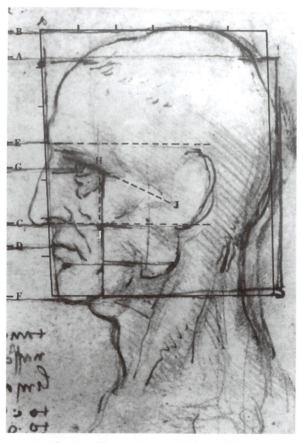

🔴 图 3-72　头像比例　（意）达·芬奇

### 3. 头型差异

头部骨骼可分为脑颅和面颅两部分，不同的头型主要是由这两部分的不同比例和形态决定的。头形和脸形是两个不同的概念。相同的头型可以是不同的脸形。头型大致可以分为卵形、方形、锥形、楔形、橄榄形、扁形等几种。

### 4. 脸形差异

脸形主要是由面颅的骨骼决定的。

中国古代画论中有面相八格之说，即：田、由、甲、申、国、目、用、风。田字形脸较短；由字形脸因额骨窄而上小下大；甲字形脸因下颌骨窄而上大下小；申字形脸因颧骨阔而两头小中间大；国字形脸长而方；目字形脸狭长；用字形脸因下颌骨宽于颧骨，颧骨宽于额骨而显示出梯形；风字形脸下颌角及咬肌特别发达显得腮部格外宽阔。

以上八格之说是从正面来分析的。从侧面看，还有两种比较多见的脸形，如下巴很翘、额头又很高，则可称为"飞"字形脸；下巴很圆润，鼻子往前凸的，则可以称之"刁"字形脸。因此八格在此增加为十格。这十格也决不能概括世上所有人的脸形，但可以作为分析人的脸形和把握个体特征的一种参考体例。民间还有瓜子脸（属甲字形脸）和烙饼脸（属飞字形脸）之说，这些都很形象地描述了脸形的特点（图3-73）。

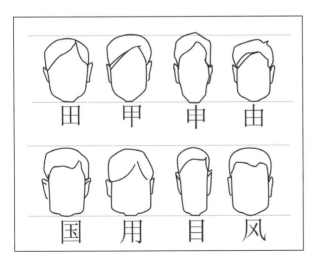

⬆ 图 3-73　正面头像的汉字特征

### 5. 比例特征

头部的基本比例如下（图 3-74）：

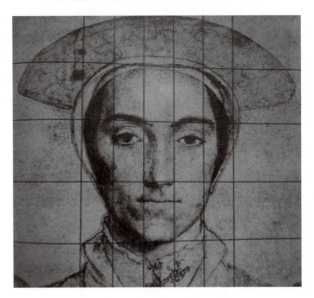

⬆ 图 3-74　成年人三庭五眼

（1）发际至眉、眉至鼻底、鼻底至下巴三段基本相同，即所谓"三庭"。

（2）脸部正面最宽处为五个眼睛的宽度，即两眼间距为一眼，两眼外至两耳分别为一眼，此谓"五眼"。

（3）眼通常位于头面部正中二分之一处。

（4）儿童头部比例与成人不同（图3-75），儿童年龄越小则脑颅越大，因而不能用一种比例来画所有的儿童。

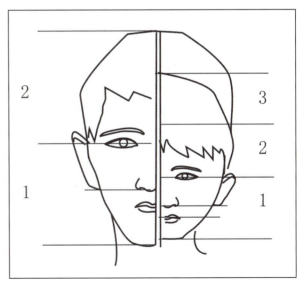

⬆ 图 3-75　成年人与儿童头部的比例

除三庭五眼以外,头部还有几个对应关系可以作为比例测量的重要参考。

从侧面看,耳轮脚大致在头部的中心。外眼角到鬓角等于一个眼的距离,从眉毛到下眼睑等于半个鼻子长,这就构成了侧面头部的一个"田"字形区域。这个"田"字是三维的,从七分面的角度去看才是一个准"田"字。从五分面的角度看,自颏结节画一根线到额结节,一般要通过鼻翼和内眼角,这根线叫面线。从额结节到鼻尖所画的一根线与面线所形成的夹角叫面角。从颏结节到顶丘画一根线一般要通过耳轮脚,正好平分头部。在绘画实践中虽然正好五分面或七分面的角度不多,但是从这两个角度去观察对象的个体特征是十分有用的,如图3-76所示。

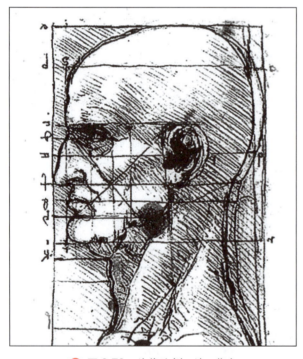

↑ 图3-76 头像比例 达·芬奇

从正面看,从鼻根到嘴角通过鼻翼画一根流线,左右对应成为一个"八"字线,这个"八"字角度的大小也是头部个性特征的一个重要参考系数。

### 3.4.2 对人物头部的几何理解

任何对象都可以理解成几何形体。因为这样可以较概括地掌握从整体出发的能力,容易确定人像的朝向动势、透视变形,避免那种看到哪里画哪里的细部刻画方法。

首先,在面部方形体块上纵向三分之一的地方,分出额头的一个方形体块,接着,排除鼻子的体积,把颧骨的体块以长方形状概括,放在面部方形体块上纵向二分之一略微向下的地方(图3-77和图3-78)。

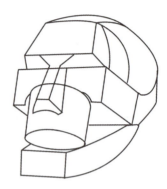

↑ 图3-77 头像的几何理解 (美)伯里曼

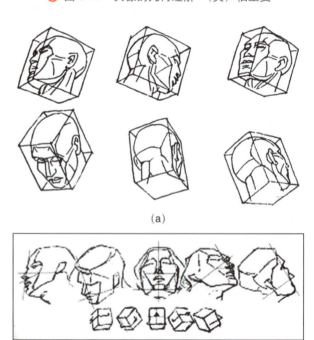

(a)

(b)

↑ 图3-78 头像方体朝向理解 (美)伯里曼

其次,嘴部的基本体块放在面部方形体块上纵向向下三分之一处,以圆柱体或扁球形来概括。

最后,从后脑部球状体块的下边缘为长边的起点,向下颏尖连接,构成一个梯状的方形体块。这时,嘴部的柱状体块以上下穿插的形式存在于代表颧骨的扁长方形体块和代表下颌骨的梯形体块中间,这样,

人物的头部基本体块就建立起来了，包括以下部分：

① 代表额部的方形体块；

② 代表颧骨的扁长方形体块；

③ 代表嘴部及上颌骨下部的圆柱形体块；

④ 代表下颌骨的梯形体块；

⑤ 代表颅骨的球形体块。

### 3.4.3 对人物五官的理解与分析

五官是头部的重要构成因素，也是把握人物的关键。

**1．五官造型**

（1）眉。由于眶上缘将眉毛从中段顶起，将其分为两段，内侧的一段眉毛由下往上长，外侧的一段眉毛由上往下长。

（2）眼。眼是人物神态表情的核心，故被称为"心灵的窗户"。眼部包括眼眶、眼睑（即上下眼皮）、眼球三个部分。注意平视的瞳孔上面一小半被上眼皮遮住。眼部总的造型可理解为一个陷嵌于凹框中的球（图3-79）。

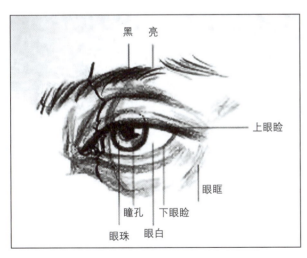

🔹 图 3-79　眼部结构

（3）鼻。分为鼻梁和鼻头两部分，其总体造型可以概括为一个梯柱形立方体，由鼻背、鼻两侧和鼻底四个面构成，鼻头是把握鼻子造型特征的关键部位，也是形体最复杂的部分，它由鼻球、鼻翼、鼻中隔和鼻孔构成。应注意鼻孔的转折（非）圆形（图3-80）。

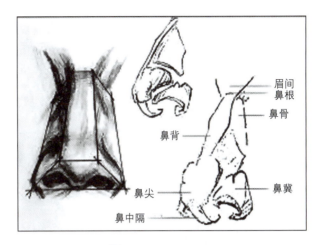

🔹 图 3-80　鼻部结构

（4）嘴。嘴分为上唇和下唇，闭合处为口裂，两端为口角。嘴的体积造型受上下颌骨的影响，总的体积特征为半圆柱形（图3-81）。

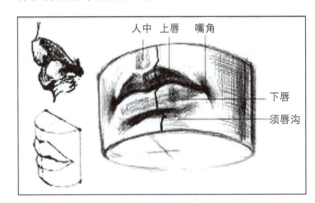

🔹 图 3-81　嘴部结构

（5）耳。耳由耳软骨支撑，由外耳轮、内耳轮、耳屏、对耳屏、耳垂、耳孔组成（图3-82）。

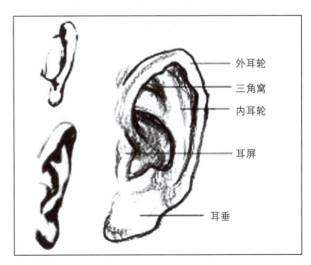

🔹 图 3-82　耳部结构

## 2. 五官特征的差异

同样的脸形可以有完全不同的面貌，不同的五官呈现出千姿百态的面孔。

（1）眉。可分为剑眉、平眉、蛾眉、蚕眉、浓眉、淡眉、寿眉等。

（2）眼。可分为英目、俊目、老目、笑目、觑目、暴目、大角、小角、单裂、双裂等（图3-83）。

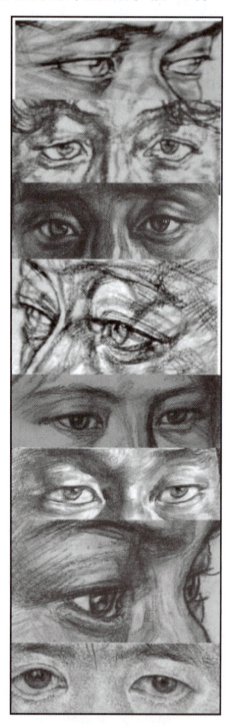

图 3-83　不同的眼睛

（3）鼻。可分为高鼻、塌鼻、肥鼻、瘦鼻、结鼻、露鼻、钩鼻、断鼻、鹰鼻、狮鼻、鞍鼻、悬胆鼻、朝天鼻、烟囱鼻、蒜头鼻、矮狗鼻等（图3-84）。

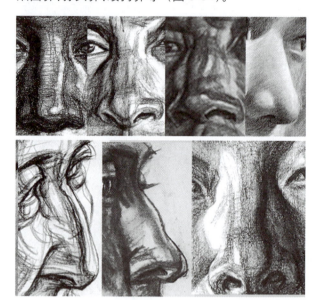

图 3-84　因人而异的鼻子

（4）耳。可分为肥人耳、瘦人耳、长耳、圆耳、招风耳、虎耳、佛耳等（图3-85）。

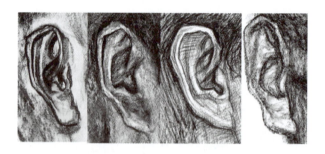

图 3-85　不同的耳朵

（5）口。可分为峭角口、掼角口、厚唇、薄唇、瘪嘴（多因颌骨后缩而口形内陷）、露齿（多因颌骨前凸而唇不包齿）等（图3-86）。

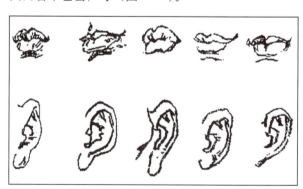

图 3-86　不同的嘴和耳

### 3. 五官与面部表情

人物表情是十分丰富而复杂的。在现实生活中，面部表情是最直接而明确的。一般可将表情分为喜、怒、哀、思、惊几大类（图3-87～图3-90）。

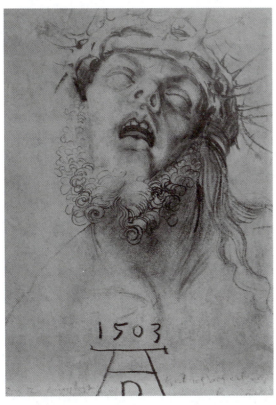

图3-87 表情习作（1）（德）丢勒

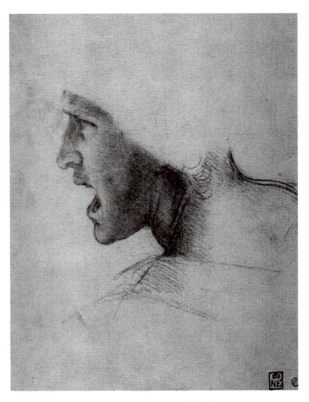

图3-89 表情习作 （意）达·芬奇

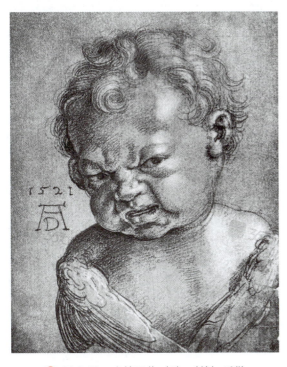

图3-88 表情习作（2）（德）丢勒

图3-90 表情速写 黄兵

（1）喜是一种放松运动，主要特征是五官舒展、眉开而弯、眼眯而曲、嘴角上翘。

（2）怒的主要特征是眉毛竖起、两目圆睁、鼻孔扩大、双唇紧咬、面部肌肉紧绷，与喜的表情完全相反。

（3）哀使人丧气。哀的主要特征是五官无力地下垂、两眼无神、眼角和嘴角下垂、有一种沉重感。

（4）思的主要特征是眉头内锁、五官都向内收（向鼻梁集中）。俗话说，眉头一皱，计上心来。眉宇之间的变化对表情的刻画十分重要。

（5）惊与思相反，其特征是五官都向外扩张，眉开、眼瞪、鼻张、口开。

### 3.4.4 人像素描方法探究

素描表现逐渐走向多样，如具象素描、结构素描、意象素描、新概念素描、表现素描、创意素描、超级写实主义、联想素描、构成素描等，名称繁多。因侧重点不同，明暗表现训练也与以往的调子素描有了很大的不同，在观念、形式上有一个全新的呈现。新具象的现代素描作为传统的全因素素描的延续和发展，有其独特的艺术观点和思维角度，区别主要表现在两方面：一是传统素描过分注重绘画技法，对材质媒介与肌理的重视程度十分不够；而现代素描教学则充分运用各种媒介大胆尝试新材料、新工具，运用现代的手段来进行素描艺术的新实验（图3-91～图3-94）。

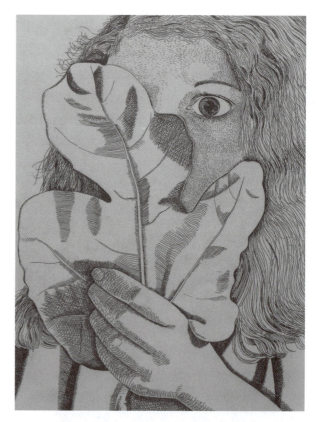

图 3-92　女孩与无花果叶　弗洛伊德

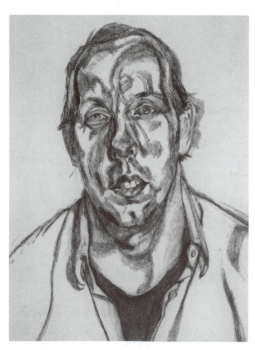

图 3-91　（英）弗洛伊德素描作品

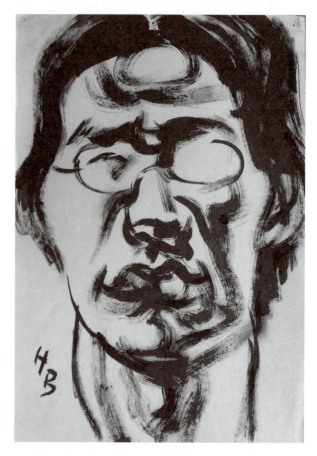

图 3-93　焦墨人像素描（1）　黄兵

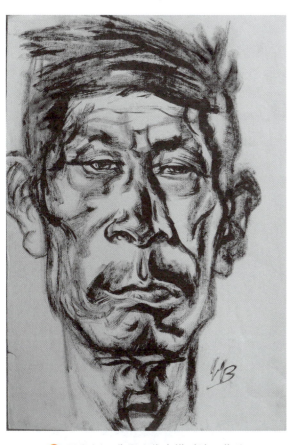

图 3-94 焦墨人像素描（2） 黄兵

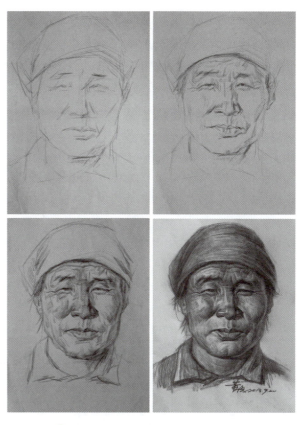

图 3-95 正面人物头像素描 黄兵

### 3.4.5 正面人像素描写生

正面人物素描写生的步骤如下（图 3-95）。

（1）整体观察分析，用直线轻松概括外形特征，定出"三庭五眼"、五官比例。

（2）观察比较，逐步清晰人物面部的五官特征，画出结构的起伏和转折。

（3）进一步表现人物的五官及周围，逐步明确面部转折、明暗关系，深入对人物特征的刻画。

（4）整体观察、调整，完善五官；虚实要拉开；通过眼神、嘴角的表现来突出人物的精神状态。

### 3.4.6 四分之三侧面人物头像素描

四分之三侧面人物头像素描示范步骤如下（图 3-96）。

（1）整体观察分析，用直线概括人物头像的外形特征，定出比例。

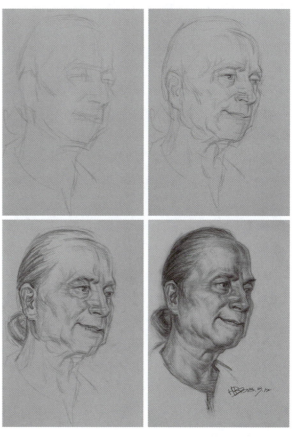

图 3-96 四分之三侧面人物头像素描示范步骤 黄兵

（2）观察比较，逐步清晰人物面部的五官特征，画出结构上的起伏和转折。

（3）进一步表现人物的五官及周围，逐步完善面部转折关系，深入人物特征。

（4）整体观察、调整、完善五官；虚实拉开；突出眼神、嘴角的表情。

## 3.4.7　正侧面人物头像素描

正侧面人物头像素描示范步骤如下（图3-97）。

（1）整体观察分析，用线概括人物头像的外形起伏特征（剪影），定出比例。

（2）观察比较，围绕人物面部的五官特征，画出结构上的转折。

（3）表现人物的五官及周围变化，逐步完善面部转折关系，深入刻画人物特征。

（4）整体调整，完善五官，特别是突出正侧面耳朵，对比拉开。

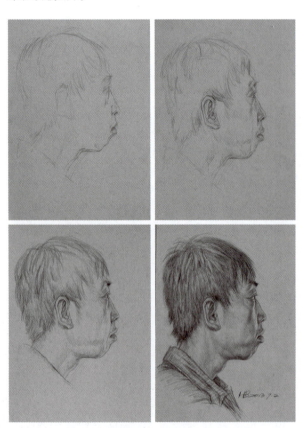

⇧　图3-97　正侧面人物头像素描示范步骤　黄兵

## 3.4.8　素描人物头像学习参考作品

素描人物头像学习参考作品如图3-98～图3-116所示。

⇧　图3-98　（英）弗洛伊德素描作品（1）

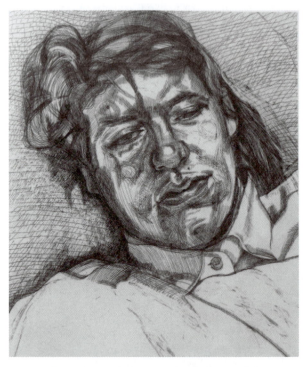

⇧　图3-99　（英）弗洛伊德素描作品（2）

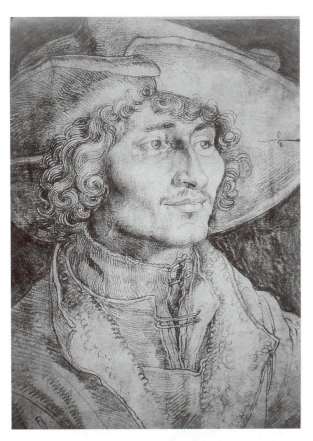

图 3-100 （德）丢勒素描作品（1）

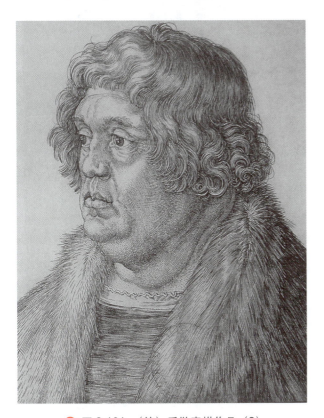

图 3-101 （德）丢勒素描作品（2）

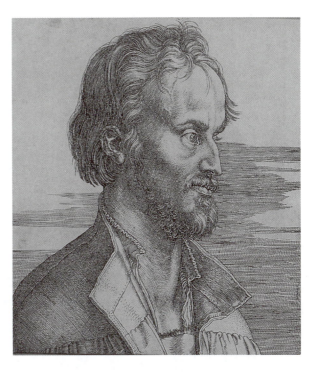

图 3-102 （德）丢勒素描作品（3）

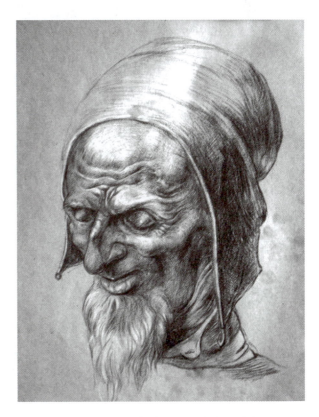

图 3-103 （德）丢勒素描作品（4）

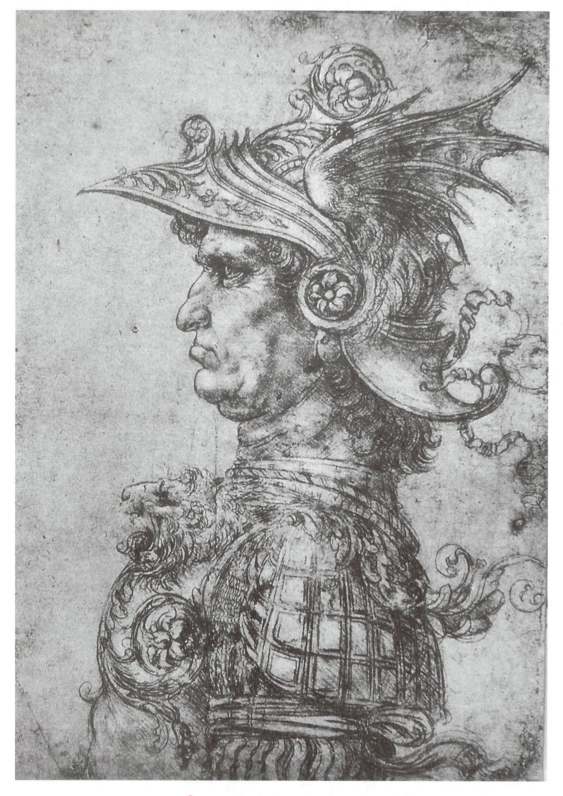

图3-104 （意）达·芬奇素描作品

**点评**：达·芬奇在绘画上的重要成就是对透视法、明暗法的研究和运用，他认为进行素描创作时只是对人体进行绝对如实的摹写是远远不够的，因为艺术的目的是在尽可能与对象一致的前提下达到优美和完整。为此，他将素描与解剖、透视、比例、光影、构图与人文历史、古典艺术修养等丰富的知识相联系，使科学和艺术在他的精神王国达到融合。

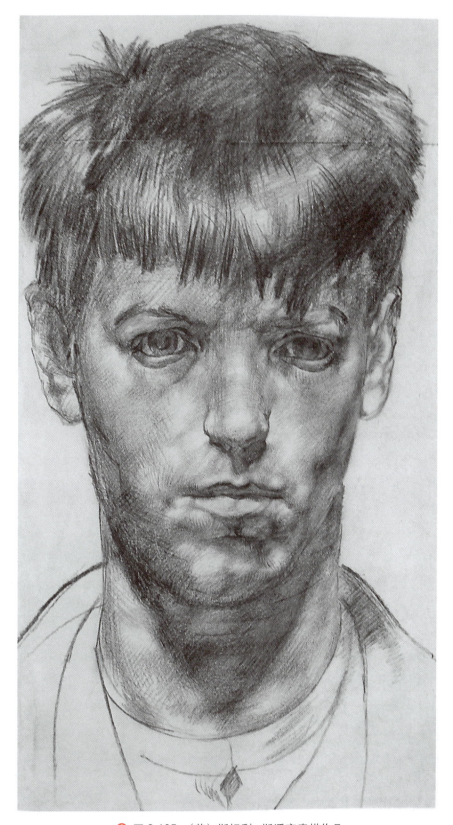

☗ 图3-105 （英）斯坦利·斯潘塞素描作品

**点评**：斯潘塞曾经尝试过多种绘画风格，但是对后世影响最大的还是其写实风格，相对他的油画近乎真实的描绘，他的素描作品显得更加具有艺术性，从中不难找到文艺复兴大师的影子，他对细节结构的精致刻画以及对人物内心欲望的深刻表达，对后来的写实绘画产生了巨大影响，尤其对弗洛伊德有着直接的影响。

图 3-106　黄兵素描作品（1）

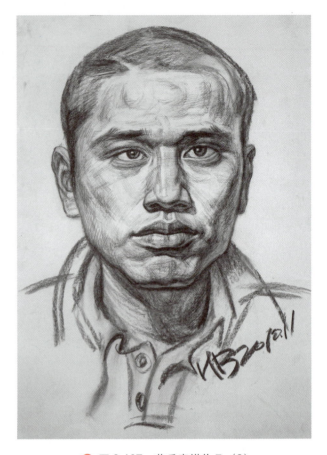

图 3-107　黄兵素描作品（2）

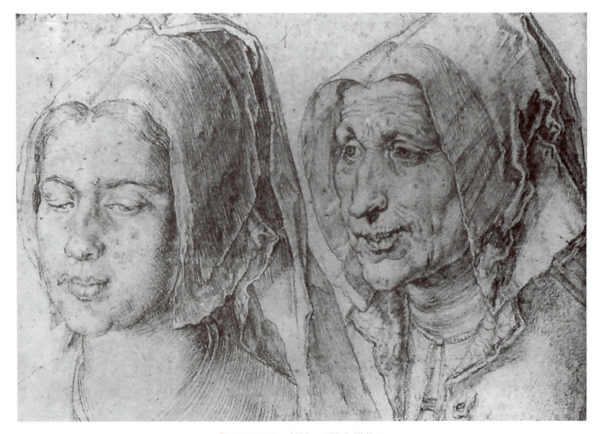

图 3-108　（德）丢勒素描作品

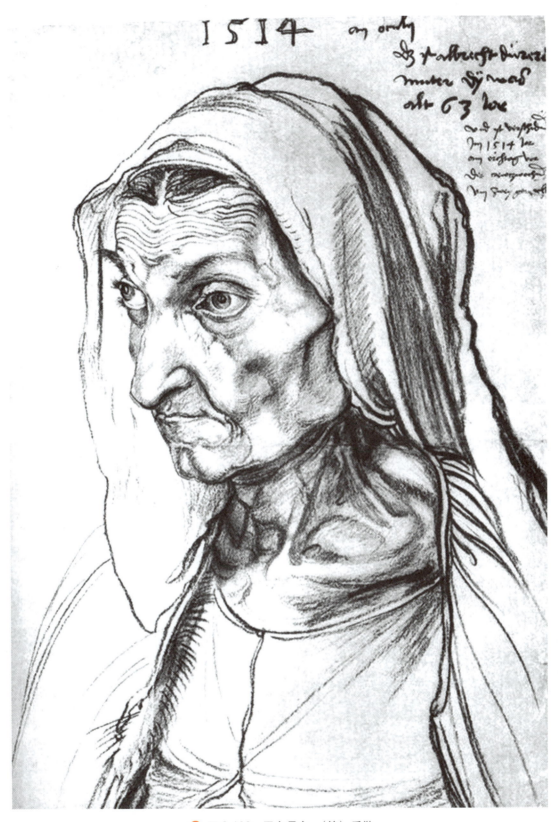

图 3-109　画家母亲　（德）丢勒

**点评**：丢勒的素描作品历来被视为写实主义绘画的典范，被无数艺术学子作为学习的范本。它不但造型严谨精准，对解剖、结构、体积、质感等造型因素有非常深刻的表现，而且一点不呆板，画得很"松动"，有很强的表现力。

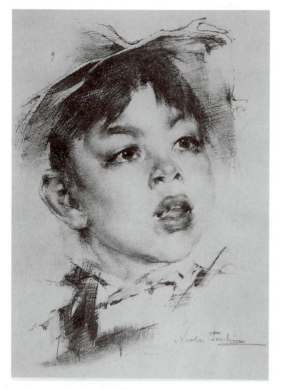

⬆ 图3-110 （美）尼古拉·费欣素描作品（1）

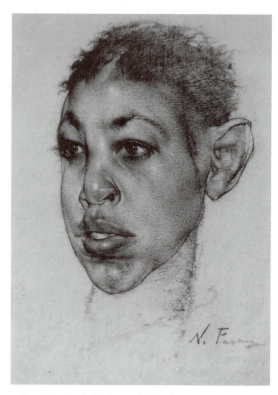

⬆ 图3-111 （美）尼古拉·费欣素描作品（2）

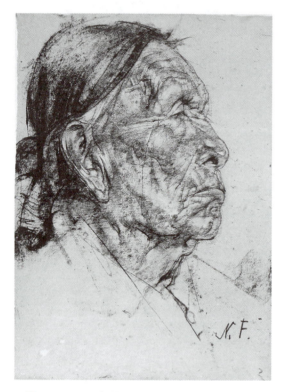

⬆ 图3-112 （美）尼古拉·费欣素描作品（3）

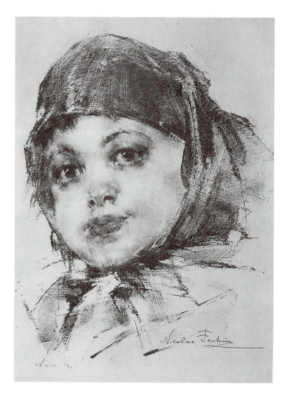

⬆ 图3-113 （美）尼古拉·费欣素描作品（4）

**点评**：尼古拉·费欣，俄裔美籍画家，列宾的学生。其作品别具一格，突出特点体现在他的富有个性的对线的运用以及线与体面的结合方面。他用的线条流畅挺拔，明确肯定，常常用线锐利的一侧作为外沿，另一侧则辅以粗糙的深色或灰色调子为内沿，外沿一侧担负着形体的力度，内沿一侧则显出形体的结构与厚度。这种流畅锐利的线条使整个画面整齐统一，人物性格鲜明。

第三章 素描写生基础训练

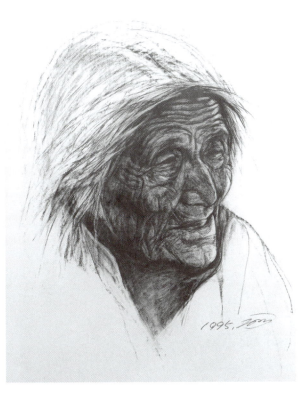

图 3-114　美术教育家陈西川素描作品

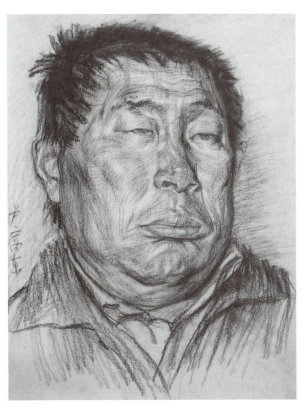

图 3-116　中年人像　卢富东

## 3.5　半身带手人像写生

【教学目标】掌握难度较大的半身带手人像的构图方法，加深对人物形体结构的刻画，加强其表现力，以掌握学科中较难掌握的人物绘画的知识技能。培养分析、观察、理解、判断物体的形象与结构关系的能力。

【教学重点】掌握人物半身像的构图，能够生动自然地刻画出人物上半身的体态，并对人物的脸部、手部进行传神刻画。

【教学难点】（1）掌握色调、明暗层次、边缘线、体面透视与空间感的关系。

（2）能够对艺术的概括手段和各种表现手法、风格进行分析。

### 3.5.1　人物半身像写生要点

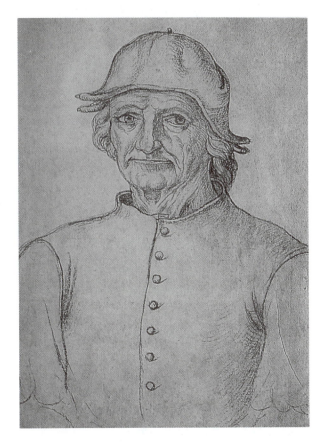

图 3-115　文艺复兴时期名家素描作品

人物半身像写生应选择在外形上比较容易显现内在特点的对象，摆动作时注意使动态和手势都尽

可能表现出对象的具体特征。注意对象由于种族遗传、生活经历、年龄、性别等的差异而表现出的各自的外貌特征；注意通过对象的言行、动作、表情等探索对象的思想情感，进而生动地表现出具体人物的形象。强调衣褶的研究，掌握衣褶的造型规律。衣褶要表现出内在的人体结构和织物的质地、色调。

注意画面的构图处理，使其能正确地表现出对象的特性和适应人们欣赏的心理特点。在准确地表现对象的基础上，可以探索不同的表现方法。

半身像素描富有生活气息、情节性和亲切感。半身像写生要求通过对头像形象、手势、体态特征及其服饰的刻画，形神兼备地表现人物的形象、身份、性格和体魄美感。

为了画好人物半身像素描，要注意运用从人物形象整体特征出发的观察方法和表现技巧。

### 1. 构图

要把头、颈、上半身直到手的形象都完整地画出来，有时还要考虑到道具及其环境气氛的表现。要通过构图的精心组织，集中表现人物的造型特征，如图 3-117（a）所示。恰当地安排画面，使视觉舒服而富于美感，这样的构图才是成功的。可以先用另外一张小纸设计草图，推敲其构图形式和效果，做到心中有数。如果缺乏构图意识就盲目地下笔画轮廓，就可能顾此失彼，或构图不美，或无法把上半身形象完美地画在画面之中，这样也影响作画时的情绪。

### 2. 轮廓

打轮廓的主要目的是画准半身像的大体轮廓，同时落实预想的构图，二者必须兼顾。较稳妥的方法是按照自己对构图的设想，首先确定处于最上方的头顶轮廓的最上一点在画面中的位置，然后确定处于最下方的某只手的轮廓的最下一点在画面中的位置，再相继确定处于最左、最右的一点，这个工作完成之后，应退远认真观察和分析这些点的比例位置，以及或垂直或侧斜的关系是否正确，如图 3-117（b）所示。

在半身像素描中，上半身的身体造型往往被衣服遮盖，因此，确定肩、肘、衣袖、衣领、胸等轮廓时，要注意观察和理解衣服和人体造型的关系。如果只凭直觉盲目地画，就可能出现错误。

(a)

(b)

⬆ 图 3-117　半身人像写生　黄兵

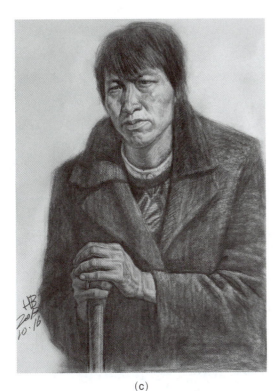

(c)

图 3-117（续）

半身像素描的刻画重点是头部和手部形象，打轮廓的重点也是如此。头部形象的打轮廓方法和要点与头像素描相同。

为了画好手的形象，应该从认识手的一般造型特征和运动规律入手。手的形象由手腕、手掌和五指组成。手腕是个非常灵活的关节，手的动态在很大程度上取决于手腕的运动。手腕的造型受桡骨和尺骨下端形象的影响较大。手的形象和动态又与手掌和手指各关节的动态变化密切相关。要画准手的形象和动态必须从大处着眼，确定手腕、手掌的基本造型，然后确定手指各关节的位置，包括各手指端点、各中间关节的位置和体现的连线趋势，最后再画出各个手指的具体形象轮廓。

手的造型除了有其共性特点外，还鲜明、集中地体现着不同人物的性别、年龄、经历和身份等个性特点，记录着历史和生活印记，呈现着不同的表情和美感。手的形象和手势素有人的第二表情之称，应当认真观察和表现。

**3．深入刻画的方法及要领**

半身像素描的刻画重点是人物的头部和手的形象。手部形象的刻画要注意以下几点。

（1）手部的色调深浅虚实要注意和头部形象的色调进行比较，不要过深、过浅、过实或过虚。

（2）表现手法应和头像的画法一致。如果头部体面形象十分清楚，手的体面造型也应画得较清楚；如果头部形象画得较概括，手部形象则也应画得较概括。

（3）注意体现手部和头部的正确透视和空间关系。

（4）从整体效果看，头部形象应最为突出，手部形象次之，而不应相反，如图 3-117（c）所示。

**4．服装的刻画**

半身像素描对服装的刻画，主要对衣服应当进行有效的概括和提炼，注意分清哪些是必然性特点，哪些属于偶然性的现象。对必然性特点要进行适当地强调和准确地表现，对某些偶然性的琐碎细节可忽略、减弱或进行概括表现。

衣纹的产生除受人体形象的制约外，还受其本身式样和质料等因素的影响。刻画衣纹的目的，一是表现人体形象，二是表现衣服的美感，三是在整体素描效果中体现一定的疏密节奏。因此，在表现众多的衣纹形象时，要有一定的组织和取舍过程。在这个过程中，应分清哪些是体现人体造型的必然性衣纹，哪些是无关紧要的偶然性衣纹，从而有所强调、概括和取舍。

衣服有很强的渲染作用，所以对衣服式样，包括花纹图案、装饰物等细节的表现不要过于突出，否则会使头部和手的形象相对减弱。

为了提高作画效率，画出主要形象，常见的表现方法是轮廓线造型和明暗色调相结合的手法。另一种表现方法是不出现任何一条明显线条的全因素素描画法。半身像素描与其他素描一样应坚持有感而发，对不同形象运用不同的表现方法，进行大胆的尝试。

以线为主的半身着衣素描人像，要注意线条的粗与细、主与次、硬与柔、疏与密、紧与松、虚与实、取与舍的对比。一般贴紧人体的如肩、肘等部位较紧、

实。不要被偶然的破坏性的衣纹所迷惑,应主动地组织、控制。如图3-118和图3-119所示。

人物半身像素描参考学习作品如图3-120～图3-123所示。

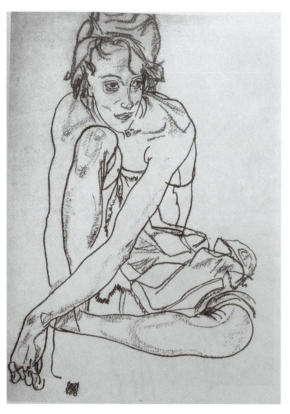

☦ 图3-118 (奥)席勒作品

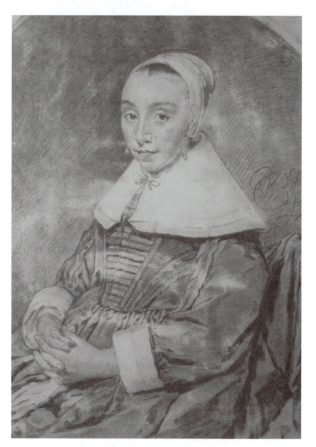

☦ 图3-120 半身妇女像

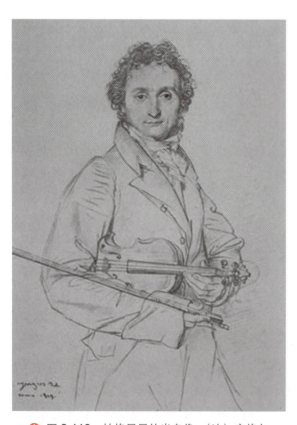

☦ 图3-119 帕格尼尼的半身像 (法)安格尔

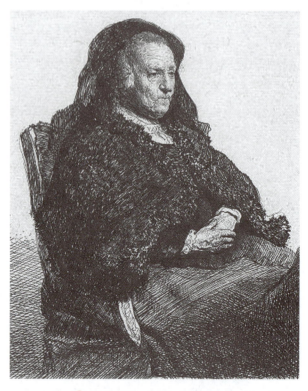

☦ 图3-121 (荷)伦勃朗作品

## 第三章　素描写生基础训练

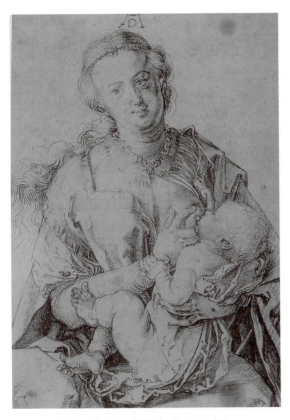

图 3-122　（德）丢勒作品（1）

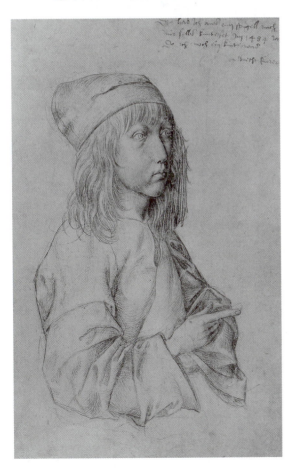

图 3-123　（德）丢勒作品（2）

### 3.5.2　手的表现

画好手部首先要了解它的解剖关系和体块关系。手由手掌、手指、手腕组成，手掌有两个相互活动的体块，人的五个手指各不相同，要注意大拇指与其他四指的角度变化。手指的关节很多，组成了手的多样造型，画的时候不要夸大关节，也不要画没了，应该用起伏流畅的线条表现手指。手指的顶端有手指甲，指甲要表现出同手指是一个整体，要附着在圆柱形的手指上，不要过分强调。手腕也是一个可以大幅度活动的关节，要注意手腕向前臂结合处的扭转起伏和前臂尺骨末端的突出点。手的皮肤像人穿的衣服，手的不同运动会造成皮肤的不同形状的褶皱，有的褶皱厚，有的褶皱薄，画时要加以区别。

人手的动作是有表情和力度的，作画时应该根据人的动态和人物的情绪，从整体上考虑加强画面的气氛。手部的刻画强度不要低于头部的刻画程度，因为人的手往往居于人物的前景，所以前面的手应该画得略大一些，还要注意两只手的呼应。手的线描法要力求表现得肯定、连贯，不要用线过粗。用线面结合法画手，要尽量画得充分，与头部的描写形成画面结构上的呼应。如图 3-124 ～图 3-127 所示。

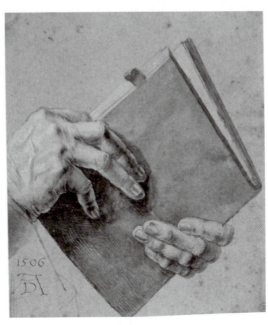

图 3-124　拿书的手　（德）丢勒

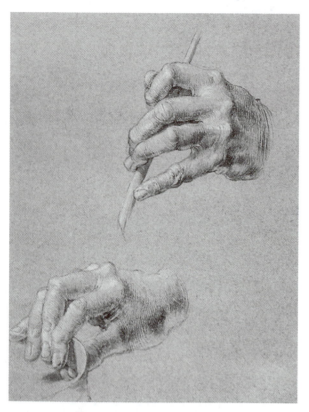

图 3-125 丢勒手作品（1）

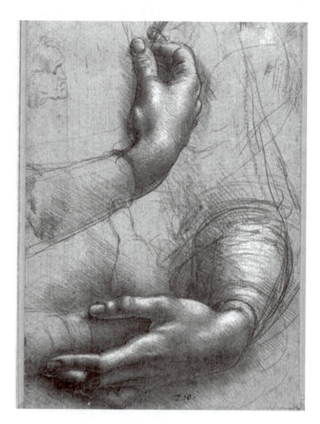

图 3-127 （意）达·芬奇手作品

### 1. 手部的骨骼和肌肉

手部的骨骼包括腕骨、掌骨和指骨。

手部的肌肉在掌部分为拇指侧肌群和小指侧肌群，背有骨间背侧肌、拇长伸肌腱和指总伸肌腱，大鱼际、小鱼际。

手指为上粗下细的四方体，其中中指最长，通长为手长的一半，小指和食指头形状略尖，且向中指微屈。

整个手部的形体从侧面看，其厚度由腕向掌、指呈阶梯式递减变薄，如图 3-128 所示。

### 2. 画手的要点

（1）手的整体姿态与细节把握。应把握整个手部的外形姿态，切忌一开始就陷入单个指头的观察和描绘，这样的结果往往是只见树木、不见森林，致使手的整体造型不准确。

（2）手部的结构与透视以及手的"个性"与"表情"，如图 3-129 和图 3-130 所示。

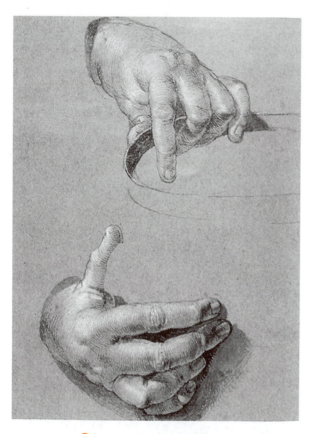

图 3-126 丢勒手作品（2）

第三章 素描写生基础训练

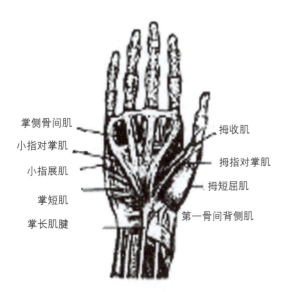

图 3-130　孙浩手作品

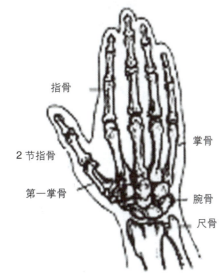

图 3-128　手部骨骼

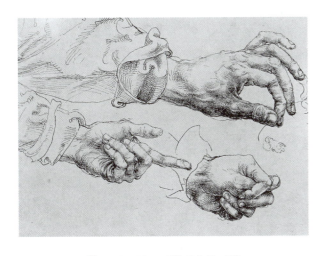

图 3-129　丢勒手作品（3）

### 3.5.3　衣纹的表现

衣纹是服装表现的重点，它的形式受衣服的材质、衣服的自重和受力影响。其中受力因素是主要原因。衣服的受力主要是人体运动时对衣服产生的牵拽和挤压作用，因此，衣纹的变化同受力的大小和方向有关，也就是说，同人体的结构有关。表现衣纹的主要目的，是为了表现人体动态。我们能观察到人在行走时，裤子受腿部运动影响而形成的衣纹变化。所以，对衣纹不能盲目地照抄，应该先弄清楚它产生的原因。

服装中的衣纹数量很多，形态也很多，画者不可能、也没有必要一一画出。舍弃哪些，保留哪些，其中有一个取舍问题。取舍的方法是概括，概括不是简单的加减，而是通过分析和判断的综合归纳，比如将两根平行的衣纹合并为一根，把两个不相接的衣纹进行连接等。选择哪一部分改动和如何改动，是进行概括的前提。选择的目的有两个，第一是弃掉不表现动态的衣纹，保留有表现作用的衣纹；第二是弃掉形态不美的衣纹，保留形态优美的衣纹。改动的方式也是两个，第一是将没有联系的衣纹进行连接，第二是将变化不大的衣纹加强变化。

服装中的衣纹有形体和结构两种表现形式，形体说明衣纹自身具有体积感。半圆柱体是衣纹的形体特征，受光后也有明部、暗部、灰部的变化。结构说明衣纹的连接方式，这种方式是衣纹从舒缓到突

变等一系列的转折。衣纹的这两种表现形式,是素描细节刻画的表现对象。因此,在素描步骤的定型刻画阶段,要对它有所表现。

布料的材质不同,布纹的表现也不同,但其变化规律是相同的,画的时候我们应该注意以下几点。

(1)要表现布纹的体积。布料虽然单薄,但其隆起的布纹是有体积的。布纹的结构一般呈半圆柱体,暗部同样有明暗交界线、反光、投影等明暗因素,亮部同样有高光和中间灰,画的时候一样也不可少,但不要把它当作主要部分来处理。

(2)要注意布纹的方向性和透视变化。布纹的产生有两种:一种是受外力的作用,布纹的变化呈放射型,另一种是受自身重量垂落和叠压形成的"之"字形。集合布纹和单个布纹、曲线的布纹和直线的布纹,都有一个方向和透视的问题。要注意布纹在画面中的透视变化,尤其是桌面中的布纹,要与平面中的物体透视变化相一致。

(3)用笔要表现质感。布料的质地比较松软,反光性差,表现的时候要注意它的这些特点,用笔要轻捷,线条要均匀,尤其是后景中的布料,表现时要注意它与前面物体的衬托关系。一般来说,衬布越往后,本身的对比、变化应该越小,笔触越模糊;衬布越往前,对比变化越大,笔触越清晰,刻画越精细。

布纹的训练非常有用,它不但可以提高静物素描的绘画质量,还可给下一步人物素描课程中人物衣服的表现打下基础,如图3-131和图3-132所示。因此,不要忽视对各种布料的素描训练。教学时可多进行实操、单独辅导,调动学生之间相互学习、借鉴的积极性。在教学中,充分提高学生的自学能力和自信心。

### 3.5.4 人物半身像学习参考作品

人物半身像素描参考作品如图3-133~图3-137所示。

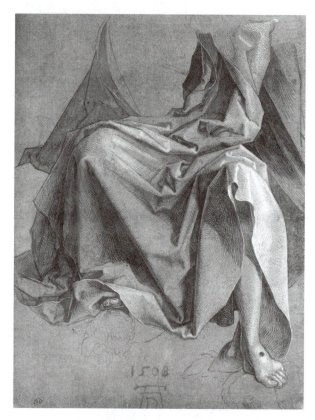

图3-131　丢勒作品

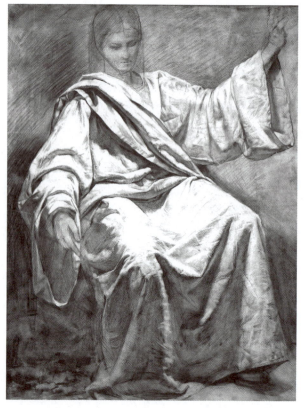

图3-132　俄罗斯妇女衣纹素描习作

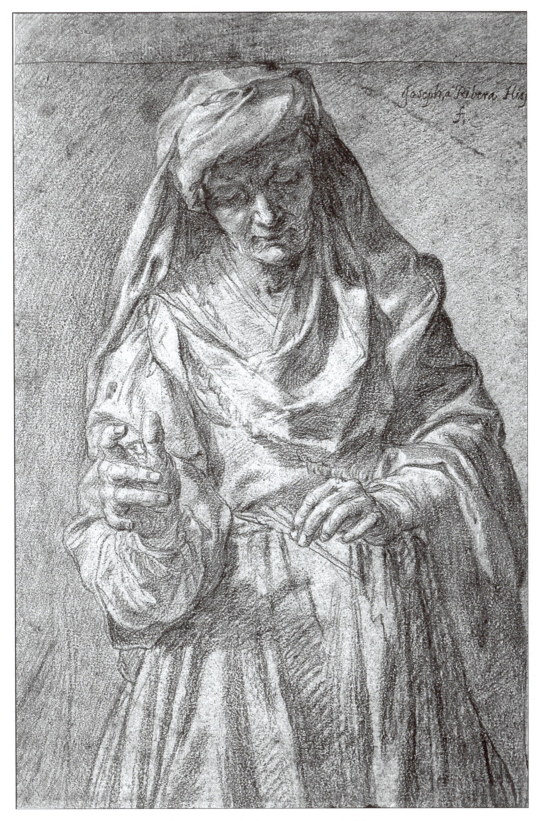

☩ 图 3-133 （西）胡塞·里贝拉素描作品

**点评**：16 世纪末期，在西班牙的巴仑西亚崛起一个画派，它以现实主义的绘画冲击了西班牙画坛，而且影响了十七世纪的西班牙绘画艺术。它的主要代表是堪称大师的杰出画家胡塞·里贝拉。他的素描作品中的人物形象自然、朴实、有力，明暗关系强烈，粗犷中又有柔美。

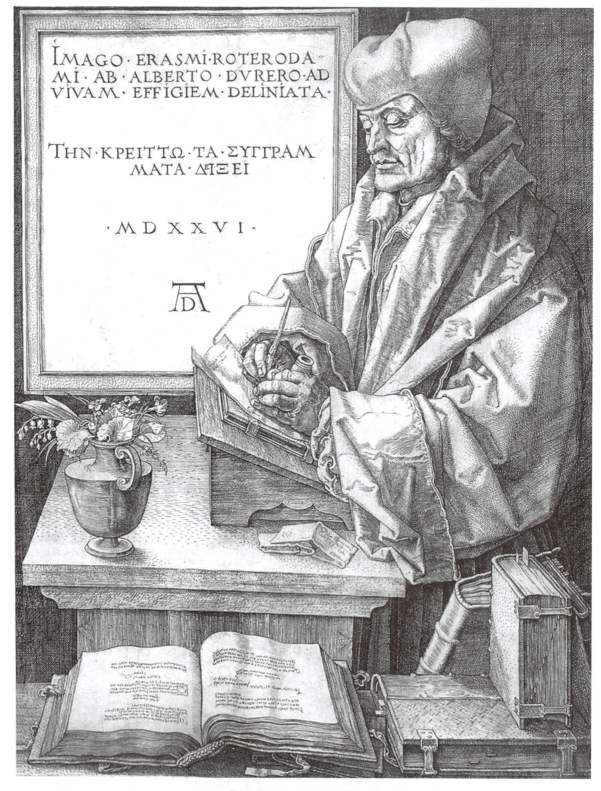

🕆 图 3-134 （德）丢勒作品

**点评**：丢勒是一位从意大利的科学理论与艺术之间的复杂互动中汲取了足够营养的德国画家。他把强烈的自尊和人类永不满足的秉性结合起来。在他严谨、冷峻、一丝不苟、绝不放纵的素描中，你能感到犀利的洞察力、触发人类道德的敏感的个人情感以及那种近乎迫人的力量。我们可以感受到他深入所画对象内在真相时的那种执着，他总是让被画者和自己面临人性最苛刻的审查。

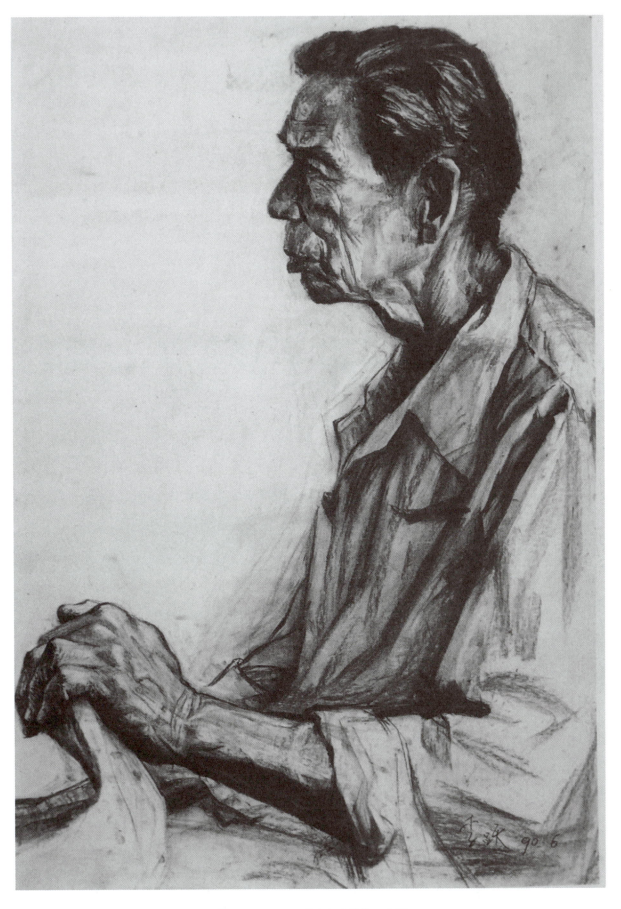

图 3-135　王伯半身素描像　李跃

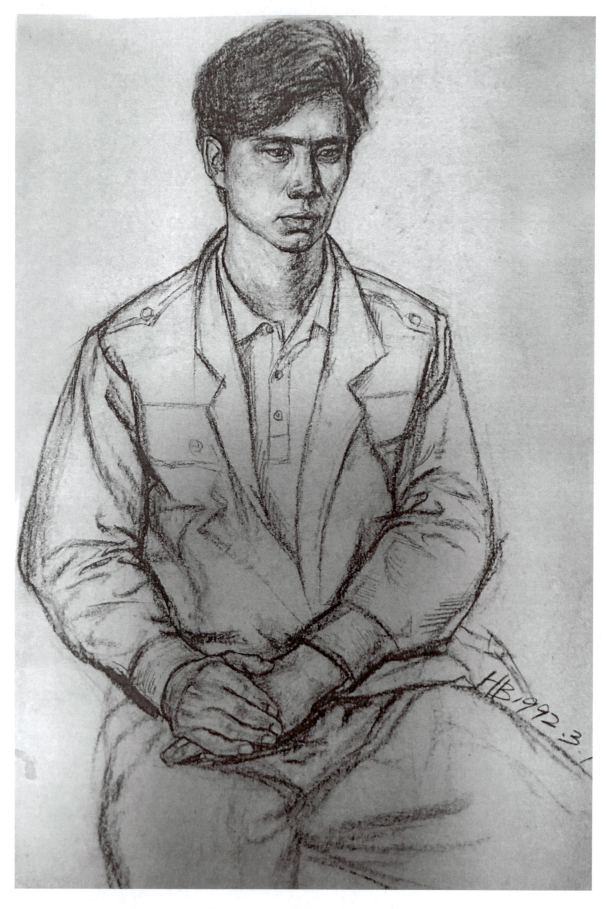

图 3-136 年轻男子半身像 黄兵

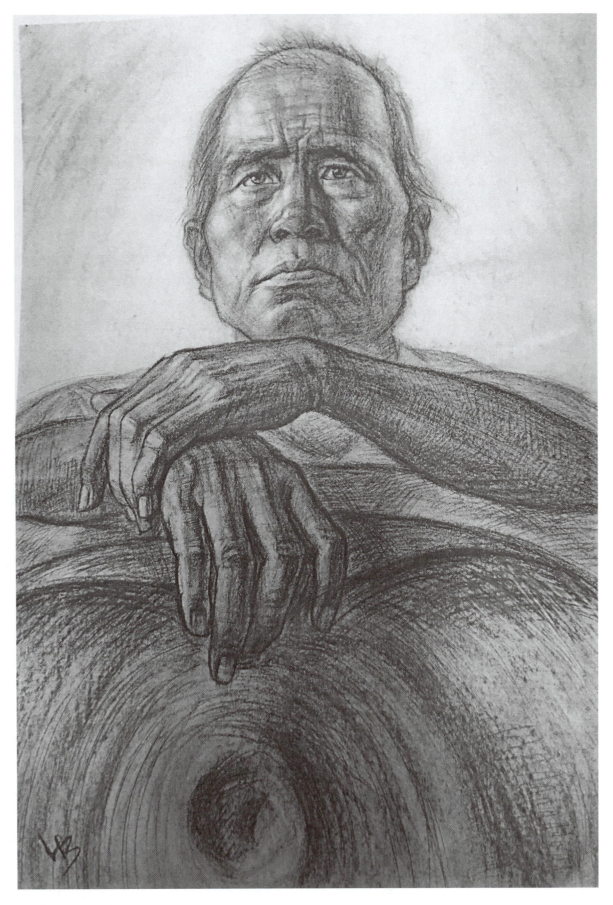

图 3-137　拿着草帽的体力劳动男子　黄兵

## 3.6 全身石膏人像写生

**【教学目的】** 通过石膏全身像写生练习,使学生加深对人物整体结构、特征的理解,加强理解人体的立体构造以及解剖、比例、透视、转折等,并学习掌握较好的写实表述能力和较强的基本功,为全身像的写生练习及将来的发展奠定基础。

**【教学重点】** 对全身人物的形体、结构、转折、透视、解剖、骨点等方面的把握。

### 3.6.1 全身石膏人像写生的意义

全身人物石膏像写生是真人全身素描写生的准备,是素描教学系统的重要部分,有着丰富而广阔的表现空间。全身人物素描一方面满足了学生对素描问题深度的积极探索,从而不断积累和拓展自己的造型经验;更重要的也是实现从基础训练到美术创作,特别是人物画创作的根本手段和唯一途径。全身人物像写生同其他内容的素描训练一样,其宗旨是培养学生具有正确的观察、表现方法。

### 3.6.2 全身人物的结构与比例

全身人物的结构首先为各部分结构的组合,包括脊柱、头、胸、骨盆、上肢、下肢等,这些外部形体关系可概括为"一竖""二横""三体积""四肢",其次是上述的结构关系在具体的写生对象、具体的空间状态下所产生的隐与显、虚与实、大与小、长与短、紧与松等差异与变化。二者结合,才是完整的结构概念。

人物的比例通常以头长为单位。我国成年人身高约为7个半头长度,从下颌到乳头至肚脐1头长,从足底到膝关节至大转子各2个头长,大转子连线至肚脐半个头长。

上肢约为3个头的长度,肩峰到肘关节1个头长,肘关节到腕关节1个头长。

下肢约为四个头的长度,大转子到膝关节2个头的长度,膝关节到足底2个头的长度。

以上为全身人物结构比例关系的简括表述,具有一般性的意义,作为基础知识,是我们进行形体塑造的起点。然而,人物结构的比例并不是绝对的,不要机械运用,在写生中要力求表现出模特的个性特征。有时会为了表现的需要而主观地变更比例关系,以强化对模特的感受。

### 3.6.3 全身石膏人物写生的基本要领

全身石膏人物写生要点和前面学习过的半身像写生要点差不多,其区别在于全身像写生比半身像面对的问题和需要解决的问题要多一些,因而其难度就更大一些。我们面对的模特是生活中具体的人,不是概念化的人,因此如何把握和塑造人物形象的真实性是全身人物写生的关键所在,关于人物写生除了裸露在外面的面部、手部是描绘的重点之外,服装、动态、道具以及环境氛围均是应该考虑的问题,我们描绘的是一幅画,应该注意整体的和谐,而不是单纯地把人画得像就可以了。

应着重讲解一些理论方面的知识,引导学生从理论入手,不要只重视技能训练。应使学生明确这样一个道理:素描所侧重的不仅是如何表现形体,更重要的是如何观察和认识形体。

强调构图和比例的重要性。教会学生怎样把所描绘的物体合理地安排在画面上。构图过大会使人看上去产生饱胀的感觉,同时也影响空间表达,过小又缺乏视觉冲击力,使画面显得空洞乏力;如果偏离中心,又会使画面失去平衡感。合理的构图应大小适中,层次分明,有疏有密,富有空间感和空间的美感,给深入进行后期创作打下好的基础。优秀的素描作品首先是构图合理。

### 3.6.4 全身石膏人像介绍

(1)米洛斯的维纳斯(阿芙罗狄蒂)法国罗浮宫的镇馆之宝,是19世纪一位法国军官在希腊的米洛斯岛上的一个山洞中发现的,大约是公元前

100多年古希腊后期的作品,被公认为是迄今为止希腊女性雕像中最美的一尊。

(2) 大卫是意大利文艺复兴时期伟大的雕塑家(画家)米开朗琪罗的代表作,收藏于佛罗伦萨美术学院,被认为是西方美术史上最值得夸耀的男性人体雕像之一。像高2.5米,连基座高5.5米,用整块大理石雕成。大卫是圣经中的少年英雄,曾经杀死侵略犹太人的非利士巨人歌利亚,保卫了祖国的城市和人民。米开朗琪罗选择了大卫迎接战斗时的状态加以创作。

(3) 奴隶分别指《垂死的奴隶》与《被缚的奴隶》雕像,这是罗马教皇为了创建陵墓的需要而请米开朗琪罗创作的作品。米开朗琪罗通过两尊奴隶雕像,传达被束缚、被奴役的灵魂,希望求得解脱的内在精神。《被缚的奴隶》塑造了一位强健有力的裸体青年,他侧转着身体,胸腰间被一条象征性的绳索缚住,突出的肩肌和隆起的胸肌蕴蓄着极大的力量,但又不能施展,只得举头祈望解脱。雕像力图挣脱身上的束缚,体现了巨大的内在激情,似乎迸发出一股强大的反抗力量,亦称反抗的奴隶。作品高约2.15米,收藏于法国巴黎罗浮宫。奴隶石膏像写生作品如图3-138所示。

(4) 摩西是米开朗琪罗为教皇尤利乌斯墓地创作的作品(今存于罗马)。全像高2.37米,摩西双眼怒目而视,双臂青筋暴露,神态疾恶如仇。摩西是公元前13世纪时犹太人的民族领袖、先知。据《埃及记》记载,摩西受耶和华之命,率领被奴役的希伯来人逃离古埃及,前往一块富饶的应许之地,学会遵守十诫。摩西石膏像写生作品如图3-139和图3-140所示。

(5) 大力士(赫拉克勒斯)希腊神话中最著名的英雄之一,主神宙斯与阿尔克墨涅之子,因其出身而受到宙斯的妻子赫拉的憎恶,他完成了12项被誉为"不可能完成"的伟绩,还解救了被缚的普罗米修斯,隐藏身份参加了伊阿宋的英雄冒险队并协助他取得了金羊毛。他死后升入天界,被招为神并成为星座。雕像为公元1世纪古罗马的模仿品,收藏于意大利拿波里国立美术馆。大力士石膏像写生作品如图3-141和图3-142所示。

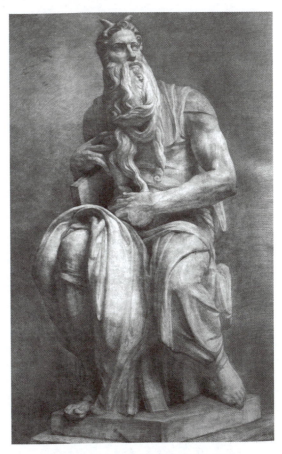

图3-138 摩西石膏像写生 耿琳

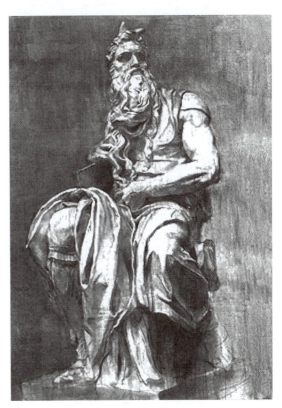

图3-139 摩西石膏像写生

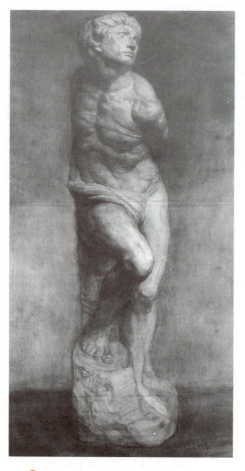

图 3-140 被缚的奴隶石膏像写生

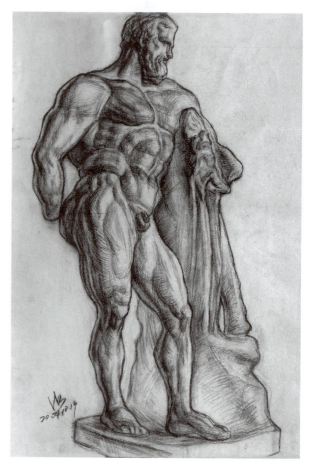

图 3-142 大力士石膏像写生（2） 黄兵

## 3.7 着衣全身人物写生

【教学目标】通过规范系统的着衣全身人像训练，掌握较高的写实表述能力和较强的基本功，为其他课程及将来的发展奠定基础。正确运用已学过的透视、人物解剖等相关知识，掌握主要衣褶的变化规律。在正确处理画面多种色调总的关系中，区分地画出肤色、衣服、背景等的色调和质感。

【教学重点】深入理解人物结构和特征，理解人物面部的立体构造以及全身人物的比例、转折、明暗变化。

【教学难点】能够准确把握全身人物的结构、骨点和节奏。

### 3.7.1 着衣人物全身像写生的任务

素描教学是一个完整的训练体系，学习过程中，

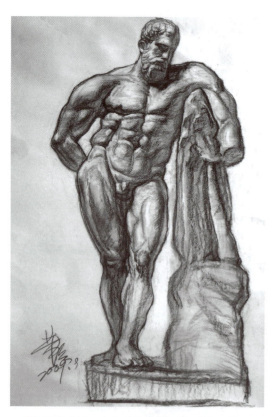

图 3-141 大力士石膏像写生（1） 黄兵

要遵循"从简到繁""由浅入深""循序渐进"的原则，为了加深对内部结构的理解，为了使认识得以深化，使表现更为具体贴切，无论画什么东西，都必须掌握其内部结构与造型，因此，先进行人体素描写生练习，对着衣人物全身像素描写生大有益处。各个时代的艺术大师们给我们留下了很多范例，开始先画裸体素描，而后再进入着衣像，就好比雕塑家在做着衣作业之前，必须首先塑造人体的骨骼与肌肉的结构和造型一样，衣服犹如表面的外壳，它完全从属和依赖里面的形体。

素描是美术创作的造型基础，作为素描基础训练的终极目的，应该落实于创作，服务于创作。因此，在着衣人物全身像写生中，一方面是基础训练的任务，另一方面又必须有利于向创作过渡，进而加强其创造性思维的训练。

根据对象特点，配以相应的环境和道具。正确地理解和运用人体解剖知识，进一步掌握人物的比例、结构及各种运动中的透视变化规律，把握主要衣褶变化并学会从很多衣纹中选择有特征的基本的衣纹，画着衣素描时不能见到什么就画什么。

衣着的不同质地的材料感，可以帮助我们更深入地研究衣纹的不同特点和表现手法。除了掌握以线描为主和以明暗为主的表现方法外，努力利用可能的材料探索多种表现技法的可能性，技法与对象的协调及画面的多样统一，人物内在精神气质的把握与外部形态的组合构成，这些都需要通过写生来加以探求和解决。

### 3.7.2 着衣全身像写生的具体要求

进行着衣全身像写生，其要求的共同之处是，一是对人体的比例、结构和运动规律的了解和掌握；二是人物的内部结构与外部衣纹的关系；三是具体的作画方法。

背景布置应该从简，服装的色彩不必太鲜艳，要有助于展现衣服里面人体的基本形体结构以及它的运动与比例，画着衣人像时，塑造形体必须从衣服紧贴的部分着手，衣服紧贴使它的形体显露。这些部分是肩部、胸廓、骨盆和膝关节。而背面则是肩胛骨、臀部肌和腓肠肌。画出这些部分则有助于理解人体的造型结构和大的皱褶的形成。一般来说，皱褶是在衣服下垂或拽到一边而没有紧贴身体的地方出现。总之，衣纹的表现要紧紧抓住那些强调人体运动和形体的主要特点的部分。

画面的构图处理，即分割比例应恰当，人体的比例、结构，要能准确地表达对象的特点，色调要质朴得当，表现手法应简练概括。

造型由原始向近代演变的过程中，我们可以发现从平面到立体的过渡，古人处理一个以上的人物常常采取带状排列方式即平面罗列，这是原始艺术几何图形时期的构成法，自从人类发现构图上将一个人形体部分遮挡另一个人形体可以造成前后空间感觉的重叠法后，由此便领悟到了造型可以向空间伸进去的奥秘。后来投影与透视法被运用于绘画，从而开拓了三度空间的表现领域，人物组合更符合客观真实，造型便更具可视性和说服力。

一般来说，人体素描艺术并不是把人体形象作为现实生活中的形象加以表现的，所追求的是某种永恒性和纯艺术色彩，表现的是具有人的自然属性的圣洁美感；而着衣全身人像素描要表现的则是现实生活中某个人物的个性，要揭示的是人物在社会属性的制约下，内心及外表的个性特征。因此，素描习作的目的、手段、表现方法和要求都应有所不同。

一幅全身人像素描，被画形象应当体现某种社会生活的典型性和可画性。画者除应具有一定的素描基础外，还应具有一定的生活经验，善于感受、理解人物的内在思想感情、性格、精神气质及外在的表情形象等有形与无形的特点，如图 3-143 所示。

**1. 人物形象的选择与设计**

通常选择现实生活中有特点的工人、农民等，穿戴要自然，不要特意化装打扮，动态和环境要按其身份设计，以便体现浓厚的生活气息。

还有一种方法是选择有特点的人物形象，根据其形象特点进行化装，如穿上有特点的服装，或少数民族服装、运动服、舞蹈服，以使人像造型更加完美，

更具可画性。

选择和确定形象之后,根据训练要求和人物特点,可做以下三种安排:一是只设计动态,不设计特定环境,不借助任何道具;二是安排一两样道具并设计相应的动态,体现一定的情节性;三是安排特定的环境、背景和道具,体现某种生活情趣和情节。这三种素描的难点各有不同。

要表现好人物形象,仍然需要对人体的解剖关系、形体关系、透视关系等给予必要的注意和正确的表现,否则,即使是画一般的人物动态,也会出现比例失调、结构不对或肢体相互错位等错误,以致影响形象的整体特征,如图3-144所示。

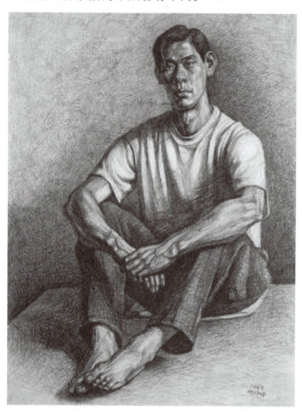

图 3-143　坐着的全身像素描

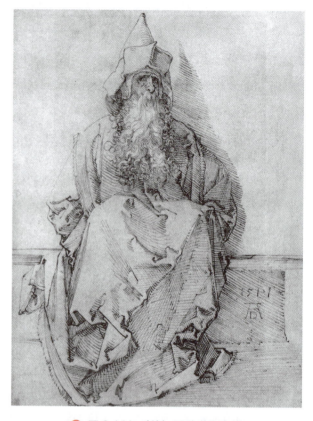

图 3-144　(德)丢勒全身素描

**2. 光线设计**

在人物全身像素描中,头部和手的形象同半身像一样是刻画的重点。光线效果应使头部五官形象明显突出又自然生动。在这个前提下,根据训练的要求和形象的特征,可用侧顶光、侧光或平光,光线的强度也可有一定的变化,但需注意如果光线过弱会使形象的形体感不清楚。

**3. 全身人像写生的要点**

(1) 全身像写生主要是刻画人物形象,其重点不在于表现人物动态,应与人物动态速写、人物动态素描区别开来。但是,人物都是处于一定动态下的,

(2) 全身像写生的刻画重点,除头部和手外,还要注意脚的刻画。脚的长短、宽窄要与头的长度成比例,确定之后再画准脚的结构特点。一般情况下,人像素描形象大都是穿鞋的,要把鞋画舒服,应先理解脚的结构特征。

(3) 如果加入环境、背景和道具,人物形象应占画面构图的主要位置,而且要把全身形象画全;环境或道具处于陪衬地位,人物和环境、道具的相互位置关系在构图上要安排得当,视觉效果要舒服。

(4) 背景、环境或道具的刻画和表现程度要符合人物形象刻画的需要,也就是说,不能孤立地表现环境。如果把某些环境、道具画得十分突出和精彩,甚至超过了人物的精彩程度,就会造成喧宾夺主的不良后果。

（5）要注意黑、白、灰色调的整体节奏和层次关系。如果人物形象呈深色调，背景则应以浅色调为宜；如果人物形象黑白对比很强，背景则以灰色调为宜。当然，这是就一般情况而言，如果想追求某种特殊的气氛和画面效果，也可做多方面的尝试。

（6）在全身像写生中，对人物服饰的表现和刻画要等同于半身像写生。

### 4．全身像写生的形象刻画

全身像写生，只求造型准确和完整的画面效果是不够的，还必须追求对人物形象刻画的深度及艺术表现的更高层次。不仅要认识素描形象（包括人物、环境等组成的整体形象）的物质属性特征，更要注意体会、感受人物形象的内在精神气质和外在整体造型的形式美，以及整体形象（包括人物、环境等）所体现的意境、气氛等。例如，有的人物形象朴实敦厚，有的秀气灵巧；有的强悍外向，有的文静内向；有的带有悲剧色彩，有的甜美喜庆等。这些感受均源于我们对人物形象的观察和理解，源于由此及彼的联想和想象，而联想和想象的产生又源于生活经验、知识与修养等。

对形象内在、外在美的鲜明感受，将促使我们对素描的构图形式、表现方法及素描效果的追求进行更深刻的思考和推敲，刻画的重点和目的也会更加明确。如此，也就更有可能画出具有艺术内涵和表现力的素描作品。如果只着眼于形象的表面特征，肤浅地表现形象，只能做到一般性的准确，不可能画出较深刻的、具有艺术特色的作品，如图 3-145 所示。

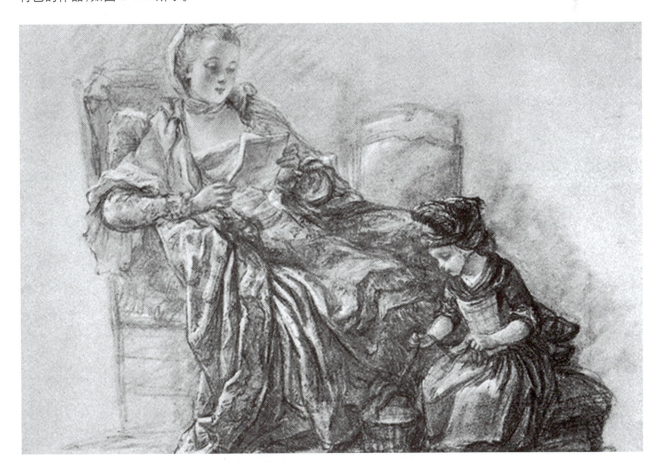

图 3-145　母亲与女儿素描像

### 3.7.3 着衣全身像学习参考作品

着衣全身像学习参考作品如图 3-146 ～图 3-153 所示。

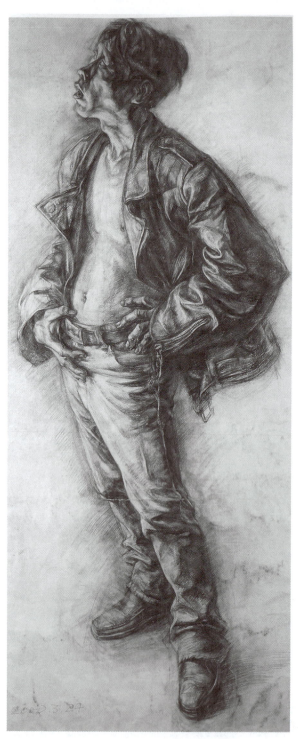

⬆ 图 3-146　全身男子　鲁迅美术学院学生　张伟

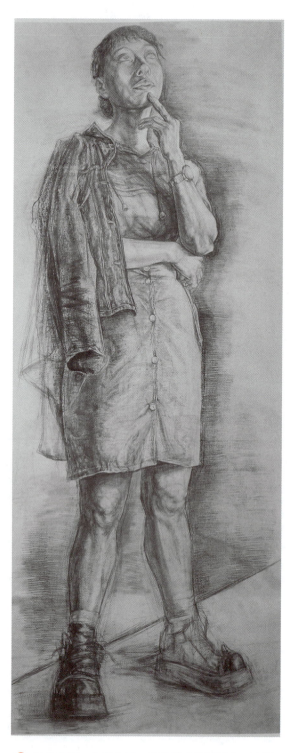

⬆ 图 3-147　全身女子　鲁迅美术学院学生　王权

**点评**：这两幅全身人物素描作业，是中央美术学院学生作品，完整、生动，大之惯气，小之入微，头、手、衣纹结构都表现丰富，整体上有节奏。

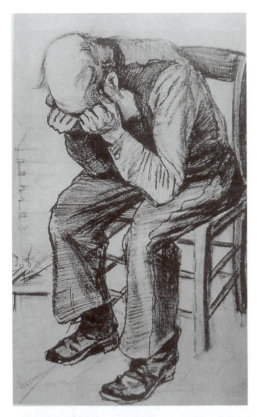
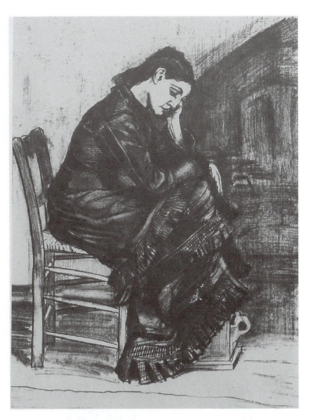
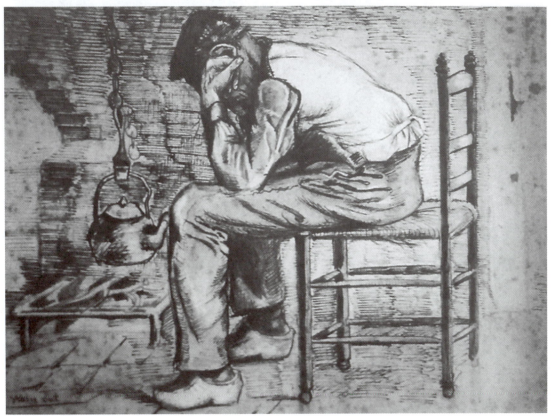

⬆ 图3-148 （荷）梵·高素描人像作品

**点评**：梵·高的人物画不仅可以从中看到画家独特的绘画技巧，而且可以通过人物姿态与所表现的内心活动，看到作者当时的状态是什么样的。画家往往把自己的精神世界通过人物题材的创作体现在自己的作品里。

图 3-149 （德）丢勒作品（1）

**点评**：全身着衣人物。画的是人物的形象和她们所穿的衣饰。创作时必须要去考虑的是一个被衣料遮住的形体。衣服其实就是缠绕在人体身上的布，衣纹的形成与着装人体的形体直接相关。大师丢勒的因形用线的表现方法耐人寻味。

图 3-150 （德）丢勒作品（2）

**点评**：丢勒的这幅素描作品力求忠实于创作对象，笔法细致准确，每一笔都言之有物。

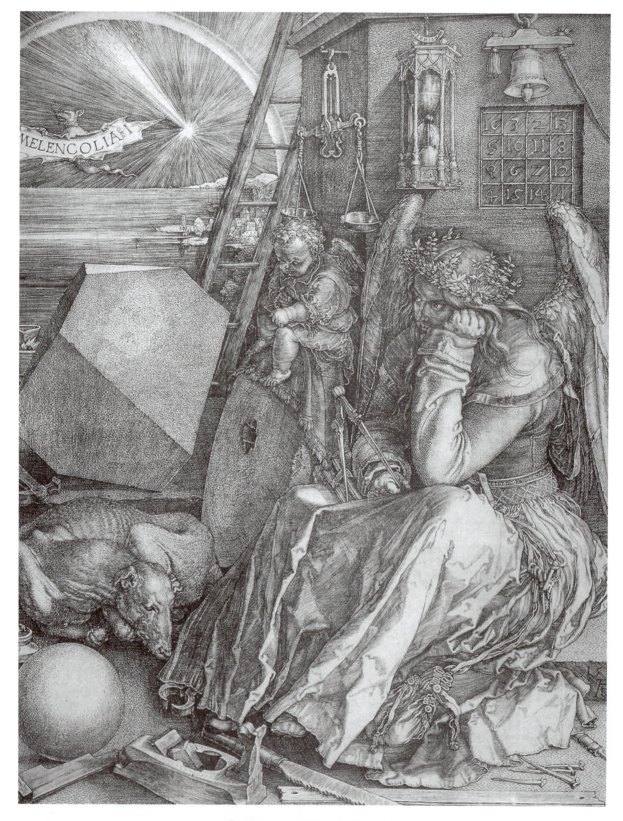

图3-151 (德)丢勒作品(3)

**点评**：丢勒的这幅素描作品充满了恐怖的理性，对于任何一个细节、任何一个笔画，丢勒绝无一丝苟且，密密层层，用不带一丝颤抖的线条坚决地铺满。丢勒具有科学的头脑，其画的素描可以同达·芬奇所留下的画作相媲美，被誉为"德国的达·芬奇"。

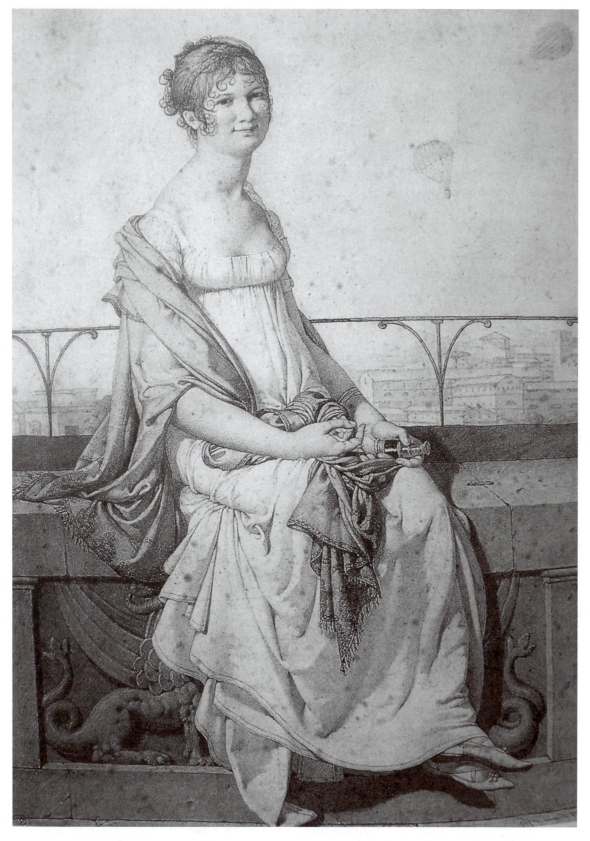

↑ 图 3-152 （法）安格尔素描作品

**点评**：安格尔（1780—1867），法国古典主义画派最后的代表，崇拜拉斐尔，他以精湛的传统技艺，在人物画上着力表现线条的纯净、姿态的优美和皮肤、饰物的质感。

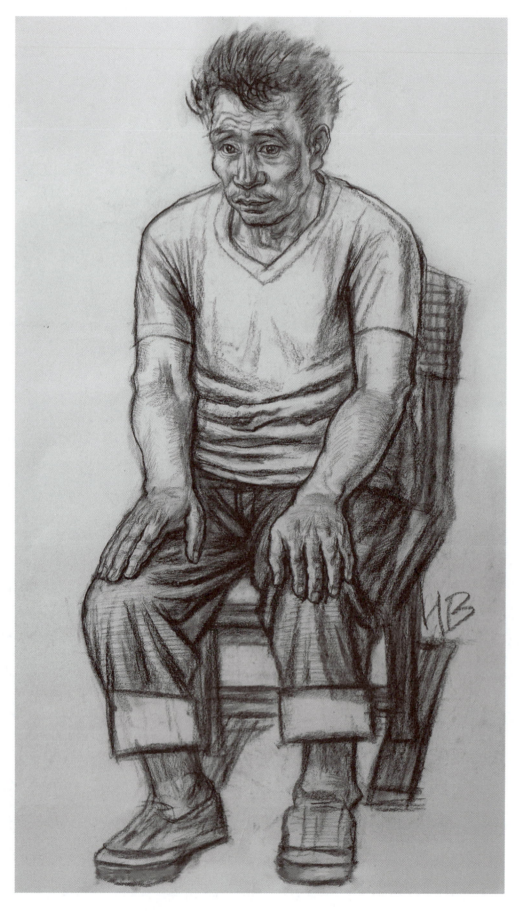

图 3-153 素描全身农民工示范 黄兵

## 3.8 人体素描写生

**【教学目标】**通过教学训练，能正确运用人体解剖知识，理解和掌握人体各主要部分的形体结构和相互之间的关系，了解人体运动规律与形体透视变化。掌握正确的描绘方法，找准不动点、基本形，使比例动态准确，细部刻画时能注意整体。根据不同的教学要求和对象的具体情况，分别运用以线条为主或以明暗为主的表现方法，准确、概括、生动地表现对象，使作业具有更大的表现力。

**【教学重点】**加强对人物全身动态结构的认识并能加以表现。

**【教学难点】**明确不同年龄、性别的形象特征，把握人物的精神面貌，能进行必要的细节刻画。

### 3.8.1 人体写生训练的目的和意义

人体，自古就被人类认为是大自然最完美的造物。人体中蕴含了均衡美、对称美、曲线美、协调美等美的表现形态，人类对自己身体形象的研究和表现，有着永恒不衰的兴趣。艺术发展的每一个时期，都有大量的人体艺术作品，它们透露和表达着艺术家所处时代的艺术观念与审美理想。人体首先是一种具有独立美学价值的艺术母题。

全身人物写生之前，首先获得关于人体形象的知识是极为必要的。当我们在表现一个全身着衣人物时，为了避免画出的衣着下面缺乏形体内容，我们需要透过现象看本质，人体即是本质。一旦我们熟知了人体，也就掌握了画人的关键。

人体作为造物主的杰作是既复杂又精美的。研究人体，不仅可以帮助我们了解关于其造型特点和规律的知识，还有助于培养和提高与我们的绘画技术同步增长的审美修养。

### 3.8.2 对艺用人体解剖学的理解

艺用人体解剖学是在人体解剖学的基础上，以人体骨骼和肌肉作为对象，研究人体外部形态和结构以及人体运动和姿态的基本规律和特点的科学。

**1. 人体的比例关系**

（1）人体成长比例（图3-154）

1～2岁：4个头长。

5～6岁：5个头长。

9～10岁：6个头长。

14～15岁：7个头长。

成人：七个半头长。

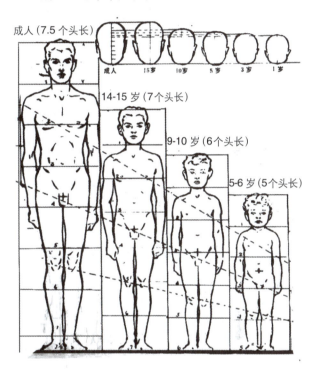

↑ 图3-154　人体成长比例

（2）人体比例中的法则

我国古代画论中有"立七、坐五、盘三半、头一、肩二、身三头、臂三、腿四、足一、手一、大腿小腿各二头"的比例法。

正常人体比例法则如下。

① 自颌底到乳头连线＝乳头连线到脐孔＝1个头长

② 手臂＝上臂（$1\frac{1}{3}$）＋前臂（1头长）＋手（$\frac{2}{3}$头长）＝3个头长

③ 两肩之间的距离＝2个头长

④ 人体的二分之一处在耻骨连合上下（大转子连线）

⑤ 腿长 4 个头长：髂嵴上下至膝关节＝膝关节至脚跟 =2 个头长

⑥ 足底 =1 个头长

**2．男女人体的差异**

（1）男女人体比例的主要差异体现在躯干部：男性两肩连线大于大转子连线，女性是大转子连线大于两肩宽度。

（2）男性胸部体积比较大，腰部以上比较发达，男性美的夸张主要也在腰部以上的胸部躯干。女性腰部以下比较发达，臀部较宽，女性美主要体现在腰、臀部分。

（3）男女的躯干与下肢相比，女性身躯比例上躯干略长于男性，腿部较短。

（4）比例相同的男女身躯相比，男性尾椎点较高，女性略低。

（5）从形态上看，男性体型成"剑匕形"，女性体型成"樱枪形"。

男女人体外形的差异如图 3-155 和图 3-156 所示。

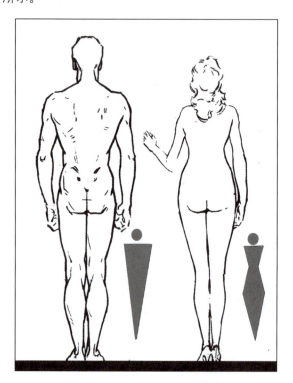

↑ 图 3-155　男女人体外形的差异

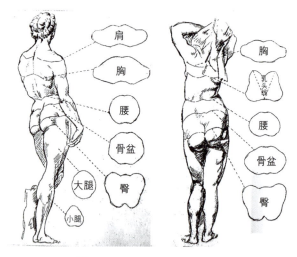

↑ 图 3-156　男女剖面对比

**3．人体的基本构成因素**

人体由骨骼、关节（骨连接）、骨骼肌构成。

（1）骨是支架，起支撑作用，在外形上决定人体比例的长短、体积的大小，以及各肢体生长的方向与形状，并通过关节行使各种运动。

（2）骨与骨之间的连接为"关节"。它是人体运动的枢纽，关节运动前后在外形上起着不同的变化，是人体造型的关键部分，如图 3-157（a）所示。

（3）肌肉附于骨骼、关节上，每一块肌肉一般都跨越一个或两个关节，生长在相邻接的两块骨面上，肌肉的收缩牵引着关节的运动，产生了人体的姿态动作，如图 3-157（b）所示。

因此了解人体各部分的骨骼、关节、肌肉的解剖结构，对人体素描起着非常重要的作用。

**4．人体各部分的划分**

人体可分为头部、颈部、躯干、四肢。

躯干可分为胸、腹、背、腰。

四肢可分为上肢、下肢。

上肢分为肩、臂、前臂、手。

下肢分为臀、大腿、小腿、足。

**5．人体各部分的解剖关系**

（1）头、颈部的解剖结构

着重理解并掌握头、颈部的骨骼、肌肉和形体构造关系，这对画好人物头部造型有着非常重要的作

用。本书石膏像素描和人像素描章节中已对该内容做过详细介绍,这里不再赘述。

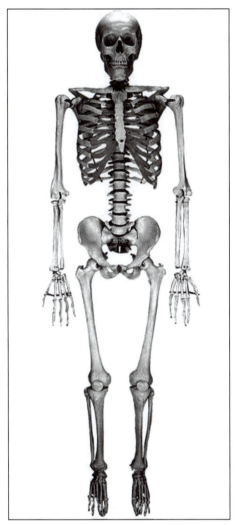

(a) 人体骨骼

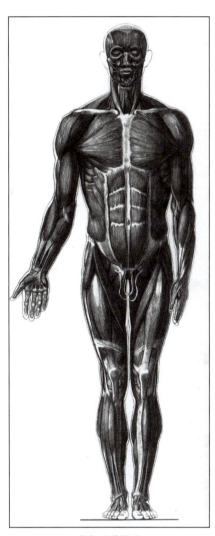

(b) 人体肌肉

 图 3-157 人体骨骼和肌肉

(2) 上肢的解剖结构

上肢包括上臂、前臂、腕部和手部,如图 3-158 所示。

① 上肢主要骨骼:肱骨、肩胛骨、尺骨、桡骨、锁骨、腕骨、肩胛骨。

② 上肢最主要的骨点:肩部有肱骨头、大结节、锁骨,肘部有肱骨的内、外踝,尺骨头、喙突,腕部有尺骨小头、腕骨等。

③ 上肢肌肉主要有以下一些:三角肌、肱三头肌、肱二头肌、前臂外侧屈肌群、全伸肌群。

(a) 前面观上肢肌肉:可分为三角肌、肱二头肌、肱三头肌、旋后肌群(肱桡肌、桡侧腕长伸肌、桡侧腕短伸肌)、屈肌群(桡侧腕屈肌、掌长肌、尺侧腕屈肌)等。

(b) 侧面观上肢肌肉:可分为三角肌、肱三头肌、肱桡肌、桡侧腕、长伸肌、桡侧腕伸肌群等,如图 3-159 所示。

(3) 手掌的解剖结构

手分腕、掌、指三部分,前部是掌心,后部是掌背。整个手平放时,掌背呈阶梯式;当一般自然平放时,掌心凹陷,掌背隆突,掌呈瓦形或铲形,如图 3-160 所示。

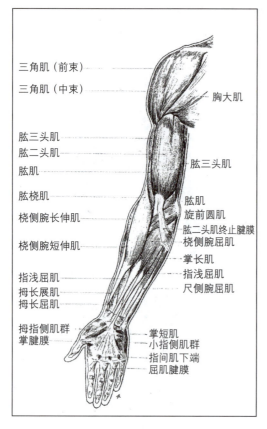
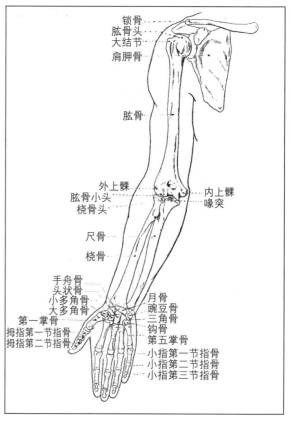

🔶 图 3-158 上肢的骨骼肌肉

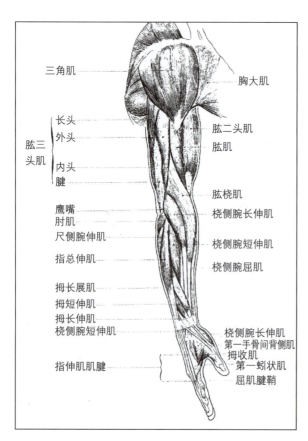

🔶 图 3-159 侧面的上肢肌肉

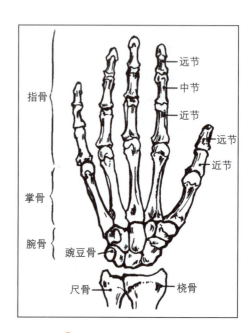

🔶 图 3-160 手掌的骨骼

① 指骨分三节，每节相连处比较大。当手指握拳时，2 至 5 指延长线相交于一点。

② 手掌的比例：手指的最长度（中指）与手掌的宽度相等，手指和手掌的比例为 3∶4，第一指关节与第二、三指关节长度相等。

（4）肩部的解剖结构

① 前面观肩部肌肉的名称：三角肌、斜方肌、胸大肌，如图 3-161 所示。

② 后面观肩部肌肉的名称：斜方肌、三角肌、冈下肌、小圆肌、大圆肌、肱二头肌、肱三头肌、背阔肌，如图 3-162 所示。

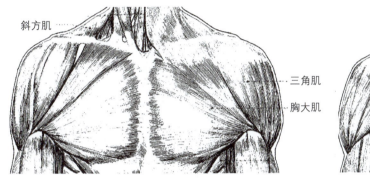

图 3-161　正面肩部　　　　　　　　　　图 3-162　背面肩部

（5）下肢解剖结构（图 3-163）

① 下肢骨骼由髋骨、股骨、髌骨、胫骨、腓骨、足骨、髋关节、膝关节和踝关节构成。髋骨分左右两块，由耻骨部相接，耻骨连合处在人体的二分之一处，因此常作为造型依据，两块髋骨与脊柱的骶骨环抱构成骨盆。

② 下肢肌肉主要名称为阔筋膜张肌、股直肌、耻骨肌、股外肌、缝匠肌、股内肌、股四头肌、胫骨前肌、腓肠肌、腓骨肌、比目鱼肌、趾长神肌、臀中肌、臀大肌、股二头肌、股三头肌、半腱肌、跟腱等。

（6）躯干的解剖结构

躯干是人体的主要部分，背侧是脊柱，脊柱是人体运动和撑架的中轴和支柱，躯干的形体影响着人物的整个造型。

① 躯干分前侧和背侧。前侧躯干包括自头部下颌沿线以下，骨盆的左、右髂前上棘，顺延至耻骨联合线以上区域。

躯干前侧包括颈、胸、腹三部分。颈部和胸部分界线是左、右肩峰，以锁骨为界。胸、腹以左右肋弓为界，上为胸，下为腹。

② 躯干主要骨骼名称为锁骨、胸骨、胸廓（肋骨）、脊柱骨、髋骨、肩胛骨，如图 3-164 所示。

③ 躯干前观主要肌肉名称为：胸锁乳突肌、斜方肌、胸大肌、背阔肌（可见到一小部分）、前锯肌、腹外斜肌、腹直肌、三角肌。

④ 躯干背观主要肌肉名称为：胸锁乳突肌、斜方肌、冈下肌、大圆肌、三角肌、背阔肌、腹外斜肌、臀中肌、臀大肌。

躯干正面及背面肌肉如图 3-165 所示。

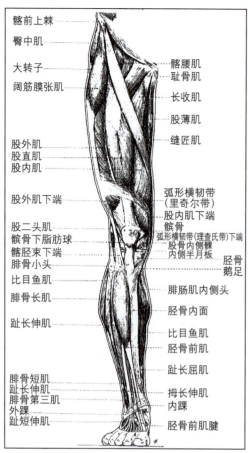
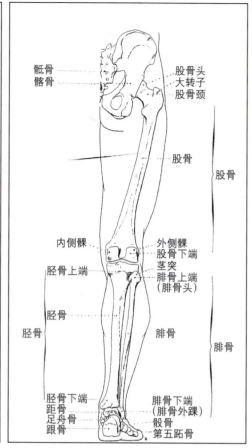
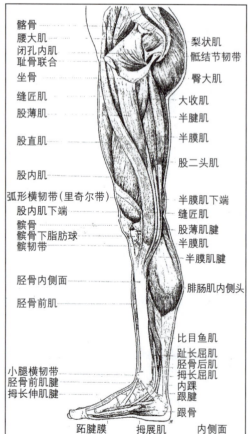
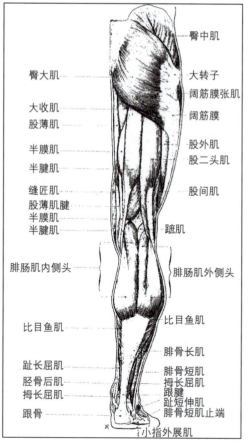

图 3-163　下肢骨骼肌肉

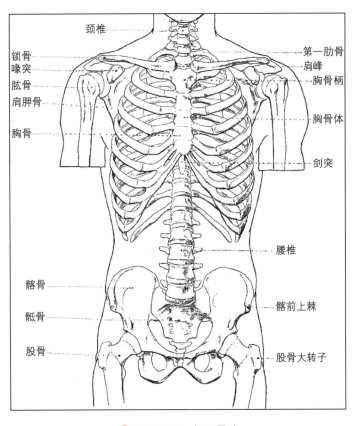

图 3-164　躯干骨骼

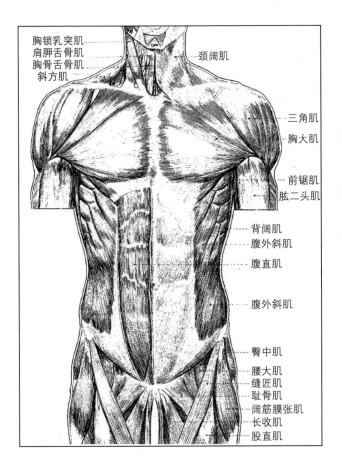
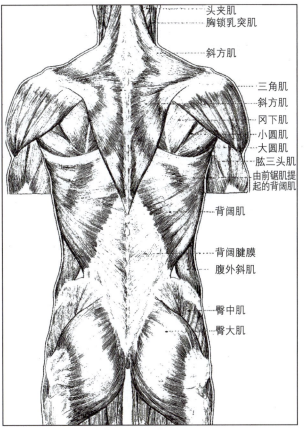

图 3-165　躯干正面及背面肌肉

## 6. 人体的运动及重心

人体的运动主要通过骨骼、关节、肌肉的相互作用行使各种运动，也使人体形成多变的动作，人体的关节主要有颈关节、腰关节、肩关节、肘关节、腕关节、髋关节、膝关节、踝关节等。各个关节的功能和作用不同，从而制约着人体各部分的运动，具有一定的规律和制约性。如腰关节可以左右、向后、向下进行运动，呈现一定的运动规律性，但也有一定的极限性。

此外，在人体写生中，要画好人体动态，还必须了解人体的重心、重心线和支撑面对人体运动的作用。

重心——是指人的重量中心。一般指人体静止站立时，重心应是在肚脐到腰椎连线的中点上（图3-166）。

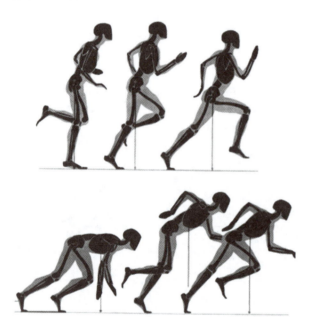

⬆ 图3-166 人的重心

重心线——因地球的引力而形成的，是人体重心引向地面的垂线。

支撑面——维持身体一定姿势时作为身体底座的面，此面在站立时相当于两足加上两足间空隙的面积。

身体的平衡与否，不决定于支撑面的大小，主要看重心垂线的位置是否落在支撑面之内，如重心超出支撑面的范围，身体将失去平衡。

## 7. 人体动态的主要因素

可以用"一竖、二横、三体积、四肢"来简略地概括人体的基本构成，如图3-167和图3-168所示。

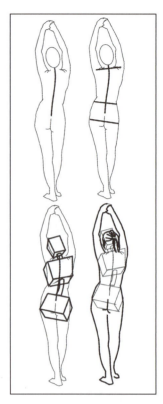

⬆ 图3-167 人体示意图

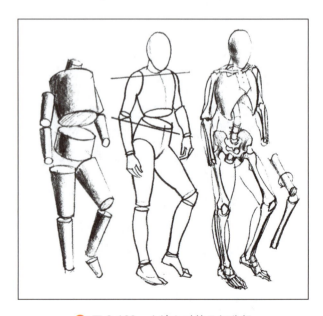

⬆ 图3-168 人站立时的几何分解

一竖形容人体脊柱，是连接头颅、胸廓、骨盆的一根垂直的纵轴，这条主线决定着人体躯干部分的运动。

二横是指人体左右肩峰的连线——肩线,与左右髋关节的连线——髋线,这两条横线位于躯干的两端,与四肢相连,它们的活动与变化是研究和观察人体动态的关键。当人体运动起来时,这两条线呈现出相反的倾斜,可以利用这种相反的倾斜画出人物的动感。

三体积指的是把人物的头部、胸廓、骨盆分别概括而成的三个立方体。这三个立方体是人体中三个不动的体块,靠脊柱连为一体,其运动也受到脊柱的支配和制约,在脊柱的联动作用下,三个体积会呈现出朝向与角度的透视变化,形成人体活动的各种动态。作画时一定要注意这三大块的扭动关系、透视关系和比例关系,如图3-169所示。

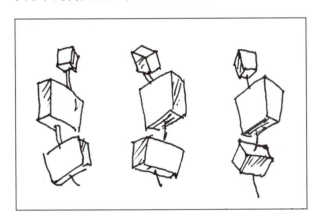

🔸 图3-169 三大块的扭曲与朝向

四肢即上肢和下肢,分别连接于躯干上下两端,呈上粗下细的锥柱体。

**提示**:关于《伯里曼人体结构绘画教学》一书

这是一部最权威和最实用的人体绘画指南。伯里曼对解剖的研究生动而充满趣味。他所绘画的肌肉和骨骼结构都很好理解,这是专门为美术学习者绘制的。它是从造型入手来研究人体结构和解剖。全面地分析人体的各个部位,结合美术思想和理论,来剖析人体的绘画技巧。对于绘画者来说是一本必备的工具书。如果学生学习绘画,我一定会推荐这本书的,这本书是人体绘画最权威的一本,里面的许多人体结构适合临摹。

建议初学者把《伯里曼人体结构绘画教学》的作品临摹一遍,可一边临摹一边进行一些默写的练习,并分析人体的结构。如果能够吃透这本书,将对提高结构素描和速写的绘画技能起到事半功倍的作用,如图3-170和图3-171所示。

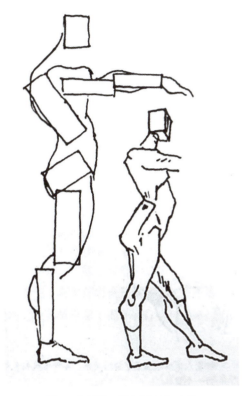

🔸 图3-170 伯里曼几何人体

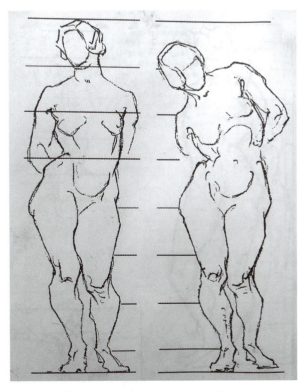

🔸 图3-171 伯里曼女人体比例分析

### 3.8.3 站姿人体素描

下面介绍站姿人体的空间透视关系

将人体看作整块长方体,并根据人体结构和比例关系划分为若干块立方体,再依据立方体的透视规律,就可以帮助我们去分析和判断人体结构在空间的透视变化,如图 3-172 所示。

人体是所有绘画对象中最有挑战性和表现力的,形体结构哪里画的不对,外行都能看出来,不像风景什么的多一片树叶少一片树叶都没关系。人体由多种结构体组成,需要深刻的理解,骨点结实到位又要体现出皮肤的柔和和细腻性(尤其是女体),再加上肤色的微妙变化和光影,是对色彩能力的挑战。说人体绘画是绘画训练的最高一级也不为过,如图 3-173 和图 3-174 所示。

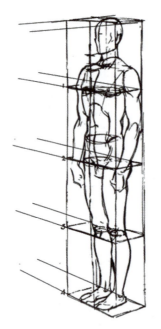 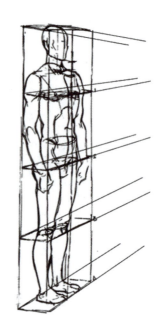

图 3-172　人体透视

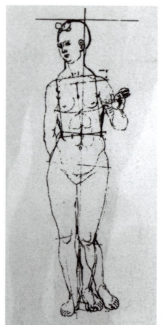 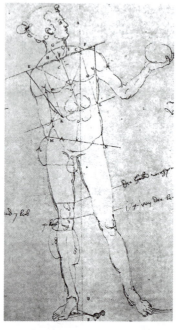

图 3-173　丢勒人体分析

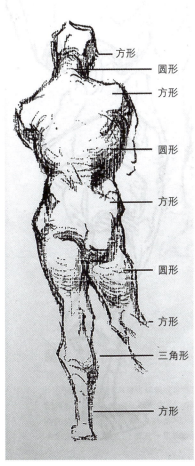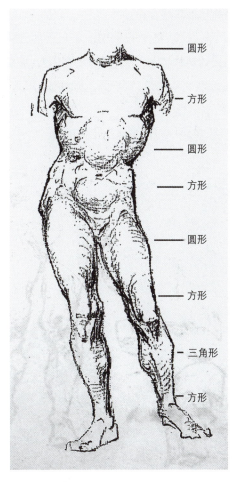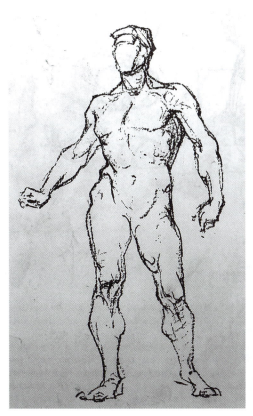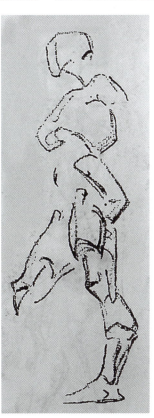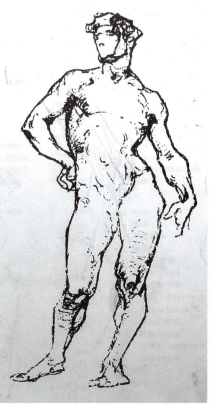

图 3-174 伯里曼（美）人体结构研究

站姿人体素描的基本表现步骤如下。

（1）构图、起形阶段。从整体角度出发，画出大的人体形体关系、比例关系和基本透视关系。

（2）画出大的人体结构关系、体块关系和立体感，抓起伏，强调转折。

（3）根据人体解剖结构知识、素描的基础知识，深入刻画人体素描的各种关系。注意明暗与人体结构的结合，利用反光来表现结构、体积。

（4）全面检查、调整统一画面直至结束，加强画面对比元素。

如图 3-175 所示。

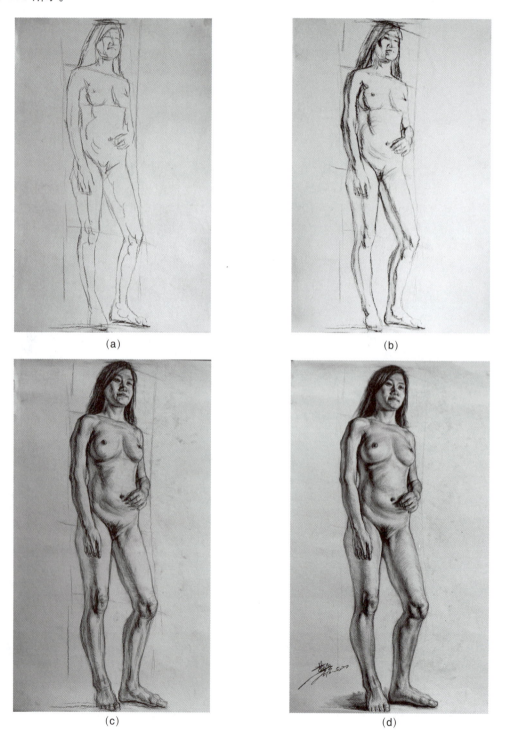

图 3-175　立姿女人体写生　黄兵

## 3.8.4 坐姿人体素描

正确地把握坐姿人体的透视关系,是画好人体的关键环节之一。由于人体形态是属于轴对称的关系,在人体非正面角度时,左右对称点相连会产生出近大远小、近高远低的透视现象(图3-176)。

(a)坐姿人体的体块关系

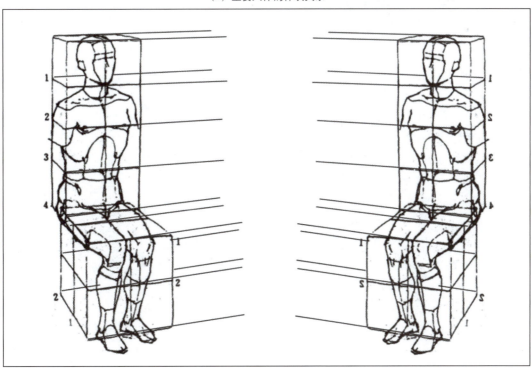

(b)坐姿人体的透视关系

图3-176 坐姿人体的体块及透视关系

坐姿人体素描造型方法

（1）构图、起形。用较轻淡的线画出人体的大轮廓、基本比例关系，处理好构图。

（2）初步表现出形体结构关系、透视关系、动作关系，使轮廓更准确和具体化。

（3）深入刻画。根据解剖知识，表现更为细致的形体结构变化和空间关系。逐步较深入地刻画出人体的各部位形体关系，加强人体的空间和体积的表现，在深入刻画某一局部时，要兼顾整体关系，注意整体效果。

（4）整体调整阶段。这一阶段要加强整体意识，通过加强减弱等方法处理，使画面详略得当，主要形象特点鲜明突出。在较大幅的人体素描习作中，应当保持退远观察和检查画面效果的习惯。随时发现不足，并作及时调整，如图3-177所示。

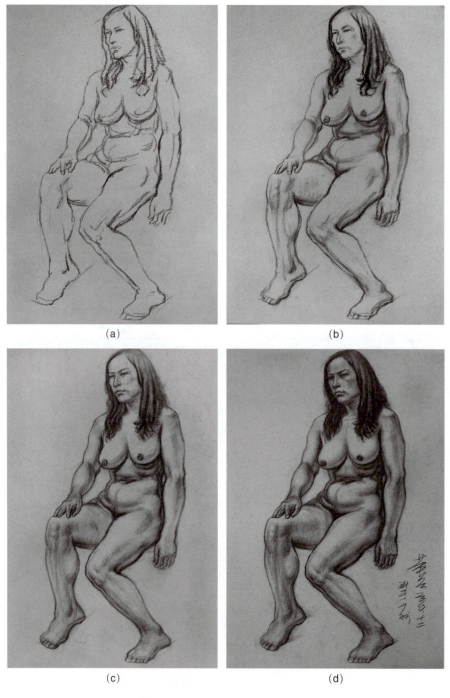

图3-177　坐姿女人体写生步骤

## 3.8.5 躺姿人体素描

躺姿人体素描要注意透视变形,可以在开始创作时将人体设计成长方体,这样比较好把握(如图 3-178～图 3-180 所示)。

 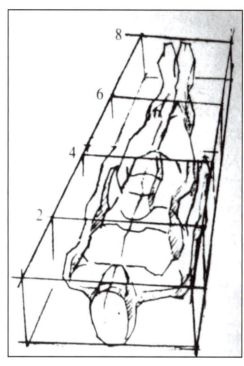

图 3-178 躺姿人体的透视关系

图 3-179 躺姿素描女人体 黄兵

图 3-180 躺姿素描男人体 曹春辉

躺姿人体素描造型方法如下。

（1）构图、定出人体的大体比例、基本动态和体块关系。

（2）根据人体解剖知识及透视知识，表现出人体的基本结构关系。

（3）深入刻画人体各部位形体结构关系，重点表现人体各部位的骨点、肌肉、体积关系。

（4）整体检查，处理好局部与整体的关系，如图 3-181 所示。

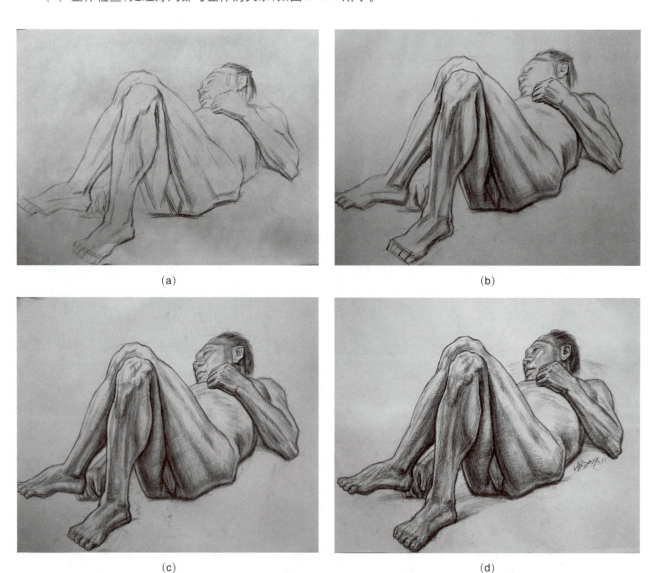

图 3-181　躺下的老人写生步骤

## 3.8.6　人体素描学习参考作品

人体素描学习参考作品如图 3-182～图 3-203 所示。

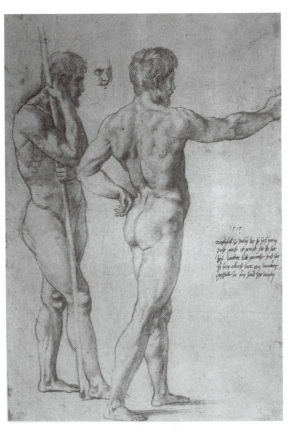
图 3-182 （意）拉斐尔作品

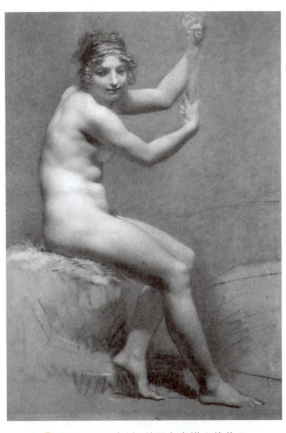
图 3-183 （法）普吕东素描人体作品

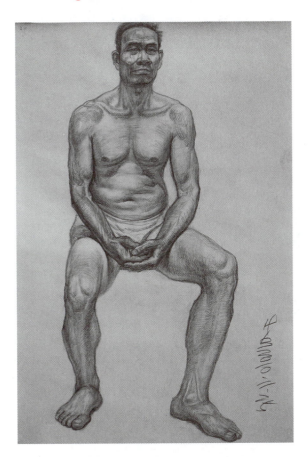
图 3-184 中年男人人体素描 黄兵

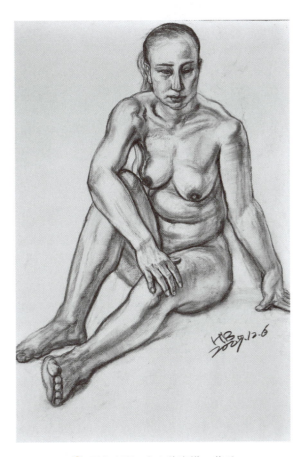
图 3-185 女人体素描 黄兵

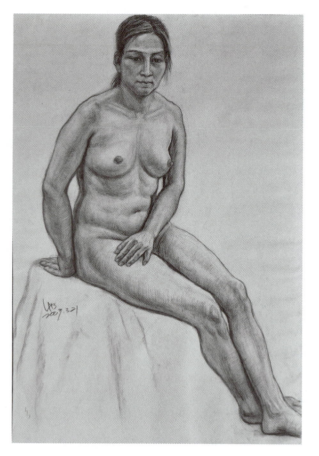

图 3-186 坐着的女人体 黄兵

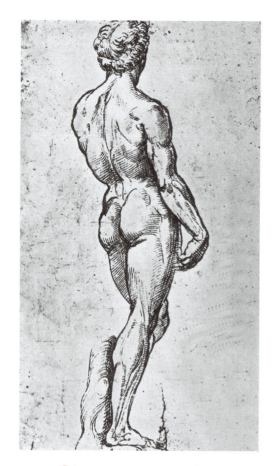

图 3-187 （意）拉斐尔作品

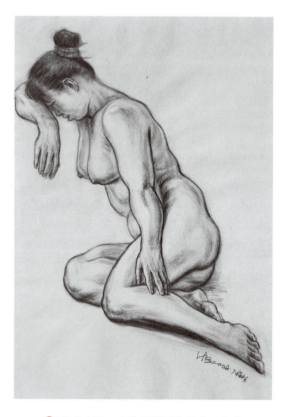

图 3-188 人体素描写生示范 黄兵

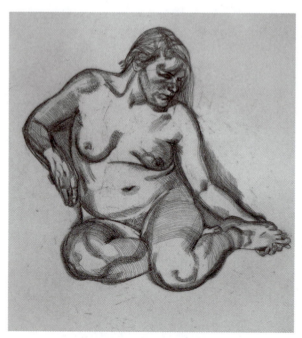

图 3-189 （英）弗洛伊德作品

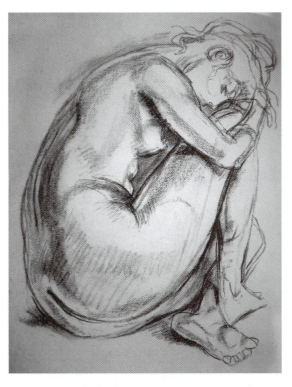

图 3-190 女人体速写

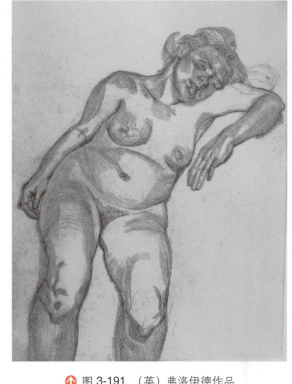

图 3-191 （英）弗洛伊德作品

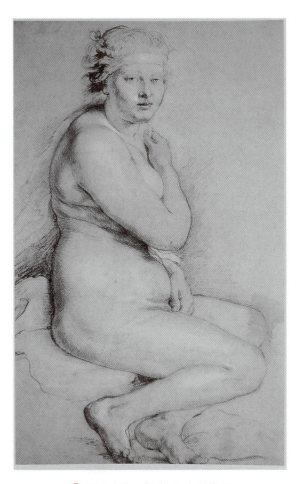

图 3-192 （比）鲁本斯作品

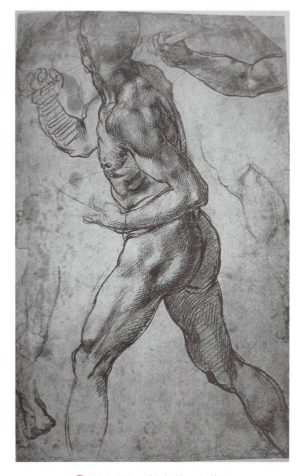

图 3-193 （意）拉斐尔作品

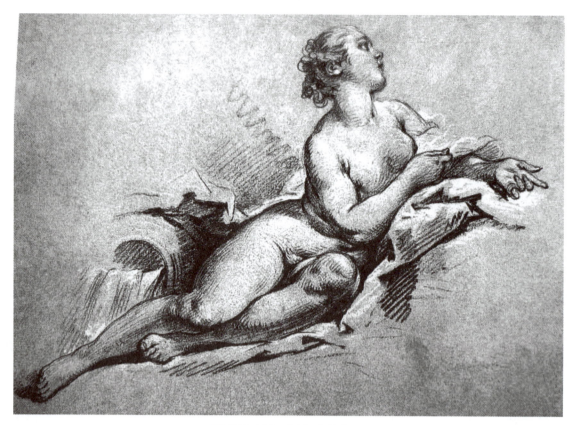

图 3-194 （法）布歇作品

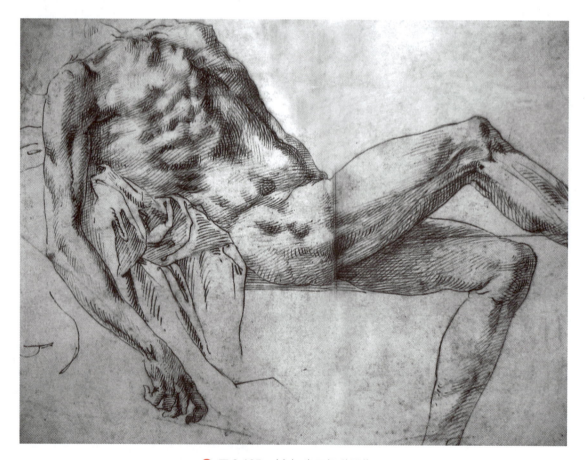

图 3-195 （意）米开朗琪罗作品

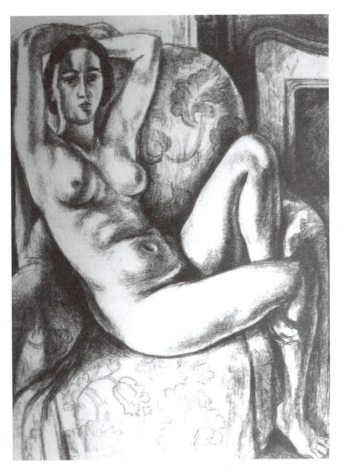

图 3-196 （法）马蒂斯作品

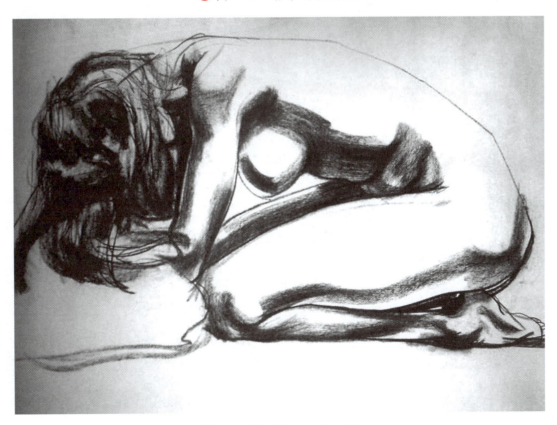

图 3-197 跪姿女人体 佚名

图 3-198 （英）弗洛伊德作品

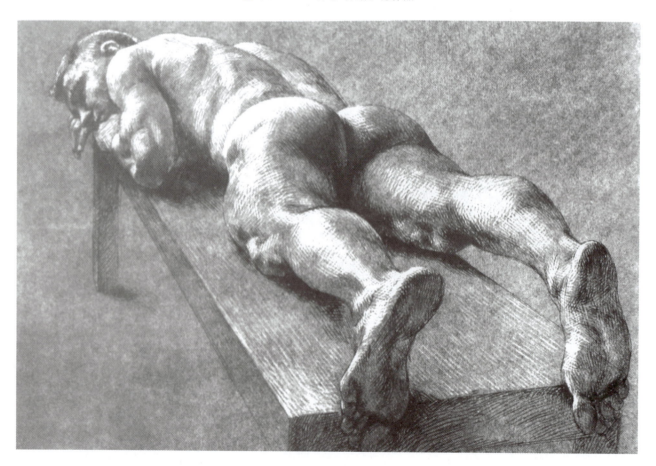

图 3-199 凯德莫斯作品

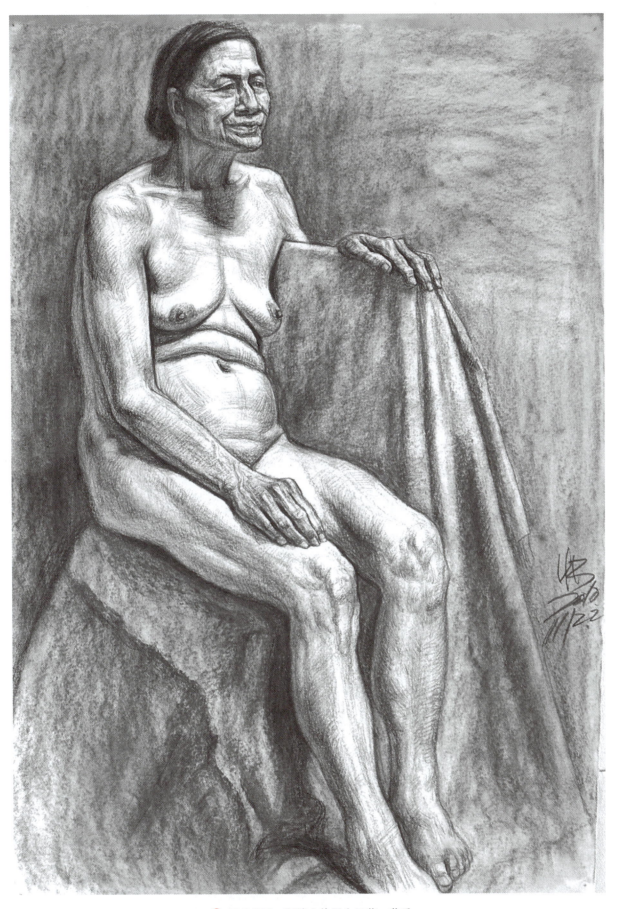

图 3-200　阿婆人体写生示范　黄兵

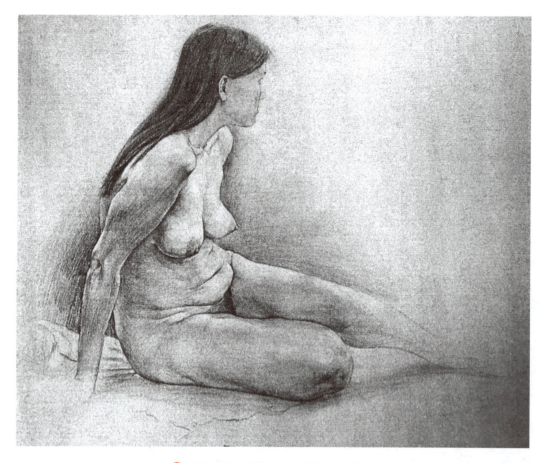

图 3-201　坐姿女人体素描　卢富东

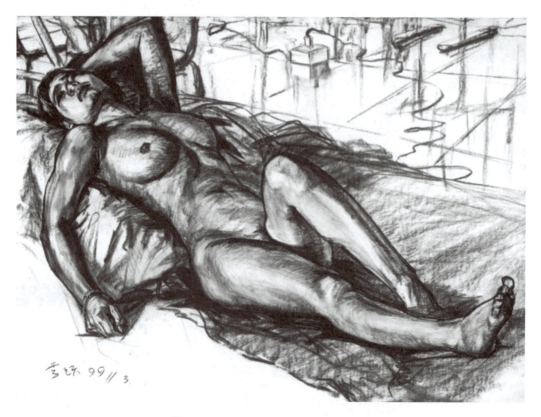

图 3-202　躺着的女人体速写　李跃

第三章　素描写生基础训练

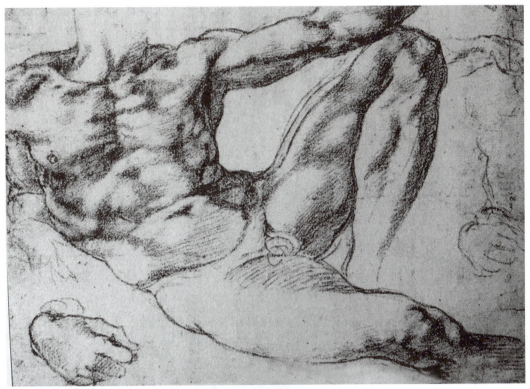

点评：米开朗琪罗的素描人体作品雄伟健壮，气魄宏大，充满了无穷的力量。显示了写实基础上的理想加工，成为整个时代的典型象征。他的作品受到很深的人文主义思想和宗教改革运动的影响，常常以现实主义的手法表现浪漫主义的幻想，米开朗琪罗的艺术不同于达·芬奇的充满科学的精神和哲理的思考，而是在作品中倾注了自己满腔悲剧性的激情。这种悲剧性是以宏伟壮丽的形式表现出来的，他所塑造的英雄既是理想的象征又是现实的反映。这些都使他的艺术创作成为西方美术史上一座难以逾越的高峰。米开朗琪罗的作品充满超人力量，善于表现丰富的运动，并达到戏剧性高潮。他所画的女性也具有男性的气质。他一生未婚，在精神孤独中奋战了一生。

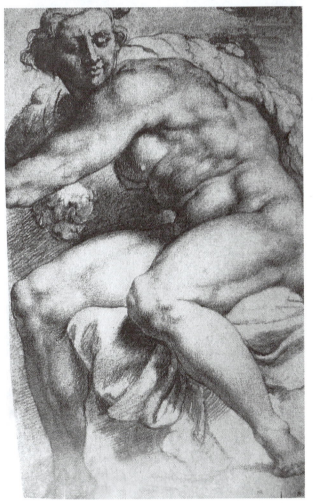

图 3-203　素描人体作品两幅　（意）米开朗琪罗

# 第四章 速写

速写是造型的基础，又是一门独立的绘画样式。速写与素描是培养造型能力最为有效的一对羽翼，它们之间相互联系又互为补充，既有许多共同之处，又有微妙的区别。长期的素描训练可培养细致的观察、分析、比较物象的能力和深入研究刻画的能力，而速写则可以培养灵敏的观察、感受能力和迅速捕捉物象形神的能力。

【教学目标】通过速写教学，使学生具备坚实的造型能力，树立正确的绘画观、造型观、艺术观，具备基本艺术素养，掌握速写的基础知识和基本技能，从而准确、生动、深刻地表现物象，使学生逐步养成速写的习惯，并把速写所得应用于艺术创作，潜移默化地形成艺术素质。

【教学重点】掌握速写中线的表现及其造型功能。

【教学难点】了解人体的基本结构、比例，画面的合理次序及组合。

速写通常是指在短时间内用简练的线条简明扼要地画出对象的形体、动作和神态。速写从广义上指"快速写生"，不论画种；狭义上是指素描的简化和补充，属素描范畴，英文为 sketch。方法一般是"着眼整体，局部入手，一次到位"，局部入手，更需要强调整体，从整体着眼，局部才有参照比较，才能准确把握局部。速写要抓住重点，切忌面面俱到，应强调分清主次、抓住重点。

速写作为造型艺术基本功的训练，能够培养学习者对物象敏锐的观察力，具备与众不同的眼睛，以艺术的眼光和视角去认识和观察世界，在平凡中发现伟大，在一般中发现典型。可以培养灵活准确的造型能力，能够从复杂多变的生活场面和人物中捕捉、概括出不同形象的鲜明特征。速写应该成为美术者的一种日常习惯。

## 4.1 人物速写

### 4.1.1 人物速写要点

**1. 比例**

头部比例可以用"三庭五眼"概括。人体的比例可以归结为"立七坐五盘三半"和"臂三腿四"（图4-1）。人物动作的要领如下。

"一条线"：人体运动时所呈现的S曲线，也称动态线。

"两个枢纽"：脖子和腰部。

"三大体块"：头部、胸廓和臀部。

四肢协调：三大块基本不变的情况下，四肢的动作幅度和姿态摆放可以千变万化，如图4-2～图4-6所示。

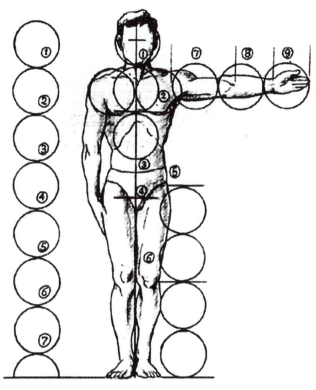

图 4-1 人体比例示意图（1）

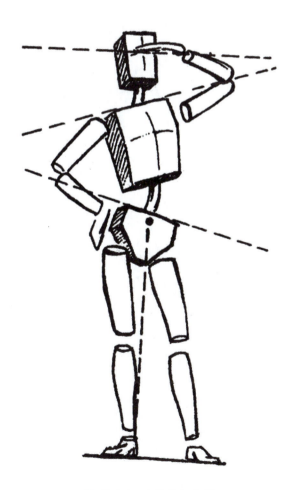

图 4-2 人体几何分解

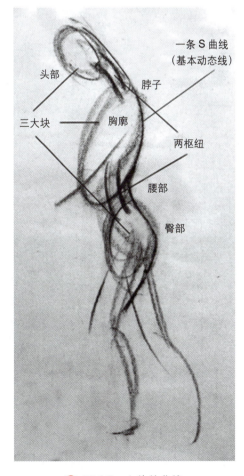

图 4-3 人体的曲线

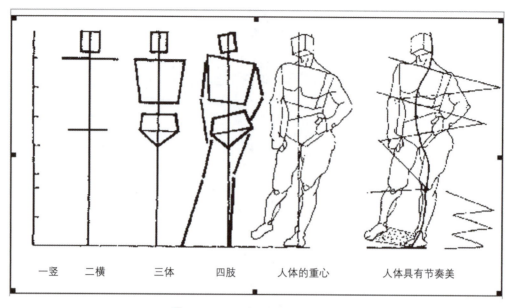

图 4-4 人体比例示意图（2）

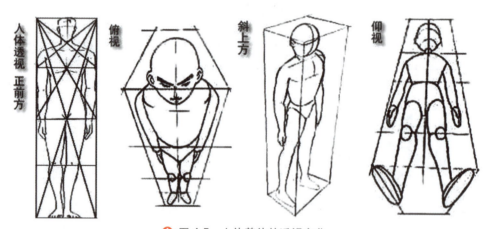

图 4-5 人体整体的透视变化

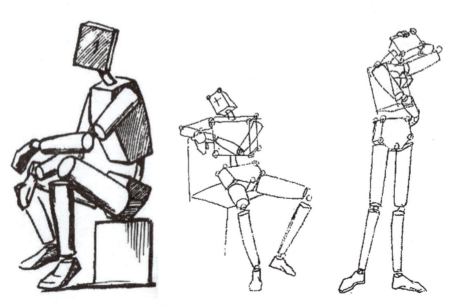

图 4-6 人体几何图示
注：圆圈标示为结构点

**2. 脊柱线**

脊柱线是人体的主要动态线,二横(肩线与髋线)的相互关系显示了人体上下两部分的相互关系和变化,三体积(头、胸、骨盆)的朝向变化显示了动态的基本形态。四肢的运动方向不同,则会与身体形成不同的角度。

**3. 重心线支撑面**

重心是人体重量的中心(图4-7),是支撑人体的关键;支撑面是支撑人体重量的面积,指两脚之间的距离。重心的位置在人体骶骨与脐孔之间,由脐孔往下引一条垂直线,称为重心线;重心线的落点在支撑面之内,人体则可依靠自身支撑;如在支撑面以外,则不能依靠自身支撑。

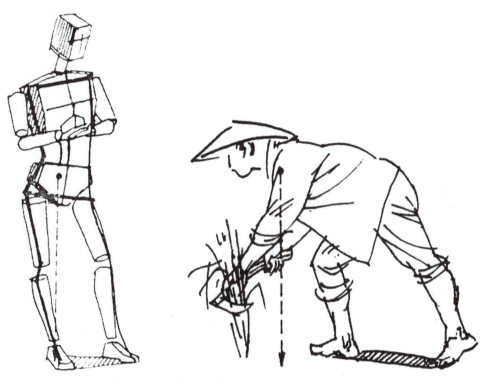

图4-7 人体的重心

**4. 头、颈、肩的关系**

头、颈、肩的关系是人物写生中最容易出现问题的动态部位。头部位置由于动态特征或视角与透视的原因而有所变化(图4-8)。

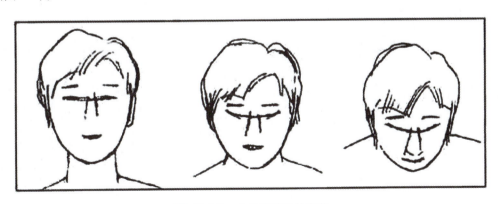

图4-8 人头像透视的变化

人物头像速写用尽可能简练的线条表现人物头像最基本的结构特点，重点表现的是其五官的主要特征及表情姿态，众多细节可忽略不画。画小头像速写时，可先画头型特征，再画五官形象；也可先画五官形象，再画外轮廓，方法可根据自己的感受随时变更，不可拘谨。头像速写有助于培养下笔准确、一气呵成、简练概括地捕捉人物特点的能力。可能不如长期习作那样画得深入细致，但往往更加生动传神。多画头像可弥补长期习作在训练方法和效果上的某些不足，使造型能力得到全面的发展。

人物头像速写要善于从整体上捕捉和把握能体现对象精神、性格与情感的形象和动态；要善于通过刻画对象的喜怒哀乐来表现人物的性格气质与精神状态；还要善于以最简练的造型语言概括地表现人像内在结构的特征，如图4-9和图4-10所示。

图4-9　人物头像速写　黄兵

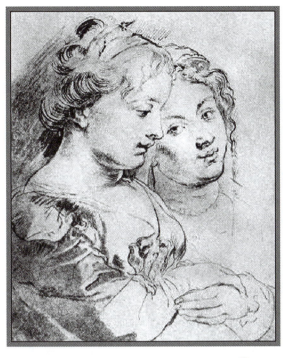
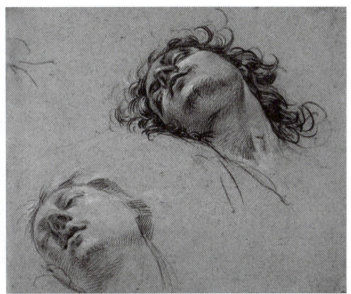

🔸 图 4-10　大师人像速写作品

### 5．衣纹与结构

衣纹都不同程度地反映了内部结构的起伏变化（图 4-11）。衣纹用线具有一定规律，即朝关节集中。衣纹多聚集在肩关节、肘关节、腰关节、膝关节等处。

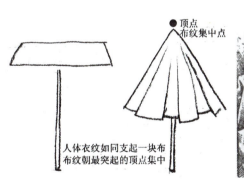
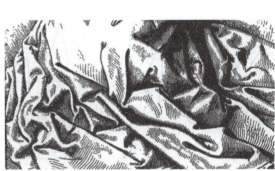
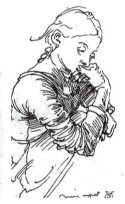

🔸 图 4-11　衣纹变化

### 6．线的分类

线可分为轮廓线、衣纹线、装饰线、动势线。

（1）轮廓线要注意衣纹的上下前后的穿插。要准确肯定，要多用流畅的中锋线。轮廓可分为内轮廓和外轮廓，内轮廓线条聚集，穿插较多；外轮廓结构隆起，几乎没有布纹，线条的穿插也较少。

（2）衣纹线多指关节处的衣褶，要抓住关键进行强调。要找准前后的穿插关系，避免不分前后上下的线条堆积。衣褶也是表现画面疏密效果的关键所在。衣纹线条一般较短，表现要灵活。

（3）装饰线对于动作速写不是十分重要，多指衣服上的布兜、扣子、衣襟缝纫线，服饰图案或一些其他装饰品。这些装饰品的添加有利于表现画面的疏密效果和增强画面的审美情趣。装饰线的用线要弱。

（4）动势线多用在动作剧烈的人物造型上，为的是强化动作的幅度和体块的运动方向，多用凌厉而虚弱的线条。

**7．线条的表现性**

线的变化丰富，可以有长短、粗细、虚实、强弱、方圆、顿挫、急缓等线性变化，还有疏密、聚散等组织变化。

下面介绍手的画法。

俗话说："画人难画手"。手画得好，有助于人物的"传神"。草草几笔，没有结构和形态，画出的速写就会显得空，同时也失去了画速写的目的。腕是高度灵活的关节，是臂和手相连的过渡部位，因常被衣袖遮盖而易被人忽略，而这个部位正是表现时须特别注意的部位。

掌的形状摊开是个五边形，它的透视变化支配着五个指头的活动状况，如图 4-12 所示。

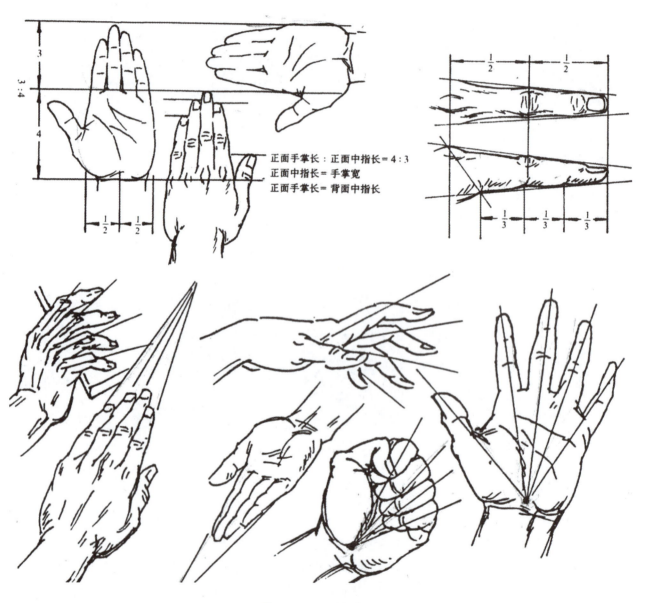

图 4-12　手部速写

## 4.1.2 速写的主要表现方法

速写的表现方法很多,这里仅介绍最普及的两种方法。

**1. 以线为主的速写**

在表现物象的过程中,从结构出发,将物象的形体转折、变化运动和质感用概括简练的线条表现出来。它具备造型结构简明、形态自然生动、速写整体效果好等特点。它通过线的粗细、疏密、虚实变化表达主次关系、空间关系(图4-13)。

图 4-13 人物线描速写 黄兵

**2. 以线为主,线面结合的速写**

以线为主线面结合的速写表现形式,是通过对部分明暗交界线及暗部、衣纹处调子的补充添加来表现物体,其特点是层次丰富,表现力强。

线条是速写最基本的语言方式。安格尔说:"线条就是一切。" 中国画讲究的是线造型,速写也通常用线造型。画速写除了要有中国画中"十八描"和"一波三折"的功力,还要有线的三度空间概念。用各种不同的线条组合方式来表现线的前后推移、上下叠压、里外穿插、相互缠绕等空间关系。就人物速写而言,每一条线都不能简单,既要描述人的结构特征,又要交代衣纹的走势,还要注意前后空间关系,这些都落在一根线上,所以线条是要经过反复提炼的。我们要尽力赋予线条更深的内涵(图4-14)。

图 4-14 人物速写四幅 黄兵

## 4.2 组合速写

我们不仅要能描绘个别对象,还要能把对象周围的各种人物组合在一起。这就要求能找准组合人物中最生动、最关键的形象和动作,以其为中心点,其余人物安排为配合,做构图上的处理。视野范围内与主题无关的人和物可适当舍弃,也可把与主体有关的人和物作移动、再组合。合理地运用透视,以达到构图的完美和稳定。人物场景速写,实际上是一种组合构图训练,应该加入一些自己主观的艺术处理,为将来创作打下好的基础,一张好的场景速写同时也会是一张不错的创作(图4-15)。

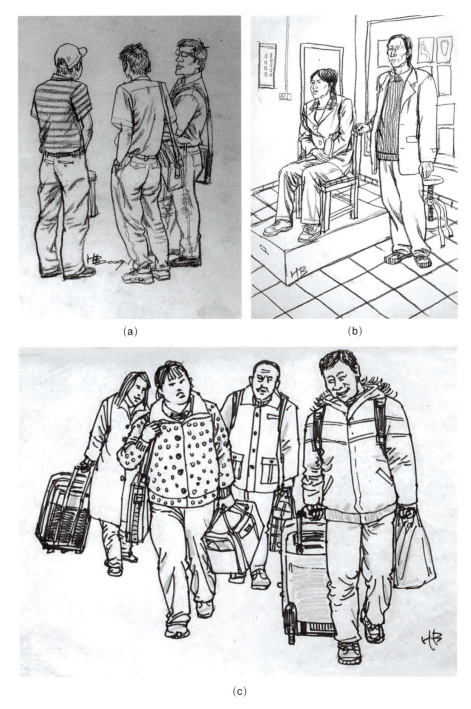

图4-15 人物组合速写三幅 黄兵

**1. 场景速写的内容**

场景速写指人物活动的场面或是在一定的环境中人物活动场面的速写，一般有情节、环境和道具，也称为组合速写或环境速写。场景速写是各类速写的集成，包括了人与人、人与道具、人与场景等诸多组合的表现。需要更强的整体控制能力和局部刻画能力，需要更高的组织安排能力和美感形式的把握。画好生活场景速写是进行艺术创作的前提条件。

场景速写大多以一个或多个人物为主体，衬托以环境景物构成画面；也有以景物为主体，衬托以人物的情况，表现的时候应该注意把握场景速写所传达出的生活情趣以及人物与环境的呼应关系。应注重构图，主次组合，强调气氛，要有画面感（图4-16）。

❉ 图4-16 木屋 （德）基弗

**2. 优秀场景速写的一般标准**

（1）场景速写形式构图安排新颖，有一定的生活情趣；

（2）结构造型、特征、比例、透视等关系基本准确；

（3）画面内容组织合理、疏密对比有次序，层次分明；

（4）大胆取舍，中心主题突出；

（5）有一定的情节内涵和动态呼应，直接、生动。

**3. 场景速写容易出现的问题**

场景速写，最易出现构图上的失误，画面的杂乱造成主体不突出，没有先后主次，画面平淡，或者仅仅简单拼凑。

## 4.3 风景速写

风景速写的要点如下。

风景速写取景范围开阔。面对一个场景、一个环境,不可能巨细无遗地将所有见到的东西画出来,要大胆进行取舍,以自己想要画的对象为主体,配上相关的辅助景物,将一些琐碎的、无用的物体去掉,使画面达到近、中、远景层次分明,主次关系更清楚,画面上各物象组合协调的效果。风景速写,是将自然中的所见所感快速、简要地表现出来的一种绘画形式。其描绘的对象为自然风光,如山川河流、树木花草、房屋建筑等(图4-17)。

◆ 图4-17 风景速写 黄兵

**1. 风景速写的方法**

(1) 取景。取景是速写创作的重要组成部分,是落笔作画前的构图阶段。与摄影师取景相同。取景角度的优劣关系到画面效果的成败。可以利用取景框帮助观察和选景。确定所画主体对象要根据自己的兴趣和感受,选择自己最想画的那部分景色。要克服缺乏感受、坐下就画、见什么画什么的盲目性。

(2) 构图。构图要新颖,在变化中求平衡。为了突出画面的趣味中心,可以把某些次要形象省去,或在合理的范围内在画面上改变它们的位置,使构图更加理想,主要形象更加突出。风景速写比其他素描形式更能培养和体现画者的构图能力。构图形式一般有几种,如S形构图、三角形构图、C形构图、梯形构图、满构图、疏构图等。

视平线在画面的中间是平视构图,在画面的上方是俯视构图,在画面的下方是仰视构图。

(3) 刻画。风景速写刻画的重点是画面中出现的主要物象,如果画面中出现近景、中景和远景,那么,近景是要重点刻画的主要形象,中景次之,远景再次。中景和远景应起衬托近景和烘托气氛的作用。

要画好主要物象,首先要抓住其特征,做到心中有数。例如画山,首先要观察山的高低远近,以及山峰间的沟谷结构特征,要分清是石质山还是土质山等特点,简明扼要、确切生动。又如画树,首先要把握住树干的基本造型姿态,其次是把树枝的生长位置和方向,然后是把握树叶的总体特点、形象和生长规律,这三者决定着树的结构形象。不同的树种有不同的基本结构形象和不同的生长规律,明确这些不同点,就可以画准不同种类及不同季节的树的不同形象。再如画建筑,建筑形象五花八门,包括亭、台、楼、阁等。由于用途不同、构成材料不同,它们的构造特点也各不相同。当然,它们也都有均衡稳定的共同特点。若把建筑的基本结构特征画错,便会失去应有的美感,把透视画错也会歪曲其形象特征。风景速写的表现技法多种多样,可根据景色的不同特点采用不同的表现技法;但无论采用什么技法,速写多是一气呵成,或由前到后,或由主到次一遍画完。

**2. 风景速写的基本表现方法主要包括以下几种。**

(1) 勾线法,类似中国画的白描。画面的色调层次用线条的疏密体现,一般只重物象本身的结构组成关系,不重其明暗变化,适合表现明媚秀丽的景色与情调。用钢笔、水笔画这种速写,线条清晰,效果更好。

(2) 水墨画法。利用墨色的干湿浓淡、虚实相间,表现出云雾缭绕或空间宽广深远的山水及街景等。这种画法可使速写充满含蓄、神秘、意境浓厚的大气魄。

（3）线面结合的画法。这种画法，线条有轻有重、有粗有细、有刚有柔，形成不同的深浅层次和明暗韵味，可以反映不同形象的质感、美感及画者的激情。这种速写的特点是生动活泼，体现整体气氛而不拘泥于形象的某些细节，适于表现某些热闹的、动感很强的风景，如热火朝天的劳动场面、热闹的街景等。

风景速写不需要绝对的准确，重要的是体现生动性和某种气氛、意境的美感，不只追求简单的准确。例如画一座楼房，如果用尺子打格画成，可能画得十分准确合理，但却毫无生气，缺乏艺术性。

一张风景速写，可以在几分钟内写就，也可以在一两个小时甚至更长的时间内完成。

## 4.4　速写学习参考作品

速写学习参考作品如图 4-18～图 4-38 所示。

⬆ 图 4-18　线描创作作品

⬆ 图 4-19　（荷）梵·高的风景速写作品

⬆ 图 4-20　太行山上的线描速写　黄兵

图 4-21　婺源速写（1）刘庆元

图 4-22　婺源速写（2）刘庆元

图 4-23　风景速写　（英）弗洛伊德

图 4-24 陕西速写 刘庆元

图 4-25 树的速写（1）（法）塞尚

图 4-26 树的速写（2）（法）塞尚

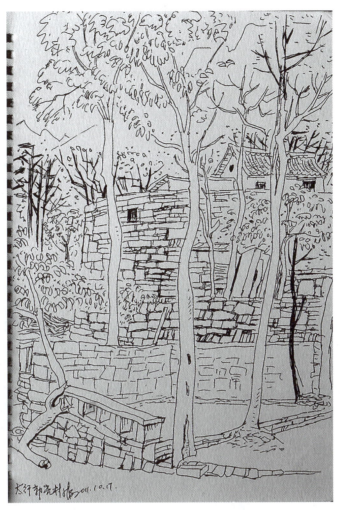

图 4-27　太行山速写　黄兵

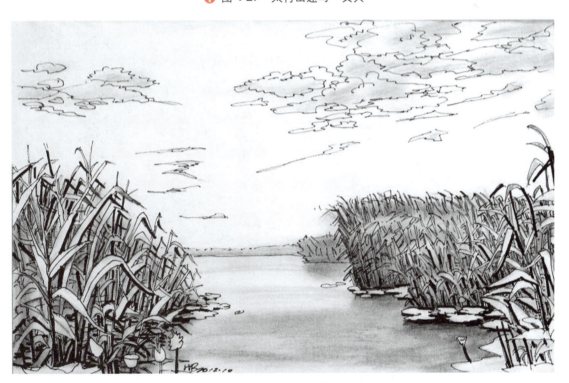

图 4-28　湖　黄兵

图 4-29 贵州速写（1） 陈怡宁

图 4-30 贵州速写（2） 陈怡宁

🔸 图 4-31 （荷）梵·高的速写作品

🔸 图 4-32 （荷）梵·高风景速写作品（1）

**点评**：梵·高速写的最大特征就是笔触激烈、粗重，强劲而扭曲的线条构成色面，整个画面洋溢着笔触的律动感。他活着就不断地激情作画，直至结束生命。

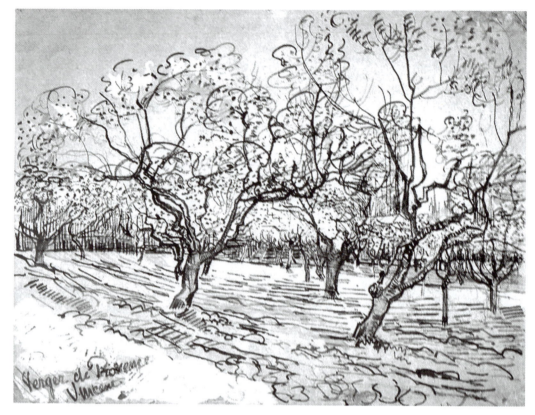

↑ 图4-33 （荷）梵·高风景速写作品（2）

↑ 图4-34 （荷）梵·高风景速写作品（3）

**点评**：梵·高是用笔来表现主观因素和情感的，而不是对对象的模仿。所以其赋予了笔触特定的造型、势态和气质，使笔触在律动、奔放中具有了生命的灵性，使作品展现出了韵律感。

🔶 图 4-35　八十七神仙图　（唐朝）吴道子

🔶 图 4-36　西厢记插图　（清朝）任伯年

**点评**：中国传统优秀线描对于速写学习是很好的参考资料，中国线描博大精深，是我们进行速写的学习之本。

图 4-37 经典作品

图 4-38 （意）罗素作品

# 第五章 设计意识训练

【教学目标】设计意识的训练对学生素描水平的提高很有帮助,主要是运用设计素描的方法多方位地接触物象,运用多种形式去表现自然和设计新的形态,培育创造潜力,要增强学生的认识能力、造型能力、审美能力,让设计意识在基础造型课程教学中确立起来,超越和突破自然物象的固有模式,从对事物内在本质的表现和处理中寻求新颖的设计造型,激发学生的创造潜质,培养学生的设计意识,提升学生设计的表现技能和创新思维。

【教学重点】对特写训练的深入认识与训练,以及意象思维的开发与表现。

【教学难点】将平面构成方法运用到设计素描中;绘画素描与设计素描的关系;设计创意的运用与表现。

## 5.1 传统素描与设计素描的区别

传统常规素描与设计素描都是艺术基础教学的重要组成部分。这两种素描的共同之处在于都是离不开点线面、黑白灰对比、肌理节奏对比、均衡变化等基本绘画元素。传统素描作为基础,以结构、质感、体积、空间等方面为重点,研究造型的基本规律,画面以视觉艺术效果为主要目的。设计素描以结构剖析、比例、多视点、三维空间观念以及创新为重点,训练绘制设计的预想能力,是表达设计意图的一门专业基础课。

设计素描是与传统素描相结合的创新思维的产物,把探索研究具象表现手法与侧重意象形态的表现手法有机结合,运用设计原理,创造性地描绘物象,从而展示艺术造型的新型概念。设计素描的目的主要是培养学生的创造性思维,更好地发挥主观能动性。将头脑中的物象进行构思并形象化,通过选择、添加、删略、解构、重组等艺术处理,创造性地去描绘。设计素描的思维观念并非盲目放纵抽象艺术创作的思绪,任意剪裁抽象形态。旨在启发和引导作画者如何认识、组构、创想形象,并非是无依无据的构思,而是多方位的、由表及里的、鲜活的创新地表达。例如以毕加索为代表的立体派是利用多点透视的观察方法将物体"分解",他抛弃了明暗透视的抽象方法,将对象简单化重组,注入新的理解和思维,并表现于平面之中。虽然画面有可能是抽象怪诞的,但却具有更强的艺术性和感染力。设计素描要表达的是一个全新的、具备设计"抽象因素"的物象。一张画的表面效果和"技巧"并不是关键,重要的是学会一种新的理念并尝试寻找适应自己的方法。

设计意识的训练重视素描的表现技能和思维模式。在设计素描课程中,一般是通过特写训练、材质肌理训练和意向构成训练三种手段来提升学生的观察、体验和创作性的表达能力。

## 5.2 特写训练

特写训练是指在准确把握对象造型的基础上,对写生对象的细部进行深入的研究,用超写实的方

法表现自然形态。它着力表现画面的可视感,侧重捕捉对象形态的典型性,强调材料的分析、特写的角度和细节的表现。通过特写训练使学生获得良好的观察能力和准确的徒手描绘能力。

在具体的绘画表现中,提倡学生近距离观察对象。距离近就看得清晰,物象越清晰则表现的细节越丰富。在特写训练中,尤其是特写部位,一定要清晰实在,尽量避免出现模糊不清的描写。特写训练可通过结构素描的方法或明暗素描的方法进行表现,文艺复兴时期绘画大师丢勒就曾特写过一双祈祷的手(图5-1),画家从手的动态、关节、衣纹的褶皱甚至手部的出筋等方面都做了细致的描写,从侧面表现了人生的岁月沧桑。而这些刻画仔细、丰富的前提,则来源于作者细致入微的观察。因此,我们在进行特写训练时,需要形成特定近距离的观察方式。比如湖北工业大学在对学生进行设计素描训练时,采用结构素描的方法,要求学生精确掌握好机械的每一个结构部件,处理好透视关系,从而实现特写的目的,如图5-2所示。如图5-3和图5-4也是特写训练作品。

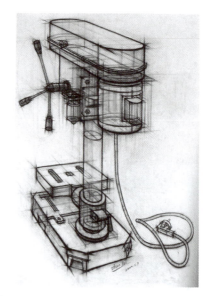

图 5-2　湖北工业大学学生设计素描作品

图 5-3　自行车　(美)德沃科威兹

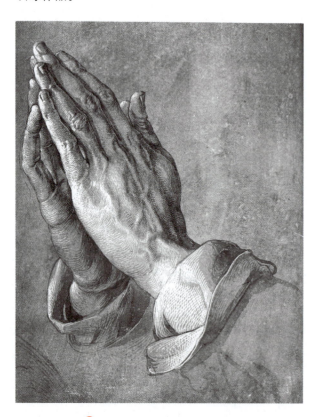

图 5-1　《祈祷的手》　丢勒

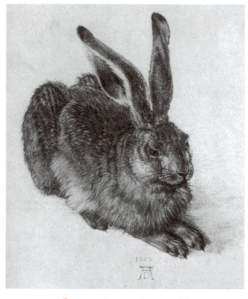

图 5-4　《野兔》　丢勒

其次,在特写训练中,还需要强调质感的写真。现实中各种物质形态均有其特定的材质感,在客观的光源作用下,不同的材料属性会产生出不同的质感,如"软与硬""透明与亚光""粗与细""光与麻"等,这些不同的感觉反映着不同的材料特征。比如工业产品的表面往往都是平整或光滑的,这就需要在画面当中尽量不要产生线条的纹路。因此,我们在表现中可以尝试用手或纸巾涂抹线条,擦拭出那种与材料属性相似的视觉效果。此外,在其他的材质中,也可以运用笔触的皴、擦、点、揉、拖等手法来表现质感的真实性。需要强调的是,在特写训练中,如果一味追求质感的对比与表现,一旦画面构成复杂,在画面中就容易产生杂乱感,因此,在特写训练时,一般摆放的写生物体不宜过多,可以最简单到一台风扇、一件牛仔衣、一双运动鞋,甚至一团纸即可。

## 5.3 材质肌理训练

材质肌理训练是指在素描训练时利用特定的材料与相应的处理手法来塑造画面细部的组织纹理,表现材质纹理结构所呈现的形态。它着力表现画面的可触感。在素描中,肌理作为一种特殊的效果,它立足于创作者的审美倾向和对物象特质的特殊感受。材质肌理表现恰当可使得画面更加血肉丰满,形象更加逼真生动,也可以拓展绘画作品的表现空间。通过材质肌理训练可提升学生自然形态写生的能力与创造能力。

材质肌理训练根据其艺术表现可分为具象材质肌理训练与抽象材质肌理训练。

具象材质肌理训练有着应物相形的特点。创作者通过工具与技法的表现,让画面的材质肌理与真实的物象的材质肌理相仿,从模仿自然中获得一种真实感。由于写生物体的材质不同,物象表面的组织、构造、排列也各不相同。比如树木有粗糙的肌理,纱布有柔软的肌理,在具体的写生过程中,同样也需要细心观察物体的表面结构。无论纸质、毛质、木质、石材、液体、陶瓷或金属,均有不同的肌理形态。

我们再观察一张丢勒绘制的动物素描。画家用细腻的笔触真实处理了动物的皮毛的肌理变化,线条疏密、长短处理得各不相同,最后还利用留白擦拭出毛茸茸的效果,仿佛我们可以触及兔子的毛发一般。这种真实可触性肌理表现是大师精微观察与描写的结果。再比如在对花生材质肌理的写生中,我们需深度发掘花生表面的凹凸变化和脉络交错的形态特征,用心感受受光与背光时的肌理变化,在确立好肌理走向之后,用明暗素描的方法细心绘制每一个凹凸面的变化,表现出花生粗糙的材质肌理性质。因此,我们在表现具象的材质肌理时,需要根据不同的材质的特点,耐心地体会不同的肌理形态特征,如图 5-5 和图 5-6 所示。

↑ 图 5-5 皮包 (美)J.D. 希尔贝利

抽象材质肌理训练则有着气韵生动的特点。在自然界中,肌理本身的构成元素就带有抽象的意味,加之人类本身就有抽象冲动的体验,因此,我们可将这些元素抽取出来,并将这些肌理做有意思的排列组合。这种创作过程带有较强的设计意味,且包含着创作者强烈的主观意识。抽象材质肌理训练的造型手段丰富,可运用画、拓、印、擦、刻等不同的手法,在创作中要注重最大化表现出创作材料本身的肌理特征,鼓励学生自由发挥。如在塔皮埃斯的作品中

就很好地诠释了材料与肌理的美学,如图5-7所示。塔皮埃斯在画面中运用了涂抹、勾勒、刀刮等肌理制作方法,创作大胆,极大还原了创作材料本身的美学,表现出一种锋利与泼辣的品质,使得画面极具视觉冲击力。因此,我们在创作抽象材质肌理时,要善于运用工具或材料本身所具有的肌理特性,充分利用设计与艺术表现,加深对物质形态表象的审美认识,如图5-8～图5-10所示。

图 5-7(续)

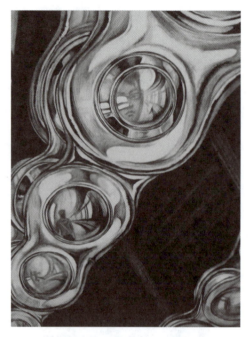

图5-6 不锈钢链条 学生作品

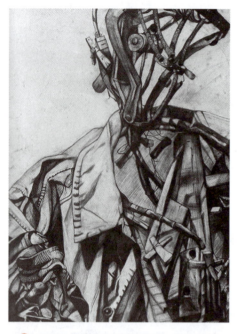

图5-8 结构与重构训练 学生作品

图5-7 抽象素描 塔皮埃斯

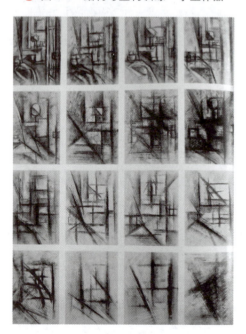

图5-9 《体验设计素描》 周刚(学生)

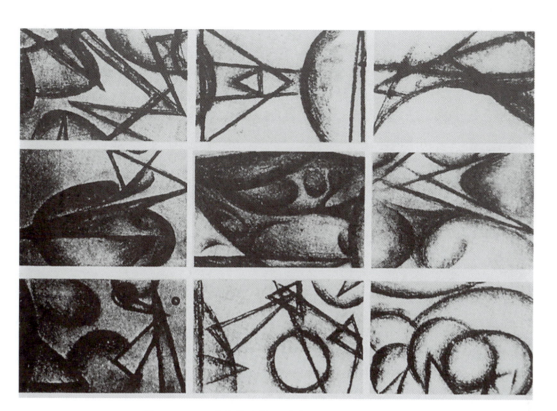

图 5-10 学生构成作品（引自《素描独立宣言》）

## 5.4 意向构成训练

意向构成训练是用素描的方法对写生获得的形态进行二次创作，这种训练以客观的写生物体作为最初的造型依据，通过对其进行变异、分割、解构、重组等，从而获得一种新的构成性作品。通过这种创意思维的训练，能很好地检验学生的艺术素质及艺术表现能力。

意向构成训练根据其表现方法可分为具象变抽象、解构与重构两种方法。

具象变抽象的训练，主要是让学生以一组写生物体作为参照对象，使之从具象写生图像逐步向抽象图形变形的路径转换，使学生初步涉及设计的思维模式。这种训练方法来源于毕加索在 1945 年创作的 11 张牛的演变图例（图 5-11）。在学生具体的训练中，可选择 6~16 幅不等的画面来实现形式的转化，并要求学生合理地、逻辑地、渐变地用图像从具象形式演化为抽象形式，逐步激发起学生的逻辑推理能力与创造意识。

解构与重构的训练，是目前设计素描最常用的教学方法。主要是让学生将写生所获得的形态肢解成若干的艺术元素，并将这些艺术元素通过重新的排列组合以获得全新的素描意味。这种训练本身就是一种设计创作的过程，是建立在独立思考的基础上的，因此可以很好地发挥作者的创意和个性。在训练的过程中，写生素材可来源于平时生活的积累，可以是自然物，也可以是人造物。创作者可利用写生的素材，运用平面分割的方法对它进行分解、拆卸，再用具象的手法立体再现这些分解后的物象，对其进行重新组合。在画面重构的过程中，可运用"黄金分割""视觉错位""矛盾空间"等表现手法，丰富视觉样式；此外，也要善于运用形式美法则，创造出有对比关系、有虚实关系、有节奏韵律的素描佳作。

有一点需要指出的是，在意向构成的训练中，也需要学生掌握一定的素描造型基础。不然，这种意向构成素描的效果并不会奏效。有些学生作品效果不理想，与他们的造型能力不足有关。因此，在设计意识的训练当中，"造型基础"与"创造力培养"是齐驱并进的，两者相互作用，共同构成了现阶段素描教育的新课题。

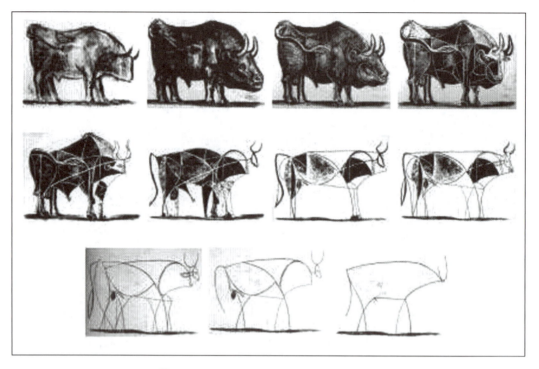

↑ 图 5-11 《牛的变形过程》 毕加索作品

## 5.5 设计素描学习参考作品

设计素描学习参考作品如图 5-12 ～图 5-30 所示。

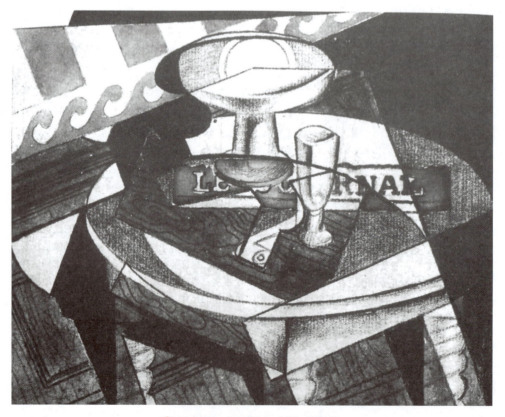

↑ 图 5-12 《桌子》 (美) 格里斯

图 5-13 结构与重构（1）

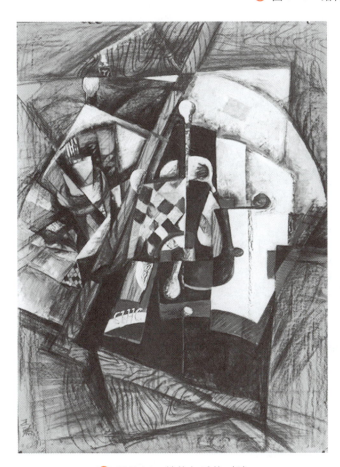

图 5-14 结构与重构（2）

图 5-15 结构与重构（3）

　　图 5-16　（法）莱热作品

**提示**：构想素描综合了线条意象、黑白意象、平面意象、肌理意象、力动分析、构成练习、材料表现等内容。

　　图 5-17　结构与重构　李馥纯（学生）

第五章 · 设计意识训练

↑ 图 5-18 解构与重构（1） 方育鑫（学生）

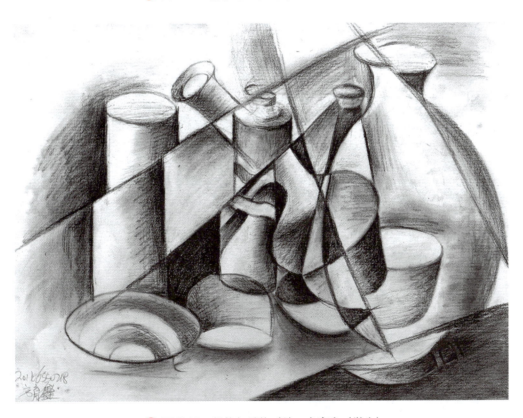

↑ 图 5-19 解构与重构（2） 方育鑫（学生）

点评：学生可以做任何表现风格的、任意联想构思的，应用夸张、变形、重组、提炼、装饰等造型手法，集中主观想象表达创意意识的、视觉形象构图完整的、具有一定视觉张力和个人综合表现风格的练习。

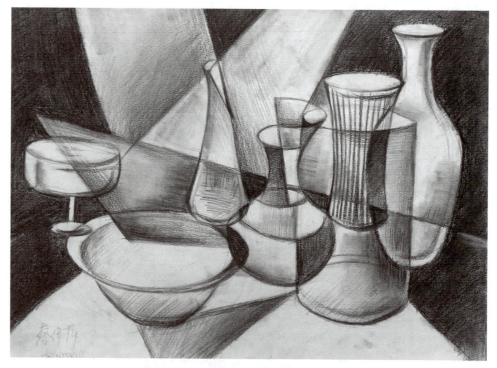

↑ 图 5-20　结构与重构　蔡依萍（学生）

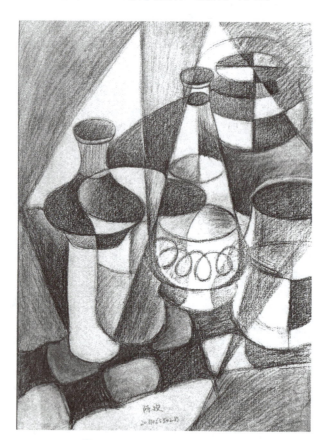

↑ 图 5-21　重构　陈欢（学生）

**点评**：学生结合构思立意，调动主观联想体验，在不违背构图审美原则的前提下将画面进行重新布局，将主要元素或形态进行重构立意组合，自由发挥、充分表述自己的意象重构，使创造性联想与再现的实际画面操作能力得以彰显。

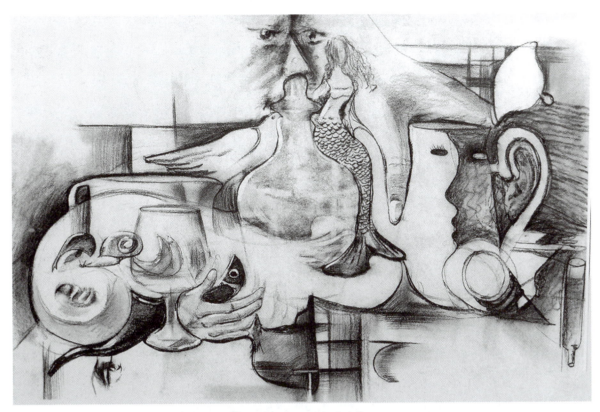

图 5-22　重构　学生作品

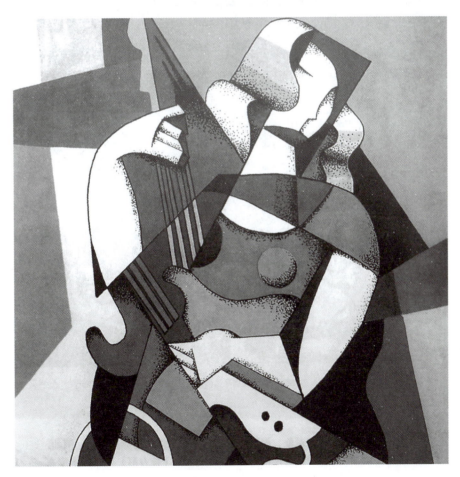

图 5-23　重构

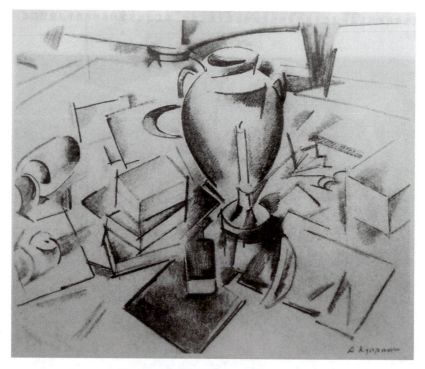
图 5-24 静物素描 （美）马祖卡

图 5-25 静物素描 （西）毕加索

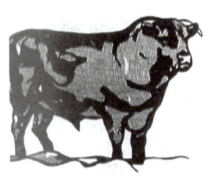 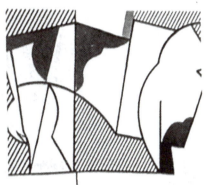 

图 5-26　牛的抽象变化

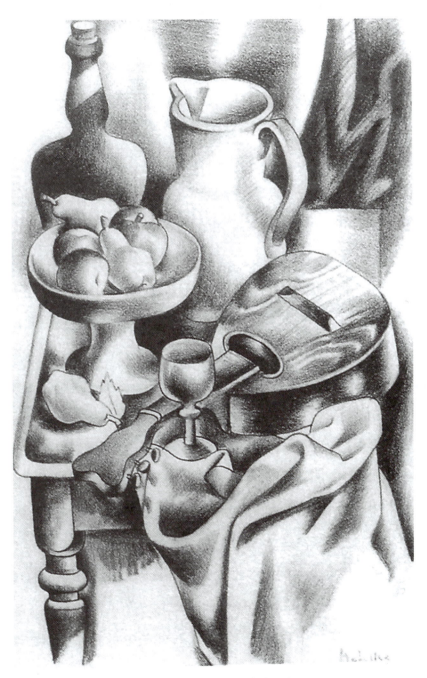

图 5-27　静物中的渐变组合

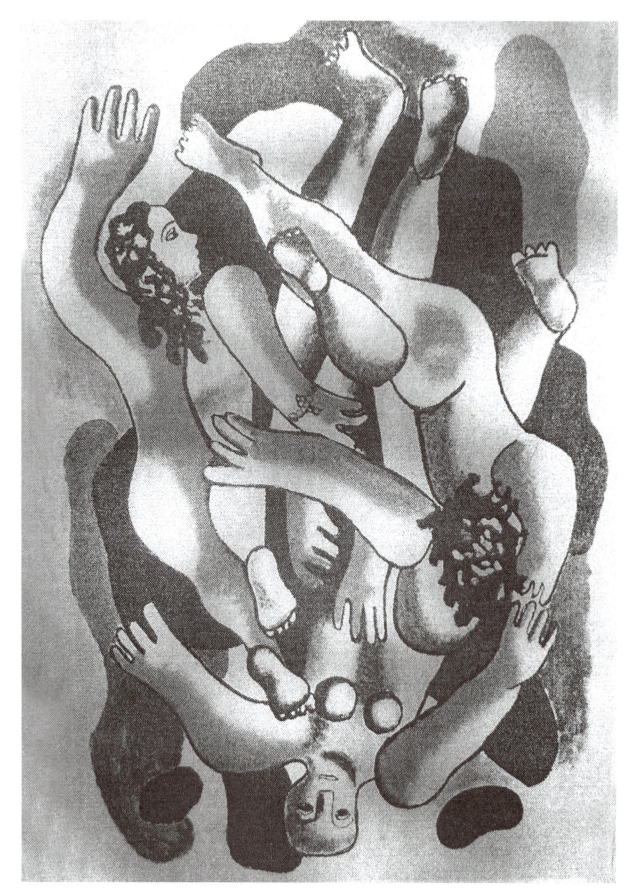

图 5-28　莱热作品

图 5-29 《联系》

图 5-30 下楼梯的裸体女人 （法）马塞尔·杜桑

**点评**：以上作品是带透视角度的机械图式，表现了他对如何在静止的画面上展示连续运动过程的兴趣。

# 参 考 文 献

[1] 黄雄辉．素描基础 [M]．北京：科学出版社，2011．

[2] 于秉正．素描实践与鉴赏 [M]．广州：岭南美术出版社，1996．

[3] 伯里奥．伯里曼人体结构绘画教学 [M]．南宁：广西美术出版社，2002．

[4] 黑尔．向大师学绘画——人体素描 [M]．诸迪，天冰，译．北京：中国青年出版社，2008．

[5] 刘虹．素描 [M]．重庆：西南师范大学出版社，2002．

[6] 沃尔夫林．美术史的基本概念——后期艺术中风格发展问题 [M]．潘耀昌，译．北京：北京大学出版社，2011．